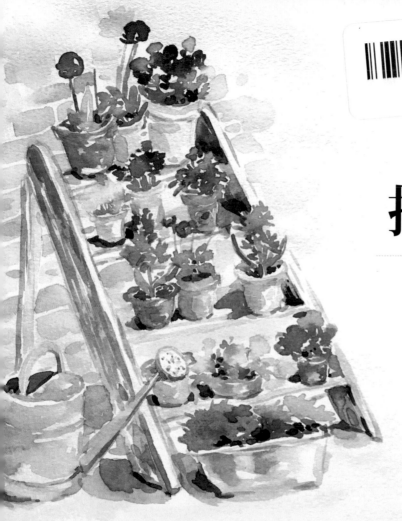

水彩的
插畫練習帖

暈染出清新自然的
花卉植物

作者序 Preface

　　每個女孩都曾想過要開花店，腦海中會浮現自己紮著馬尾、穿起圍裙，手上捧著一束客人剛剛訂製花朵的畫面，我相信很多女孩都有著這樣的夢想，只是這樣的夢想離實際生活越來越遠啊！

　　每每看到戶外的花花草草，特別是對鄉間小路的小花小草也有莫名的喜愛，花形雖然小，但花瓣間的暈染也是很精緻的，像是通泉草，淡紫色的花瓣中心點又暈著淡淡的黃色；貼近地面生長的刺莓雖然沒有草莓這麼大顆，但是就是縮小版的草莓，細看也讓人垂涎欲滴阿！記得小時候走在山路間都會摘來吃，這些都是常浸潤在大自然中的小確幸，後來就知道原來不一定要開花店，只要多觀察大自然，就能發現植物花草都圍繞在你我的身邊。光看葉子的變化，顏色就會隨著季節變換，在一片葉子中會有綠色慢慢漸層為黃綠色，再晚些時間來看，會看到黃色與橘色相間，繪畫能記錄這些美好的事物，大自然的植物花草都會有枯萎凋零的一天，但我們畫筆下的植物卻可以長久保存下來。

　　我覺得畫花草的自由度很高，因為它沒有一個固定外型的框架，也比較沒有形體上的問題，例如杯子如果畫得不圓，就會覺得不協調，但畫植物的時候，人們不會去追究果實圓不圓？或是葉子有幾片的問題，除非是要畫比較講究的植物圖鑑，但在這裡，我們是去把眼睛所看到的用繪畫轉化下來繪在紙上，用水彩的技法展現植物自然的暈染之美，花朵的色彩鮮豔，但你可以仔細觀察它花瓣的顏色變化，不是每朵花的顏色都是一樣的，例如：以繡球花來說，一大朵藍紫色的花會有濃淡深淺的變化，有的偏藍紫、有的會多加一點紅紫，剛好利用水彩調色、漸層暈染的特性可以繪出這樣美的變化。

　　這本書除了教大家畫不同的葉片植物外，用不同的簡單葉子造型暖身，練習好用筆後，再進階一點就可以開始畫療癒的香草植物、花卉、多肉植物，甚至自己可以繪出一個完整的花圈，花圈又可以搭配不同的節日、場合，自己再加以運用在生活中，植物花草是很好的繪畫題材，跟著我一起來參加這一場植物繪畫饗宴，暈染出清新自然的植物花草，讓人再次感受植物的魅力。

好日吉 workshop 繪畫教學老師

簡文萱 Hazel

經歷	蒙德里安畫室美術教學	明倫高中美術班
	蓋迪藝術教育機構美術老師	台北藝術大學美術系

目　錄
Contents

CHAPTER 01

基木技巧
Basic Skills

CHAPTER 02

葉材與果材篇
Leaf & Fruit

繁花篇
Flower

CHAPTER 03

CHAPTER **04**

CHAPTER **05**

CHAPTER **06**

CHAPTER **07**

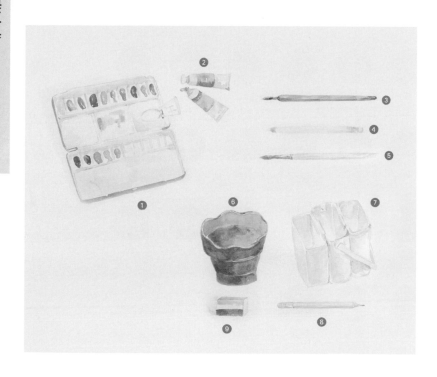

① **調色盤**：放置顏料與調色時使用。

② **顏料**：初學者可選擇 12 色或 18 色水彩，廠牌可依個人喜好挑選。

③ **圭筆**：筆尖極細，常用於繪製細線與各式細節。

④ **白色油性色鉛筆**：在水彩上色前，塗畫須留白處時使用。

⑤ **水彩筆**：沾取顏料調色與上色時使用。本書使用 12 號水彩筆。

⑥ **折疊式洗筆筒**：裝水洗筆用，方便攜帶。

⑦ **可提式洗筆筒**：裝水洗筆用，有分隔層。

⑧ **鉛筆**：繪製底稿時使用。

⑨ **橡皮擦**：擦除鉛筆線時使用。

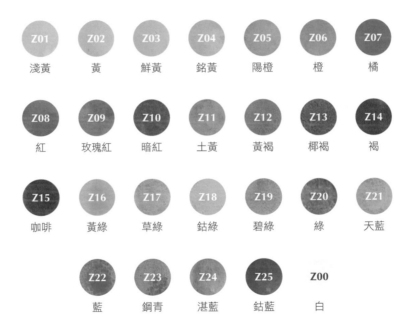

Z01 淺黃	Z02 黃	Z03 鮮黃	Z04 銘黃	Z05 陽橙	Z06 橙	Z07 橘
Z08 紅	Z09 玫瑰紅	Z10 暗紅	Z11 土黃	Z12 黃褐	Z13 椰褐	Z14 褐
Z15 咖啡	Z16 黃綠	Z17 草綠	Z18 鈷綠	Z19 碧綠	Z20 綠	Z21 天藍
Z22 藍	Z23 鋼青	Z24 湛藍	Z25 鈷藍	Z00 白		

調色方法

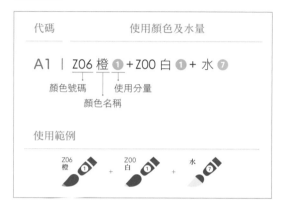

代碼	使用顏色及水量

A1 ｜ Z06 橙 ❶ + Z00 白 ❶ + 水 ❼

顏色號碼　　使用分量
　　顏色名稱

使用範例

將水彩筆筆毛分成十等分，表示使用分量的多少，請見下方圖表。

用筆方法

使用少於半截筆刷上色，為筆尖，常用於暈染較小的面積或勾畫細節。

使用大於半截筆刷上色，為筆腹，常用於暈染較大的面積。

新手適合先買幾色的水彩顏料呢？

→ 可以購買 12 色或 16 色的顏料，若一開始先買了 48 色的顏料，反而失去了練習調顏色的機會，多畫多嘗試，調色方面會進步很快。

使用水彩顏料調色時，如何判定該加入多少水份？

→ 可以先參考書中的水份比例表來做增減，當沾取一種水彩顏料時，取越多顏料顏色越濃，而水份的多寡可以決定顏色的濃淡，使用水彩筆時，沾水洗淨後先刮除多餘水份，讓筆呈現濕潤但不會滴水的狀態。

繪製水彩畫時，如何決定要使用幾號的水彩筆？

→ 要視紙張的大小選擇筆的大小，若是使用 16 開左右或是 A4 以內的紙張繪畫，建議選擇使用水彩筆 6 號。當作畫篇幅較小時，利用水彩的運筆方式，一枝畫筆就可以完成一幅畫，筆尖用來畫細節，筆腹用來畫較大的面積。

剛開始練習用水彩畫植物時，應該先從什麼植物開始畫？

→ 可以先畫乾燥花或桌上的小植栽，比較沒有時效性，適合反覆練習。

繪製葉子時，一定要把葉脈畫出來嗎？

→ 要視畫葉子的動機而決定要不要仔細畫出葉脈。如果是畫寫意的水彩，可以只大致畫出葉子的形體與顏色，但如果要畫植物圖鑑，相對的就要寫實，必須仔細描繪。

要如何將一種水彩顏料的綠色調出各種不同的綠色？

→ 可以將綠色加點其他的顏色，例如：畫比較嫩綠的葉子時可以加點黃色，甚至加點褐色、咖啡色，或藍色都可以調出不同的綠色。另外，水份的多寡也可以表現出不同深淺的綠色。

繪製一株開花植物時，應該先畫什麼？

→ 可以先畫花朵，再畫花萼、花莖或葉子。

當一次要繪製很多株開花植物時，要從哪裡開始畫起？

→ 先選定主角，從主角畫起，配角可以畫淡一些，背景的植物再畫更淡些，像是攝影柔焦的效果，使整體畫面具有層次感。

畫植物時一定要用鉛筆打稿嗎？

→ 不一定，要視想呈現的畫面而定。想畫出固定的形狀或是要表現細節時，才需要用鉛筆打稿。

CHAPTER

1

基本技巧

Basic Skills

基本形狀畫法

» 三角形

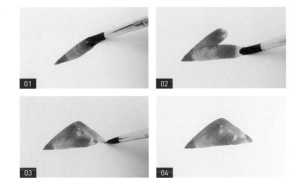

① 以筆腹由左下到右上暈染斜線。

② 以筆腹由左到右暈染橫線。

③ 以筆腹由左上到右下暈染斜線。

④ 如圖，三角形繪製完成。

» 長方形

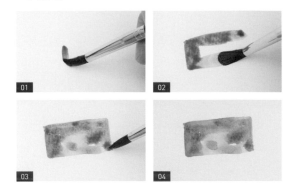

① 以筆腹由上往下暈染短邊。

② 以筆腹由左到右暈染長邊。

③ 以筆腹將短邊與長邊圍出的區域暈染上色。

④ 如圖，長方形繪製完成。

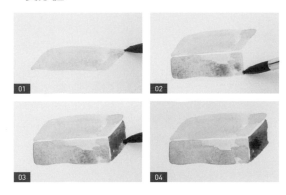

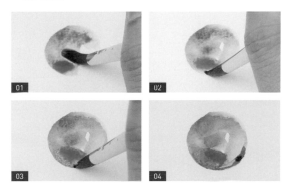

» 長方體

① 以筆腹暈染平行四邊形，並留反光白點，增加立體感，以繪製表面。

② 取較深顏色，以筆腹暈染左側面，並與表面之間留反光白線。

③ 取更深顏色，以筆腹暈染右側面，並與表面及右側面之間留反光白線。

④ 如圖，長方體繪製完成。

» 圓球體

① 以筆腹在左方暈染弧形。

② 以筆腹在右方暈染弧形，並留反光白點，增加立體感。

③ 取較深顏色，以筆尖在右下方勾畫弧線，以繪製暗部。

④ 如圖，圓球體繪製完成。

漸層技法

» 從深到淺

A1 Z22 藍 **7** + 水 **2**

① 取 A1，以筆腹暈染上色。

② 以筆腹持續由左向右暈染，顏色自然逐漸變淺。

③ 如圖，由深到淺暈染完成。

» 從淺到深

A1 Z22 藍 **1** + 水 **9**　　**A3** Z22 藍 **2** + 水 **5**

A2 Z22 藍 **1** + 水 **7**　　**A4** Z22 藍 **3** + 水 **3**

① 取 A1，以筆腹由左向右暈染。

② 取 A2，以筆腹從 A1 顏色尾端接續向右暈染。（註：須在水彩未乾前接續暈染，顏色的漸層才會自然。）

③ 取 A3，以筆腹從 A2 顏色尾端接續向右暈染。

④ 取 A4，以筆腹從 A3 顏色尾端接續向右暈染。

⑤ 如圖，從淺到深暈染完成。

疊色技法

`01`

`02`

`03`

`04`

A1 Z22 藍 **1** + 水 **7**　　**A2** Z10 暗紅 **1** + 水 **5**

① 取 A1，以筆尖暈染圓形。

② 將圓形靜置，稍微風乾顏料中的水分。（註：須等第一層顏料較乾後才能疊色，以免顏料過度暈開。）

③ 取 A2，以筆尖在圓上暈染小點。

④ 如圖，疊色繪製完成。

OK

在第一層顏料稍微風乾後疊色，使兩種顏色自然融合。

NG

在第一層顏料過濕時疊色，使兩種顏色過度暈開。

畫錯補救技法

» 清水刷洗技法

使用時機｜繪製物品時，須清除超出預計上色範圍的
顏料時使用。

① 以筆腹暈染圓形時，不小心暈染到圓外。

② 將水彩筆放入清水中洗淨，並在折疊式洗筆筒邊
　緣將多餘的水分壓乾。

③ 以筆腹刷洗圓外多餘的顏料。

④ 用手取衛生紙按壓水彩筆刷洗過之處，將多餘的
　水分吸乾。

⑤ 再次沾取顏料後，以筆尖補畫刷洗過多之處。

⑥ 如圖，即完成清水刷洗技法。

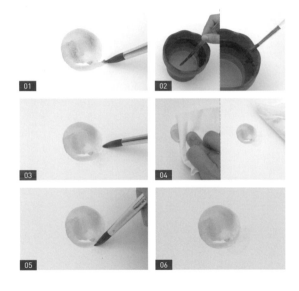

» 線條修飾技法

使用時機｜繪製物品時，須柔化過於銳利的線條筆
　　　　觸時使用。

① 以筆腹暈染圓形邊緣。

② 如圖，圓形右下方邊緣線條過於銳利。

③ 將水彩筆放入清水中洗淨。

④ 在折疊式洗筆筒邊緣將水彩筆多餘的水分壓乾。

⑤ 以筆尖將線條刷淡。

⑥ 如圖，即完成線條修飾技法。

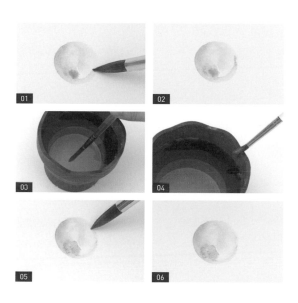

» 反光洗白技法

使用時機｜繪製物品時，須補畫反光處或刷淡過深的顏色時使用。

① 以筆腹暈染圓形。

② 如圖，忘了預留反光白線。

③ 將水彩筆放入清水中洗淨，並在折疊式洗筆筒邊緣將多餘的水分壓乾。

④ 以衛生紙將水彩筆多餘的水分吸乾。

⑤ 以筆尖在圓形下方勾畫反光白線。

⑥ 如圖，即完成反光洗白技法。

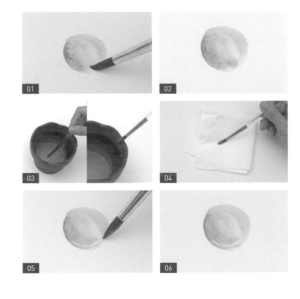

葉材與果材篇

Leaves &
fruit

線稿下載 QRcode

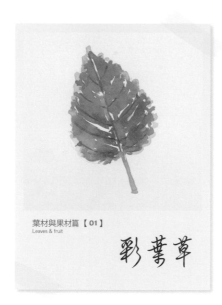

葉材與果材篇【01】
Leaves & fruit

彩葉草

調色方法 COLOR

A1 | Z17 草綠 ❶ + Z16 黃綠 ❾

A2 | Z10 暗紅 ❿

A3 | Z10 暗紅 ❽ + Z13 椰褐 ❶

A4 | Z17 草綠 ❺ + Z14 褐 ❶ + 水 ❺

A5 | Z14 褐 ❼ + Z08 紅 ❷ + 水 ❷

刀線稿 LINE DRAFT

步驟説明 STEP BY STEP

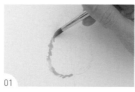

01

取 A1，以筆尖沿葉片左方
邊緣由下往上暈染上色，
以繪製葉緣。

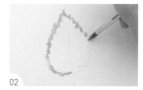

02

重複步驟 1，將葉片右方
邊緣由上往下暈染上色。

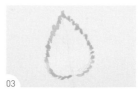

03

如圖，葉緣繪製完成，即
完成葉片輪廓。

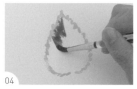

04 取 A2，以筆腹將葉片左上方暈染上色，並留反光白點，增加立體感。

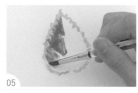

05 以筆腹持續暈染葉片左下方，以繪製葉片。

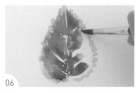

06 取 A3，以筆腹將葉片右方暈染上色，並留反光白點與白線。

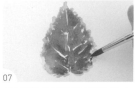

07 以筆腹持續暈染葉片的右方，並加強暈染葉緣，以柔化不同色交界處。

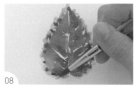

08 以筆尖在葉片左方邊緣暈染小點，以繪製葉片紋路。

09 如圖，葉片紋路繪製完成。

10 取 A4，以筆尖在葉片下方由上往下勾畫線條，以繪製葉柄。

11 承步驟 10，以筆尖由下往上勾畫，並留反光白點與白線，增加立體感。

12 取 A5，以筆尖在葉片上方勾畫短線，以繪製葉脈。

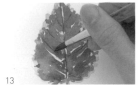

13 以筆尖持續勾畫其他葉脈。

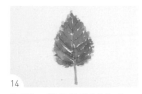

14 如圖，彩葉草繪製完成。

彩葉草繪製
停格動畫 QRcode

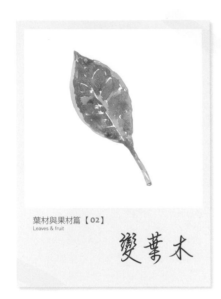

葉材與果材篇【02】
Leaves & fruit

變葉木

刀 線稿 LINE DRAFT

調色方法 COLOR

A1 | Z05 陽橙 ② + Z12 黃褐 ① + 水 ③

A2 | Z07 橘 ① + Z12 黃褐 ① + 水 ③

A3 | Z10 暗紅 ① + Z14 褐 ①

A4 | Z10 暗紅 ⑥ + Z14 褐 ① + 水 ②

A5 | Z20 深綠 ① + 水 ⑨

步驟說明 STEP BY STEP

01
取 A1，以筆尖將左方邊緣暈染上色，以繪製外圍底色。

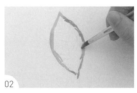

02
以筆尖將右方邊緣上色，並留反光白點，增加立體感。

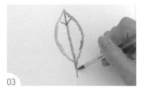

03
取 A2，以筆尖將中央暈染上色，以繪製葉脈與葉柄。

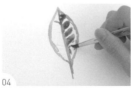

04
取 A3，以筆腹將葉脈右方間隔暈染上色。（註：須預留紋路不上色。）

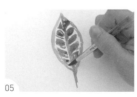

05
重複步驟 4，將葉脈左方間隔暈染上色。

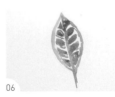

06
如圖，葉片部分繪製完成。

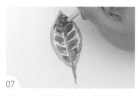

07
取 A4，以筆尖將葉片上方
留白處暈染上色，以繪製
紋路。

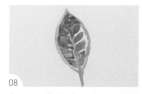

08
如圖，葉脈左方紋路繪製
完成。

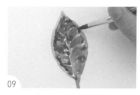

09
以筆尖將葉脈右方紋路暈
染上色。

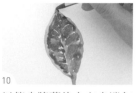

10
以筆尖將葉片上方尖端勾
線，以繪製葉片輪廓。

11
以筆尖將葉柄暈染上色，
並留反光白點，增加立體
感。

12
承步驟 11，以筆尖將葉柄
底部暈染上色。

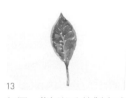

13
如圖，葉柄部分繪製完成。

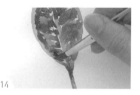

14
取 A5，以筆腹將葉片左下
方暈染上色，畫出變葉木
上較深的花紋。

15
如圖，變葉木繪製完成。

變葉木繪製
停格動畫 QRcode

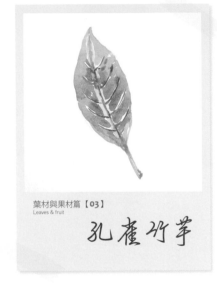

葉材與果材篇【03】
Leaves & fruit

孔雀竹芋

♫ 線稿 LINE DRAFT

●● 調色方法 COLOR

A1 | Z16 黃綠 ⑩

A2 | Z10 暗紅 ⑤ + Z14 褐 ①

A3 | Z17 草綠 ⑥ + Z14 褐 ① + 水

A4 | Z17 草綠 ⑦ + Z14 褐 ② + 水 ②

A5 | Z20 深綠 ④ + Z15 咖啡 ① + 水 ③

A6 | Z20 深綠 ③ + Z15 咖啡 ① + 水 ②

A7 | Z10 暗紅 ⑤ + Z13 椰褐 ② + 水 ①

❀ 步驟説明 STEP BY STEP

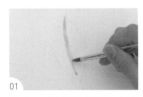

01
取 A1，以筆腹在葉片中央暈染紋路。

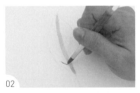

02
取 A2，以筆尖在葉片左下方勾畫葉脈。

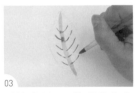

03
重複步驟 2，將葉片左右方勾畫葉脈。

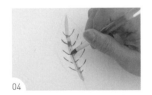

04
以筆尖在葉片下方勾畫弧線，以繪製葉脈。

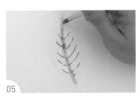

05
取 A3，以筆尖在上方勾畫弧線，以加強紋路上色。

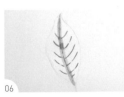

06
如圖，葉片紋路與葉脈繪製完成。

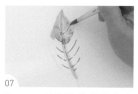

07
取 A4，以筆腹將葉片上方暈染上色，並在葉脈及紋路周圍留白。

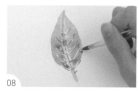

08
取 A5，以筆腹將葉片暈染上色，並留反光白點，增加葉片的質感。

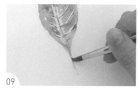

09
以筆尖將葉片下方暈染上色，以繪製葉片與葉柄。

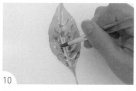

10
取 A6，以筆尖在葉脈與紋路周圍暈染小點，以加強葉片較深的部分。

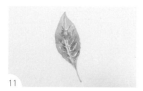

11
如圖，葉片部分繪製完成。

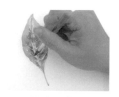

12
取 A7，以筆尖在葉片左方暈染葉脈，以加強層次感。

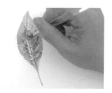

13
以筆尖加強中央葉脈的上色。

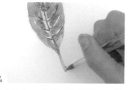

14
取清水，以筆尖暈染葉片下方與葉柄，以加強層次感。

15
如圖，孔雀竹芋繪製完成。

孔雀竹芋繪製
停格動畫 QRcode

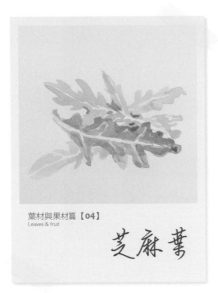

葉材與果材篇【04】
Leaves & fruit

芝麻葉

刀線稿 LINE DRAFT

調色方法 COLOR

A1 | Z16 黃綠 **3** + 水 **5**

A2 | Z20 深綠 **3** + 水 **4**

A3 | Z17 草綠 **4** + Z15 咖啡 **1** + 水 **4**

A4 | Z17 草綠 **2** + Z15 咖啡 **1** + 水 **9**

A5 | Z17 草綠 **6** + Z15 咖啡 **1** + 水 **1**

A6 | Z17 草綠 **7** + Z15 咖啡 **1** + 水 **1**

步驟說明 STEP BY STEP

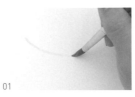

01

取 A1，以筆腹暈染葉脈。

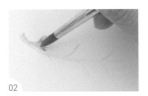

02

取 A2，以筆尖在葉脈周圍
暈染葉片。

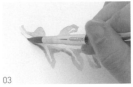

03

以筆尖持續暈染葉片。

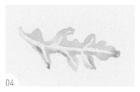

04
如圖，葉片繪製完成。

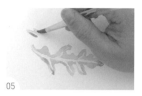

05
取 A3，以筆尖在上方暈染葉片。

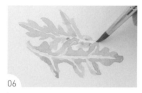

06
以筆尖持續暈染上方的葉片。

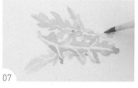

07
取 A4，以筆尖暈染葉片。（註：以淡色系繪製可表現遠近感。）

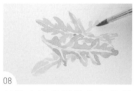

08
以筆尖持續暈染後方的葉片。

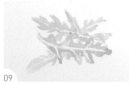

09
如圖，後方的葉片繪製完成。

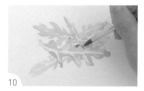

10
取 A5，以筆尖在葉片間的縫隙暈染上色，以繪製陰影。

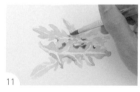

11
以筆尖持續繪製葉片的陰影。

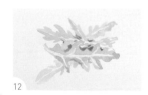

12
如圖，陰影繪製完成。

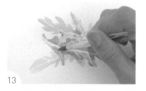

13
取 A6，以筆尖在葉片上暈染上色，以增加層次感。

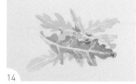

14
如圖，芝麻葉繪製完成。

芝麻葉繪製
停格動畫 QRcode

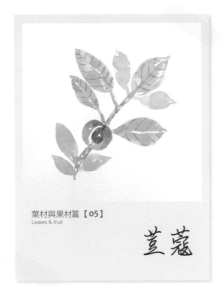

葉材與果材篇【05】
Leaves & fruit

蔦蔻

✂ 線稿 LINE DRAFT

•• 調色方法 COLOR

A1 │ Z11 土黃 **9** + Z14 褐 **1** + 水 **1**

A2 │ Z11 土黃 **8** + Z14 褐 **1**

A3 │ Z09 玫瑰紅 **4** + Z13 椰褐 **1** + 水 **5**

A4 │ Z13 椰褐 **7**

A5 │ Z17 草綠 **2** + Z15 咖啡 **1** + 水 **7**

A6 │ Z15 咖啡 **6** + Z20 深綠 **1** + 水 **5**

A7 │ Z15 咖啡 **2** + Z20 深綠 **1** + 水 **5**

A8 │ Z17 草綠 **2** + Z15 咖啡 **1** + 水 **7**

A9 │ Z17 草綠 **5** + Z15 咖啡 **1** + 水 **5**

🌸 步驟說明 STEP BY STEP

01

取 A1，以筆尖暈染果實。

02

如圖，果實繪製完成。

03

取 A2，以筆尖暈染果實上方，並在果實內側勾畫弧線，以繪製果殼內壁。

04
如圖，果殼內壁繪製完成。

05
取 A3，以筆尖在果實內部暈染種子。

06
如圖，種子繪製完成。

07
取 A4，以筆尖在種子邊緣勾畫弧線，以繪製暗部。

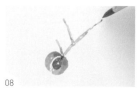

08
取 A5，以筆尖暈染莖部，並留反光白點與白線，增加立體感。

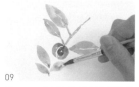

09
取 A6，以筆尖暈染近景的葉片，並留反光白點與白線。

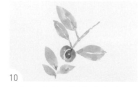

10
如圖，近景的葉片繪製完成。

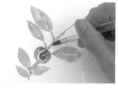

11
取 A7，以筆尖將莖部暈染上色，以增加層次感。

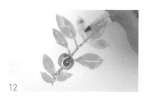

12
取 A8，以筆尖在上方暈染葉片。（註：以淡色系繪製可表現遠近感。）

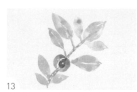

13
如圖，遠景的葉片繪製完成。

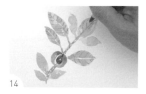

14
最後，取 A9，以筆尖在葉片上勾畫弧線，以繪製葉脈即可。

荳蔻繪製
停格動畫 QRcode

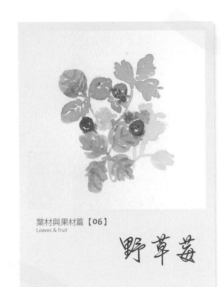

葉材與果材篇【06】
Leaves & fruit

野草莓

調色方法 COLOR

A1 ｜ Z10 暗紅 ❿

A2 ｜ Z20 深綠 ❽ + Z15 咖啡 ❶

A3 ｜ Z20 深綠 ❻ + Z15 咖啡 ❶ + 水 ❻

A4 ｜ Z13 椰褐 ❹ + Z12 黃褐 ❶ + 水 ❺

A5 ｜ Z17 草綠 ❹ + Z15 咖啡 ❶ + 水 ❻

步驟説明 STEP BY STEP

01

取 A1，以筆尖暈染果實。

02

以筆尖持續暈染果實，並留反光白點，增加立體感。

03

如圖，果實繪製完成。

刀線稿 LINE DRAFT

04
取 A2，以筆腹暈染葉片。

05
以筆尖持續暈染葉片與莖部，並留反光白點與白線。

06
取 A3，以筆尖暈染右上方葉片與莖部。

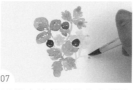

07
以筆尖持續暈染右方葉片與莖部。（註：以淡色系繪製可表現遠近感。）

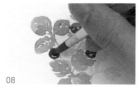

08
取 A4，以筆尖在果實上暈染小點，以繪製種子。

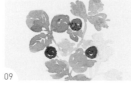

09
如圖，種子繪製完成。

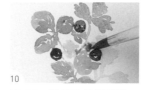

10
取 A5，以筆尖暈染葉片，以繪製陰影。

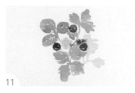

11
如圖，陰影繪製完成。

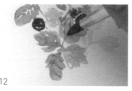

12
以筆尖在葉片上勾畫出弧線，以繪製葉脈。

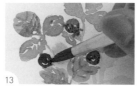

13
以筆尖將果實暈染上色，以繪製暗部。

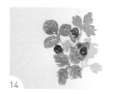

14
如圖，野草莓繪製完成。

野草莓繪製
停格動畫 QRcode

葉材與
果材篇
【07】

Leaves & fruit

降真香

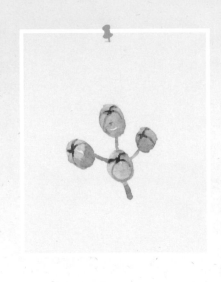

線稿

調色方法 COLOR

A1 ｜ Z17 草綠 **1** ＋ Z15 咖啡 **1** ＋ 水 **9**

A2 ｜ Z17 草綠 **3** ＋ Z15 咖啡 **1** ＋ 水 **4**

A3 ｜ Z17 草綠 **2** ＋ Z15 咖啡 **1** ＋ 水 **5**

A4 ｜ Z17 草綠 **9** ＋ Z15 咖啡 **2**

步驟說明 STEP BY STEP

01

取 A1，以筆尖暈染果實，
並留反光白點，增加立體
感。

02

以筆尖持續暈染其他果實。

03
如圖，果實繪製完成。

04
取 A2，以筆尖在果實右下方邊緣勾畫弧線，以繪製暗部。

05
以筆尖持續勾畫其他果實的暗部。

06
以筆尖在果實之間勾畫短線，以繪製莖部。

07
以筆尖在果實下方持續勾畫莖部。

08
如圖，果實的暗部與莖部繪製完成。

09
取 A3，以筆尖在果實上勾畫兩條相交的弧線，以繪製蒂頭凹陷處。

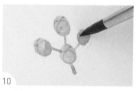

10
以筆尖持續勾畫其他果實的蒂頭凹陷處。

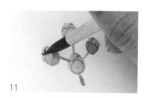

11
取 A4，以筆尖暈染果實的陰影，以增加層次感。

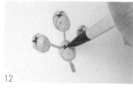

12
以筆尖持續暈染其他果實的陰影。

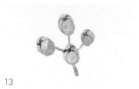

13
如圖，降真香繪製完成。

降真香繪製
停格動畫 QRcode

葉材與
果材篇
【08】
Leaves & fruit

烏
蕨

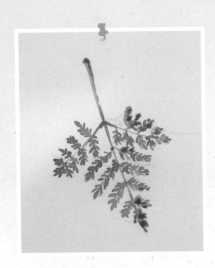

線稿

調色方法 COLOR

A1 │ Z14 褐 ③ + 水 ⑤

A2 │ Z12 黃褐 ⑥ + Z11 土黃 ② + 水 ④

步驟說明 STEP BY STEP

01

取 A1，以筆尖勾畫線條，以繪製葉柄。

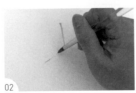

02

以筆尖在葉柄左方勾畫莖部。

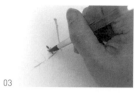

03
以筆尖在莖部上暈染短線
與小點，以繪製一複葉。

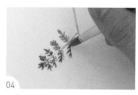

04
重複步驟 3，在莖部上依
序暈染出更多複葉。

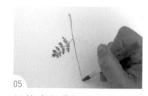

05
以筆尖從葉柄下方接續勾
畫線條，以繪製莖部。

06
如圖，葉片與莖部繪製完
成。

07
取 A1，在莖部尖端暈染小
點，以繪製葉片。

08
重複步驟 2-3，在莖部下
方依序暈染出複葉。

09
承步驟 8，持續在莖部上
方暈染出複葉。

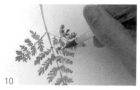

10
取 A2，在葉片右方暈染上
色，以加強層次感。

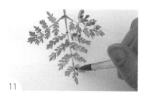

11
將葉柄與莖部暈染上色。

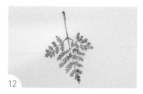

12
如圖，烏蕨繪製完成。

烏蕨繪製
停格動畫 QRcode

葉材與
果材篇
【09】

Leaves & fruit

鵝掌葉

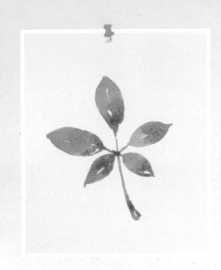

線稿

調色方法 COLOR

A1 │ Z17 草綠 **8** + Z15 咖啡 **1** + 水 **6**

步驟説明 STEP BY STEP

01

取 A1，以筆腹暈染出卵形葉片，並留反光白線及白點，增加立體感。

02

以筆尖在葉片下方暈染短線，以繪製葉柄。

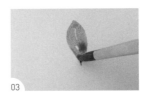

03

承步驟 2，在葉片下方稍微停筆下壓，加強上色。

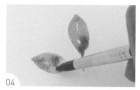

04 以筆尖在左方暈染葉片，並留反光白點。

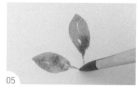

05 以筆尖勾畫葉柄。

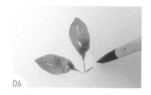

06 以筆尖勾畫出葉柄並使葉柄末端與其他葉柄交集。

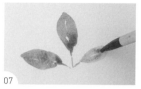

07 重複步驟 1-2，在右方暈染出葉片與葉柄，並加深葉片上色。

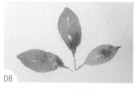

08 如圖，上方葉片繪製完成。

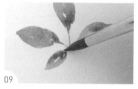

09 重複步驟 7，在左下方暈染出葉片與葉柄。

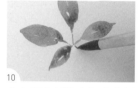

10 在右下方以筆尖勾畫出短線，以繪製葉柄。

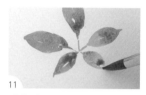

11 重複步驟 1，在右下方暈染出葉片。

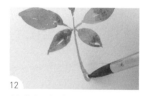

12 從葉柄末端交集處由上往下畫出莖部，並在下方留反光白點。

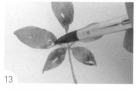

13 以筆尖將左上方葉片邊緣勾線，以繪製反光白線。

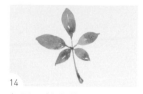

14 如圖，鵝掌葉繪製完成。

鵝掌葉繪製
停格動畫 QRcode

葉材與
果材篇
【10】
Leaves & fruit
◆

虎皮蘭

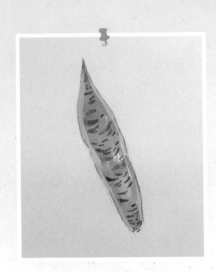

線稿

●● 調色方法 COLOR

A1 | Z17 草綠 ❿

A2 | Z17 草綠 ❻ + Z20 深綠 ❶ + 水 ❷

A3 | Z17 草綠 ❼ + Z15 咖啡 ❶ + 水 ❶

A4 | Z17 草綠 ❶ + Z15 咖啡 ❶ + 水 ❽

❀ 步驟說明 STEP BY STEP

01

取 A1，以筆尖由下往上
暈染葉片左方邊緣。

02

承步驟 1，持續暈染至葉
片上方尖端。

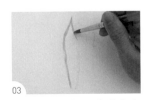

03

以筆尖由上往下將葉片右
方邊緣暈染上色。

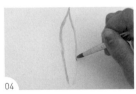

04

承步驟 3，持續將葉片邊
緣暈染上色。

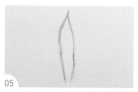

05 如圖，葉片邊緣繪製完成，即完成輪廓繪製。

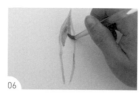

06 取 A2，以筆腹暈染葉片左上方。

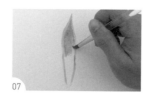

07 以筆尖暈染葉片右上方，並留反光白點及白線，增加立體感。

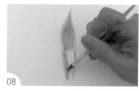

08 以筆尖將葉片下方暈染上色，並留反光白點及白線。

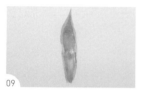

09 如圖，葉片繪製完成。

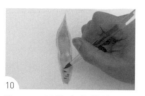

10 取 A3，以筆尖在葉片下方繪製短橫線，以繪製紋路。

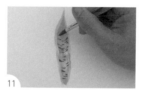

11 承步驟 10，以筆尖在葉片上方持續繪製短橫線。

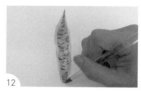

12 在葉片下方以筆尖繪製短線，即完成紋路。

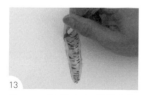

13 取 A4，以筆尖在葉片左側邊緣勾線，以繪製輪廓。

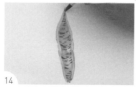

14 重複步驟 13，在葉片右側邊緣勾線。

15 如圖，虎皮蘭繪製完成。

虎皮蘭繪製
停格動畫 QRcode

葉材與
果材篇
【 11 】

Leaves & fruit
◆

發財樹

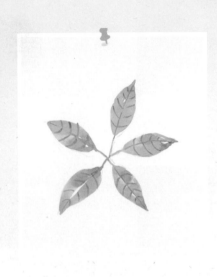

線稿

調色方法 COLOR

A1 ｜ Z20 深綠 **7** + Z13 椰褐 **1** + 水 **4**

A2 ｜ Z20 深綠 **8** + 水 **2**

步驟説明 STEP BY STEP

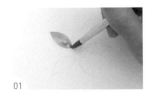

01

取 A1，以筆尖將左上卵形
葉片暈染上色，並留反光
白點，增加立體感。

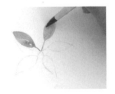

02

以筆尖將上方葉片與葉柄
暈染上色。

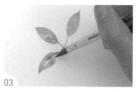

03
以筆尖將左下葉片與葉柄上色，並留反光白線與白點。

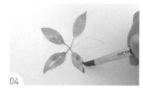

04
重複步驟 3，將右下葉片與葉柄暈染上色，並留反光白線與白點。

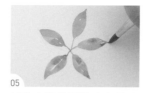

05
以筆尖持續暈染右方葉片與葉柄。

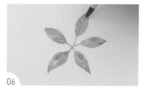

06
取 A2，以筆尖在上方葉片勾畫弧線，以繪製葉脈。

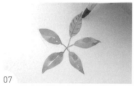

07
承步驟 6，以筆尖持續勾畫葉脈。

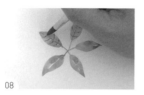

08
重複步驟 6-7，以筆尖勾畫左上葉片的葉脈。

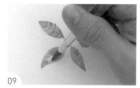

09
重複步驟 6-7，勾畫左下葉片的葉脈。

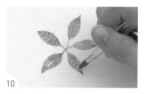

10
重複步驟 6-7，勾畫右下葉片的葉脈。

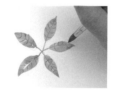

11
重複步驟 6-7，勾畫右上葉片的葉脈。

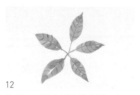

12
如圖，發財樹繪製完成。

發財樹繪製
停格動畫 QRcode

葉材與
果材篇
【 12 】

Leaves & fruit
◆

袖珍椰子

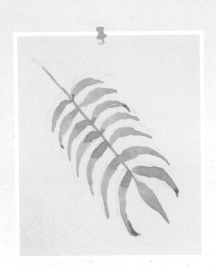

線稿

調色方法 COLOR

A1 │ Z17 草綠 **8** + Z15 咖啡 **1** + 水 **7**

步驟說明 STEP BY STEP

01

取 A1，以筆尖將莖部暈
染上色。

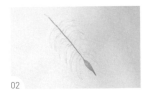

02

如圖，莖部與下方葉片繪
製完成。

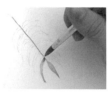

03

以筆尖將左下方葉片暈染上色，並在與莖部連接處加深上色。

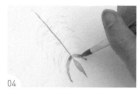

04

以莖部為對稱軸，在右方暈染出葉片。

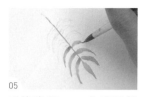

05

重複步驟 3-4，依序繪製葉片，將羽狀複葉下半部繪製完成。

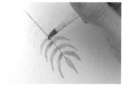

06

重複步驟 3，以筆尖將左上方葉片暈染上色。

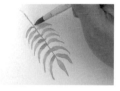

07

重複步驟 5，將羽狀複葉上半部繪製完成。

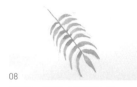

08

如圖，葉片繪製完成。

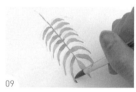

09

取 A1，將左下方葉片末端以筆尖暈染上色，以加強層次感。

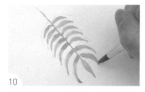

10

承步驟 9，將右下方葉片末端暈染上色。

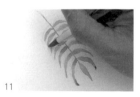

11

持續將其他葉片的末端暈染上色。

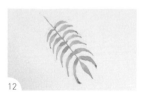

12

如圖，袖珍椰子繪製完成。

袖珍椰子繪製
停格動畫 QRcode

葉材與
果材篇
【13】
Leaves & fruit
·

吊竹梅

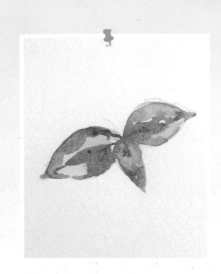

線稿

🍒 調色方法 COLOR

A1 │ Z20 綠 **1** + 水 **8**

A2 │ Z10 暗紅 **8** + 水 **2**

🍒 步驟說明 STEP BY STEP

01 取 A1，以筆腹將左方葉片暈染上色，並留反光白點，增加立體感。

02 重複步驟 1，以筆腹將下方葉片暈染上色。

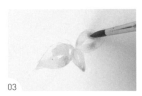

03 重複步驟 1，以筆腹將右方葉片暈染上色。

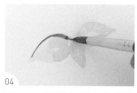

04 取 A2，以筆尖將左方葉片邊緣勾畫弧線，以繪製紋路。

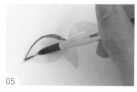

05 以筆腹在葉片中間暈染上色，以繪製紋路。

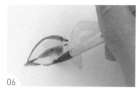

06 以筆尖在葉片下方邊緣勾畫弧線並暈染上色，以繪製紋路。

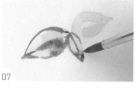

07 重複步驟 4-6，將下方葉片暈染上色。

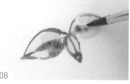

08 重複步驟 4-6，將右方葉片暈染上色。

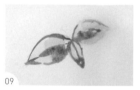

09 如圖，葉片紋路繪製完成。

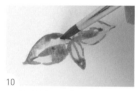

10 以筆尖沾取清水暈染左方葉片邊緣，使紋路的線條更自然。

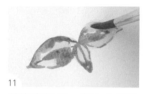

11 重複步驟 10，將右方葉片以清水暈染。

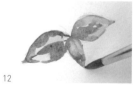

12 重複步驟 11，將下方葉片以清水暈染。

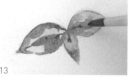

13 取 A2，以筆尖暈染右方葉片，以加強紋路的上色。

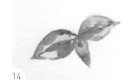

14 如圖，吊竹梅繪製完成。

吊竹梅繪製
停格動畫 QRcode

葉材與
果材篇
【14】
Leaves & fruit

鳳凰木

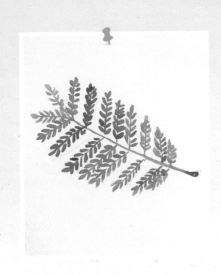

線稿

調色方法 COLOR

A1 | Z20 綠 **5** + Z15 咖啡 **3** + 水 **4**

A2 | Z17 草綠 **3** + Z13 椰褐 **1** + 水 **5**

步驟說明 STEP BY STEP

01

取 A1，以筆尖在左上方暈
染一排小點，以繪製葉片。

02

以筆尖暈染步驟 1 葉片對
側的小點，即完成葉片繪
製。

03

以筆尖由下往上勾畫線條，以繪製葉柄，即完成一複葉。

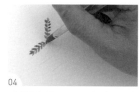

04

重複步驟 1-3，在左下方暈染出另一複葉。

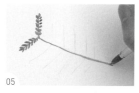

05

取 A2，以筆尖勾畫弧線，以繪製莖部。

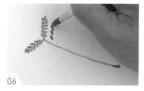

06

重複步驟 1，取 A1，在左上方暈染一排小點，以繪製葉片。

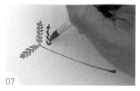

07

重複步驟 2，以筆尖暈染步驟 6 葉片對側的小點。

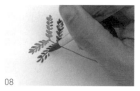

08

重複步驟 4，在左下方暈染出另一複葉。

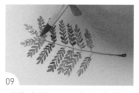

09

重複步驟 1-3，依序在莖部暈染出複葉。

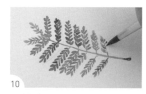

10

重複步驟 1-3，以筆尖在莖部右方暈染出複葉。

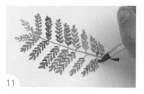

11

以筆尖在下方暈染出一對複葉。

12

如圖，鳳凰木繪製完成。

鳳凰木繪製
停格動畫 QRcode

葉材與
果材篇
【15】
Leaves & fruit
•

多孔龜背芋

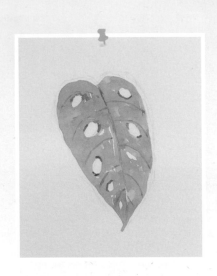

線稿

調色方法 COLOR

A1 | Z20 深綠 ❿

A2 | Z20 深綠 ❽ + Z15 咖啡 ❶ + 水 ❶

步驟說明 STEP BY STEP

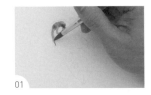

01

取 A1，以筆尖將葉片左上方暈染上色。（註：須避開孔洞不上色。）

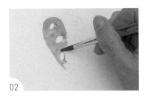

02

以筆腹將葉片左方暈染上色，並留反光白點，增加立體感。

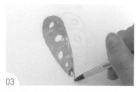

03

將葉片左下方暈染上色，以繪製葉片，並留反光白線與白點。

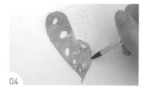

04

重複步驟 3，將葉片右下方暈染上色。（註：須避開孔洞不上色。）

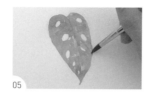

05

重複步驟 1-2，完成右方葉片繪製。

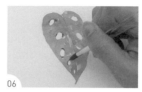

06

取 A2，以筆尖勾畫左方葉片孔洞邊緣，以增加陰影。

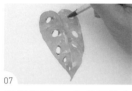

07

重複步驟 6，勾畫葉片右方孔洞邊緣。

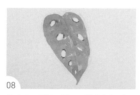

08

如圖，孔洞陰影繪製完成。

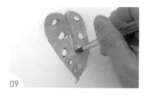

09

取清水，以筆尖在葉片中央勾畫弧線，以繪製葉脈。

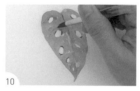

10

以筆尖在葉片左方勾畫弧線。

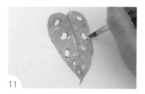

11

重複步驟 10，以筆尖在葉片右方勾畫弧線。

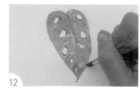

12

重複步驟 9-10，以筆尖勾畫其他葉脈。

13

如圖，多孔龜背芋繪製完成。

多孔龜背芋繪製
停格動畫 QRcode

葉材與
果材篇
【16】
Leaves & fruit
◆

銀杏葉

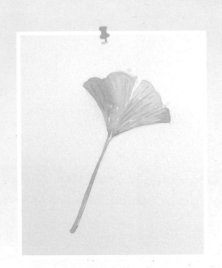

線稿

🍒 調色方法 COLOR

A1 ｜ Z01 淺黃 **7** + Z11 土黃 **1** + 水 **1**

A2 ｜ Z01 淺黃 **2** + Z11 土黃 **1** + 水 **8**

A3 ｜ Z01 淺黃 **2** + Z12 黃褐 **1** + 水 **7**

🌼 步驟說明 STEP BY STEP

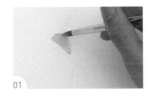

01

取 A1，以筆腹將左方葉片暈染上色。

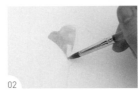

02

承步驟 1，持續將葉片暈染上色，並留下反光白點，增加葉片的層次感。

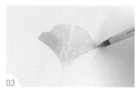

03 重複步驟 1-2，以筆尖將右方葉片暈染上色。

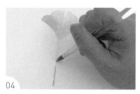

04 取 A2，以筆尖由下往上勾畫線條，以繪製葉柄。

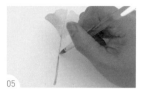

05 承步驟 4，以筆尖由上往下勾畫線條，並留反光白線，增加立體感。

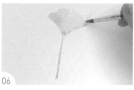

06 以筆尖勾畫葉片右方的邊緣，以增加層次感。

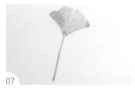

07 如圖，葉片與葉柄繪製完成。

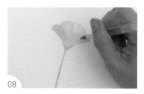

08 取 A3，以筆尖在右方葉片勾畫弧線，以繪製葉脈。

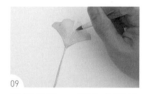

09 重複步驟 8，將右方葉片勾畫出葉脈。

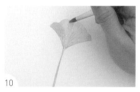

10 重複步驟 8-9，將左方葉片勾畫出葉脈

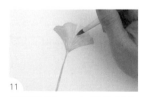

11 重複步驟 8，加強繪製右方葉片的葉脈。

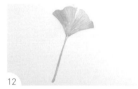

12 如圖，銀杏葉繪製完成。

銀杏葉繪製
停格動畫 QRcode

葉材與
果材篇
【17】

Leaves & fruit

台灣掌葉楓

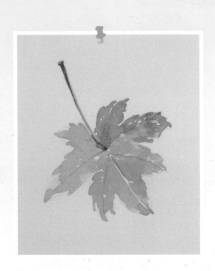

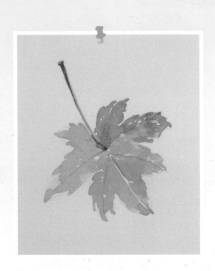

線稿

🍒 調色方法 COLOR

A1 ｜ Z14 褐 **6** + 水 **2**

A2 ｜ Z17 草綠 **6** + Z14 褐 **1** + 水 **6**

A3 ｜ Z03 鮮黃 **5** + Z11 土黃 **1** + 水 **5**

A4 ｜ Z03 鮮黃 **5** + Z12 黃褐 **5** + 水 **4**

A5 ｜ Z13 椰褐 **1** + Z11 土黃 **2** + 水 **7**

A6 ｜ Z14 褐 **1** + Z11 土黃 **1** + 水 **7**

A7 ｜ Z13 椰褐 **10**

🍒 步驟說明 STEP BY STEP

01

取 A1，以筆尖左上方勾畫
線條，以繪製葉柄。

02

取 A2，將葉片左上方以筆
腹暈染上色，並留一些白
點，增加層次感。

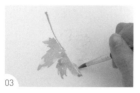

03 取 A3，以筆腹將葉片左下方暈染上色。

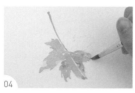

04 取 A4，以筆腹將葉片右下方暈染上色。

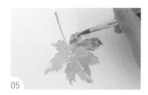

05 取 A5，以筆腹將葉片右上方暈染上色。

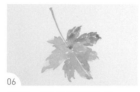

06 如圖，葉片繪製完成。

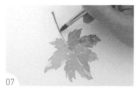

07 取 A6，以筆尖在葉柄左側勾線，以加強立體感。

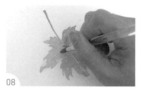

08 以筆尖在葉片左上方勾畫線條，以繪製葉脈。

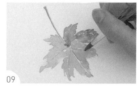

09 重複步驟 8，在葉片下方勾畫出葉脈。

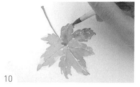

10 重複步驟 8，在葉片右上方勾畫出葉脈。

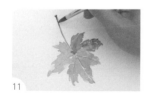

11 取 A7，以筆尖在葉柄上方勾線，以加強立體感。

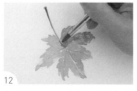

12 承步驟 11，在葉柄下方勾線。

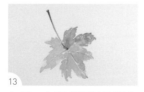

13 如圖，台灣掌葉槭繪製完成。

台灣掌葉槭繪製
停格動畫 QRcode

葉材與
果材篇
【18】
Leaves & fruit
*

廣東油桐

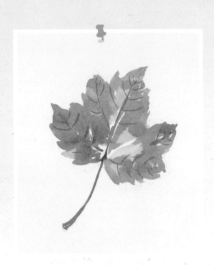

線稿

A1 | Z17 草綠 ❼ + Z15 咖啡 ❶ + 水 ❶

A2 | Z17 草綠 ❻ + Z15 咖啡 ❷

A3 | Z17 草綠 ❻ + Z15 咖啡 ❶ + 水 ❷

🌸 **步驟説明** STEP BY STEP

01

取 A1，以筆尖將葉片左下方暈染上色。

02

以筆尖將葉片左上方暈染上色。

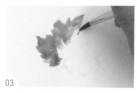

03
承步驟 2，持續暈染葉片，並留反光白點，增加立體感。

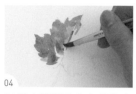

04
以筆尖將葉片左方暈染上色，並留反光白點。

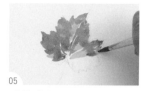

05
重複步驟 2-4，將葉片右上方暈染上色，並留反光白點與白線。

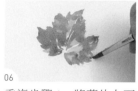

06
重複步驟 1，將葉片右下方暈染上色，即完成葉片繪製。

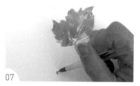

07
取 A2，以筆尖在葉柄底部勾畫圓圈，以繪製輪廓。

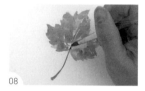

08
以筆尖在葉柄由下往上勾畫弧線，並留反光白點，增加立體感。

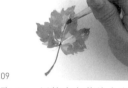

09
取 A3，以筆尖在葉片上方勾畫線條，以繪製葉脈。

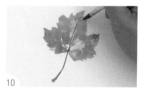

10
以筆尖在葉片上方勾畫弧線，以繪製葉脈。

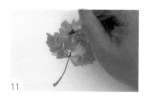

11
重複步驟 9-10，在葉片左方勾畫葉脈。

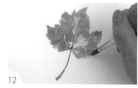

12
重複步驟 9-10，在葉片右方勾畫葉脈。

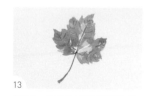

13
如圖，廣東油桐繪製完成。

廣東油桐繪製
停格動畫 QRcode

葉材與
果材篇
【19】

Leaves & fruit
＊

薄荷

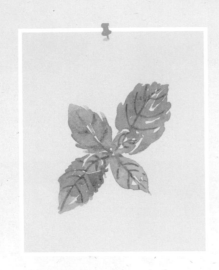

線稿

調色方法 COLOR

A1 ｜ Z17 草綠 **6** + Z13 椰褐 **1** + 水 **2**

A2 ｜ Z20 深綠 **8** + Z15 咖啡 **1**

A3 ｜ Z20 深綠 **8** + Z15 咖啡 **1** + 水 **1**

步驟説明 STEP BY STEP

01

取 A1，以筆尖暈染葉片，並留反光白點，增加立體感。

02

以筆尖持續暈染葉片，並留反光白點與白線。

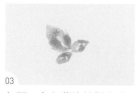

03 如圖，上方葉片繪製完成。

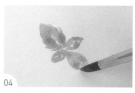

04 重複步驟 2，以筆尖在下方暈染葉片，並留反光白點。

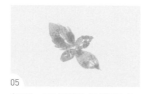

05 如圖，下方葉片繪製完成。

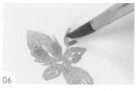

06 取 A2，以筆尖在右上方暈染葉片。(註：以淡色系繪製可表現遠近感。)

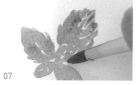

07 以筆尖持續暈染右上方葉片，並留反光白點與白線。

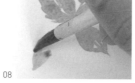

08 以筆尖暈染左下方葉片。

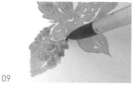

09 以筆尖持續暈染左下方的葉片，並留反光白點與白線。

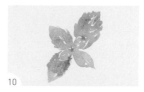

10 如圖，後方葉片繪製完成。

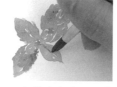

11 取 A3，以筆尖在右下方葉片上勾畫線條，以繪製葉脈。

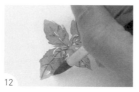

12 以筆尖持續勾畫葉脈。

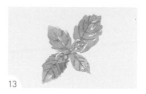

13 如圖，薄荷繪製完成。

薄荷繪製
停格動畫 QRcode

葉材與
果材篇
【20】
Leaves & fruit
◆

羅勒

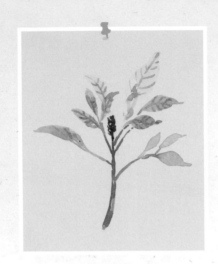

線稿

●● 調色方法 COLOR

A1 │ Z17 草綠 **6** + Z13 椰褐 **1** + 水 **2**

A2 │ Z17 草綠 **1** + Z15 咖啡 **1** + 水 **6**

A3 │ Z14 褐 **8** + Z09 玫瑰紅 **2** + 水 **3**

A4 │ Z17 草綠 **1** + Z15 咖啡 **1** + 水 **7**

步驟說明 STEP BY STEP

01

取 A1，以筆尖暈染上方葉
片，並留反光白線。

02

如圖，上方葉片繪製完成。

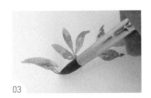

03

以筆尖持續暈染左、右方
葉片，並留反光白線。

04

如圖，左、右方葉片繪製
完成。

05 取 A2，以筆尖暈染右方葉片。

06 以筆尖持續暈染右後方葉片。（註：以淡色系繪製可表現遠近感。）

07 如圖，後方的葉片繪製完成。

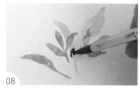

08 取 A3，以筆尖暈染果實，並留反光白點。

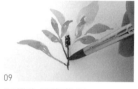

09 以筆尖暈染莖部。

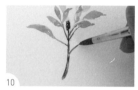

10 以筆尖持續暈染莖部，並留反光白線。

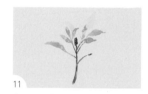

11 如圖，莖部繪製完成。

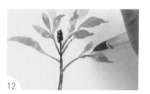

12 取 A4，以筆尖暈染下方葉片。

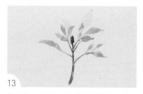

13 如圖，下方葉片繪製完成。

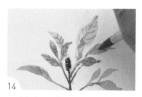

14 以筆尖在葉片上勾畫出弧線，以繪製葉脈。

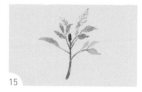

15 如圖，羅勒繪製完成。

羅勒繪製
停格動畫 QRcode

葉材與
果材篇
【21】

Leaves & fruit
•

彩葉芋１

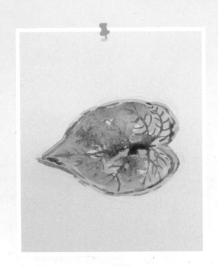

線稿

調色方法 COLOR

A1 ｜ Z20 深綠 ❶ + 水 ❺

A2 ｜ Z20 深綠 ❽ + Z15 咖啡 ❶ + 水 ❶

A3 ｜ Z20 深綠 ❺ + 水 ❹

步驟說明 STEP BY STEP

01

取 A1，以筆腹暈染出一心
形葉片，並留反光白點，
增加層次感。

02

如圖，葉片繪製完成。

03

取 A2，以筆尖在葉片左方
邊緣間隔勾畫短線，以繪
製葉緣紋路。

04

以筆尖在左方勾畫弧線，以繪製葉脈。

05

重複步驟 2，以筆尖在葉片上方邊緣間隔勾畫葉緣紋路。

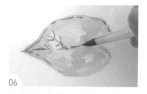

06

以筆尖在葉片中央勾畫葉脈。

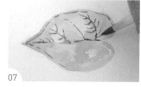

07

以筆尖在葉片右上方勾畫弧線，以繪製葉脈。

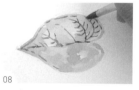

08

承步驟 6，以筆尖持續勾畫葉脈。

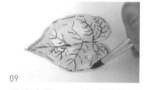

09

重複步驟 4-7，完成葉片下方的紋路與葉脈勾畫。

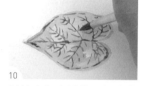

10

以筆尖勾畫弧線，加強葉脈繪製。

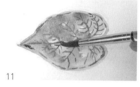

11

取 A3，以筆腹暈染葉片左方與上方，以繪製葉片深色部分。

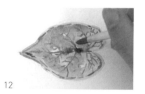

12

將葉片中央暈染上色，以加強層次感，畫出葉片較深的部分。

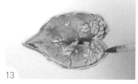

13

承步驟 12，持續將葉片暈染上色。

14

如圖，彩葉芋 1 繪製完成。

彩葉芋 1 繪製
停格動畫 QRcode

葉材與
果材篇
【22】
Leaves & fruit
◆

彩葉芋 2

線稿

🍒 調色方法 COLOR

A1｜Z20 深綠 ❺ + Z13 椰褐 ❶ + 水 ❸

A2｜Z10 暗紅 ❼ + 水 ❷

A3｜Z20 深綠 ❹ + Z15 咖啡 ❶ + 水 ❸

A4｜Z10 暗紅 ❼ + Z13 椰褐 ❶ + 水 ❶

🌸 步驟說明 STEP BY STEP

取 A2，以筆尖勾畫線條，
以繪製葉片左方的葉脈。

01

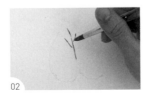

以筆尖勾畫中央與右上方
的葉脈。

02

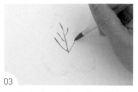

03 以筆尖勾畫右方的葉脈。

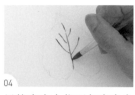

04 以筆尖由上往下勾畫中央葉脈。

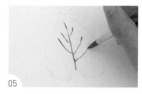

05 以筆尖勾畫右方的葉脈。

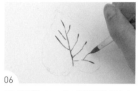

06 承步驟 5，勾畫葉片下方的葉脈。

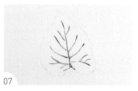

07 如圖，葉脈繪製完成。

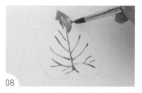

08 取 A1，以筆腹暈染葉片上方，以繪製葉片。（註：須預留葉脈周圍不上色。）

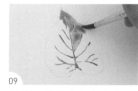

09 以筆腹暈染葉片右上方。

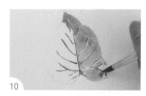

10 以筆腹暈染葉片右下方，並留反光白點，增加立體感。

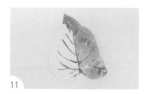

11 如圖，葉片右方繪製完成。

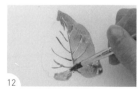

12 以筆腹暈染葉片左下方。

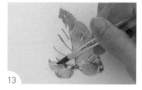

13 持續暈染葉片左下方。（註：須避開紅色葉脈的部分。）

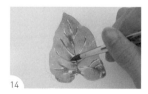

14 將葉片左方暈染完成。

15 取 A3，以筆尖勾畫葉片左方邊緣，以加強立體感。

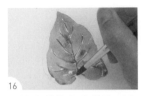

16 以筆尖持續勾畫葉片下方邊緣。

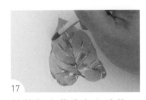

17 持續勾出葉片左方邊緣。

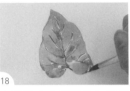

18 在葉片右方邊緣也加強部分線條。

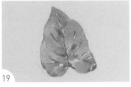

19 如圖，葉片邊緣繪製完成。

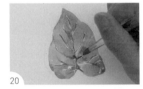

20 取 A4，以筆尖在右下方的葉脈上再加深，以增加葉片的立體感。

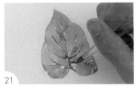

21 以筆尖持續加深葉脈的中心部分。

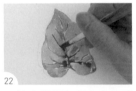

22 以筆尖持續加深左上方葉脈。

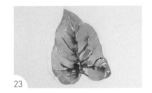

23 如圖，彩葉芋 2 繪製完成。

彩葉芋 2 繪製
停格動畫 QRcode

CHAPTER

3

繁花篇

Flowers

線稿下載 QRcode

繁花篇
【01】
Flowers
·

木槿

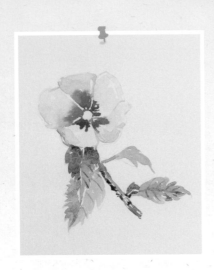

線稿

調色方法 COLOR

A1 ｜ Z09 玫瑰紅 ❶ + 水 ❾

A2 ｜ Z09 玫瑰紅 ❿

A3 ｜ Z20 深綠 ❽ + Z15 咖啡 ❶

A4 ｜ Z20 深綠 ❼ + Z15 咖啡 ❶ + 水 ❶

步驟說明 STEP BY STEP

01　取 A1，以筆尖暈染左方花瓣。

02　重複步驟 1，將其他花瓣暈染上色，並留反光白線，增加立體感。

03
如圖，花瓣繪製完成。

04
取 A2，以筆尖暈染上方花瓣，將花瓣中心加深。

05
重複步驟 4，以筆尖暈染其他花瓣。

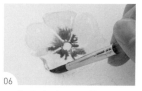

06
以筆尖在左下方花瓣邊緣暈染上色，以增加立體感。

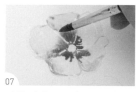

07
重複步驟 6，加深其他花瓣邊緣。

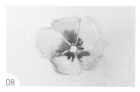

08
如圖，花瓣繪製完成。

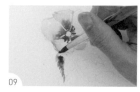

09
取 A3，以筆尖在花瓣下方暈染上色，以繪製葉片。

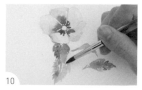

10
以筆尖暈染其他葉片。(註：葉片重疊處可留細微的白線以做區隔。)

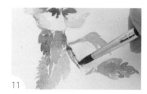

11
取 A4，以筆尖在花瓣下方暈染上色，以繪製莖部。

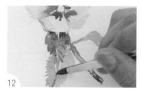

12
以筆尖在葉片上勾畫短弧線，以繪製葉脈。

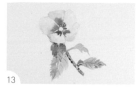

13
如圖，木槿繪製完成。

木槿繪製
停格動畫 QRcode

繁花篇
【02】

Flowers

金盞花

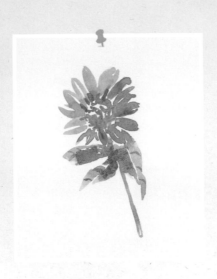

線稿

調色方法 COLOR

A1 ｜ Z06 橙 **8** + Z07 橘 **1**

A2 ｜ Z05 陽橙 **1** + Z02 黃 **1** + 水 **9**

A3 ｜ Z17 草綠 **8** + Z15 咖啡 **1** + 水 **1**

A4 ｜ Z11 土黃 **3** + Z12 黃褐 **3** + 水 **5**

A5 ｜ Z17 草綠 **5** + Z15 咖啡 **1** + 水 **5**

步驟說明 STEP BY STEP

01

取 A1，以筆尖由上往下按
壓畫出花瓣。

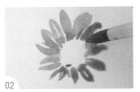

02

以筆尖持續以按壓的方式
暈染花瓣，並留反光白線，
增加立體感。

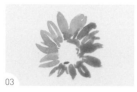

03
如圖，花瓣繪製完成。

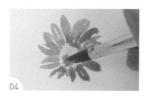

04
取 A2，以筆尖暈染花心。

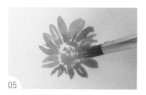

05
以筆尖持續暈染花心。(註：用筆尖點的方式，可以自然畫出花心的立體感。)

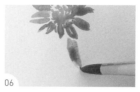

06
取 A3，以筆尖暈染葉片。

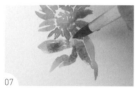

07
以筆尖持續暈染葉片，並留反光白線，部分白線可以表現出葉脈。

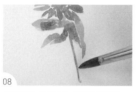

08
以筆尖在下方暈染莖部。

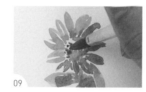

09
取 A4，以筆尖加深花心，以增加層次感。

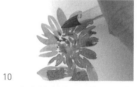

10
以筆尖持續加強花心與花瓣的深處。

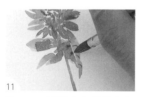

11
取 A5，以筆尖在葉片上勾畫短弧線，以繪製葉脈。

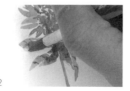

12
以筆尖持續勾畫葉脈。

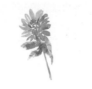

13
如圖，金盞花繪製完成。

金盞花繪製
停格動畫 QRcode

繁花篇
【03】
Flowers
·
香蜂草

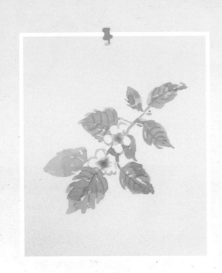

線稿

調色方法 COLOR

A1 │ Z17 草綠 ❼ + Z15 咖啡 ❶ + 水 ❸

A2 │ Z17 草綠 ❺ + Z11 土黃 ❶ + 水 ❶

A3 │ Z20 深綠 ❽ + Z15 咖啡 ❶

A4 │ Z20 深綠 ❹ + Z13 椰褐 ❶ + 水 ❷

步驟說明 STEP BY STEP

01 　取 A1，以筆尖暈染葉片。

02 　以筆尖持續暈染葉片，並留些許白點，增加層次感。

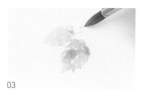

03
以筆尖勾畫花瓣的輪廓。

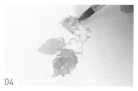

04
以筆尖持續暈染上方的葉片，並留反光白點，將白花襯托出來。

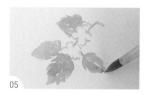

05
取 A2，以筆尖暈染下方葉片與右方莖部，並留反光白點與白線。

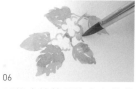

06
以筆尖持續暈染右方的葉片。

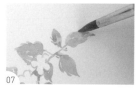

07
以筆尖持續暈染上方葉片與莖部。

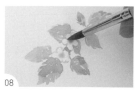

08
以筆尖在花心暈染小點。

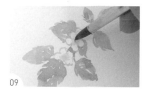

09
取 A3，以筆尖在花心暈染小點，畫出較深色處，以增加層次感。

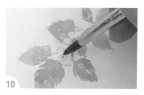

10
以筆尖持續暈染另一個花心。

11
如圖，花心部分繪製完成。

12
取 A4，以筆尖在葉片上勾畫線條，以繪製葉脈。

13
如圖，香蜂草繪製完成。

香蜂草繪製
停格動畫 QRcode

繁花篇
【04】
Flowers

萬壽菊

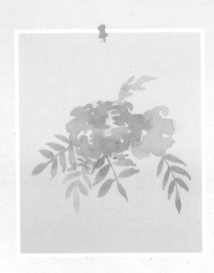

線稿

調色方法 COLOR

A1 | Z02 黃 **5** + Z11 土黃 **1** + 水 **1**

A2 | Z11 土黃 **5** + Z12 黃褐 **1** + 水 **3**

A3 | Z05 陽橙 **1** + Z02 黃 **1** + 水 **8**

A4 | Z17 草綠 **5** + Z15 咖啡 **1** + 水 **4**

A5 | Z17 草綠 **2** + Z15 咖啡 **1** + 水 **8**

步驟說明 STEP BY STEP

01

取 A1，以筆尖暈染花瓣。

02

以筆尖持續暈染花瓣，並
留部分白點，增加立體感。

03 取 A2，以筆尖暈染花瓣，以繪製暗部。

04 以筆尖持續繪製花瓣的暗部。

05 取 A3，以筆尖暈染花瓣，以增加層次感。

06 取 A4，以筆尖勾畫線條，以繪製莖部。

07 以筆尖在莖部兩側暈染葉片。

08 如圖，右方莖部與葉片繪製完成。

09 以筆尖持續暈染莖部與葉片。

10 以筆尖暈染左方的莖部與葉片。

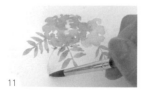

11 取 A5，以筆尖暈染莖部與葉片。（註：以淡色系繪製可表現遠近感。）

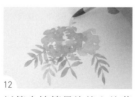

12 以筆尖持續暈染後方的莖部與葉片。

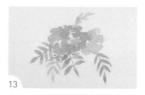

13 如圖，萬壽菊繪製完成。

萬壽菊繪製
停格動畫 QRcode

13

繁花篇 Flowers【05】

油菜花

♣ 調色方法 COLOR

A1 │ Z01 淺黃 **7** + 水 **1**

A2 │ Z01 淺黃 **4** + 水 **4**

A3 │ Z17 草綠 **3** + Z20 綠 **1** + 水 **4**

A4 │ Z17 草綠 **4** + 水 **2**

A5 │ Z17 草綠 **4** + Z15 咖啡 **1** + 水 **6**

A6 │ Z02 黃 **3** + Z11 土黃 **1** + 水 **1**

A7 │ Z02 黃 **1** + Z11 土黃 **1** + 水 **8**

♣ 步驟說明 STEP BY STEP

01

取 A1，以筆腹將花瓣暈染上色，以繪製前方的花瓣。

02

重複步驟1，以筆腹暈染其他位於前方位置的花瓣。

03

如圖，前方的花瓣繪製完成。

♪ 線稿 LINE DRAFT

04
取 A2，以筆腹在右方將花瓣暈染上色，以繪製後方的花瓣。

05
重複步驟4，以筆腹暈染其他後方的花瓣。

06
取 A3，以筆腹在上方暈染出花苞。

07
如圖，上方花苞繪製完成。

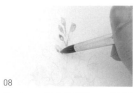

08
取 A4，重複步驟 6，以筆尖暈染出花苞。

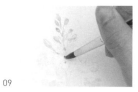

09
以筆尖持續畫出花苞與上方莖部。

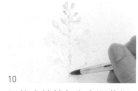

10
以筆尖持續勾出中間莖部。

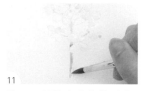

11
取A5，以筆尖由上往下畫，以繪製下方莖部。

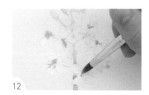

12
取 A6，以筆尖在花瓣中央暈染上色，以繪製花心較深的顏色。

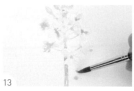

13
取 A7，以筆腹在右下方暈染上色，以繪製花瓣。

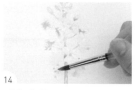

14
重複步驟 13，在左下方繪製另一花瓣，即完成油菜花繪製。

油菜花繪製
停格動畫 QRcode

繁花篇 Flowers【06】

日日春

♪ 線稿 LINE DRAFT

∴ 調色方法 COLOR

A1 │ Z09 玫瑰紅 ❶ + 水 ❾

A2 │ Z09 玫瑰紅 ❿ + 水 ❶

A3 │ Z20 深綠 ❼ + Z15 咖啡 ❶ + 水 ❶

A4 │ Z20 深綠 ❼ + Z13 椰褐 ❶ + 水 ❶

A5 │ Z20 深綠 ❻ + Z15 咖啡 ❹ + 水 ❶

❀ 步驟說明 STEP BY STEP

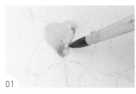

01
取 A1，以筆尖暈染左方花瓣，並留反光白點，增加立體感。

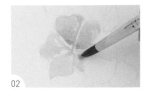

02
重複步驟 1，以筆尖暈染其他花瓣。

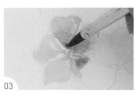

03
取 A2，以筆尖將左方花瓣暈染上色，以繪製花瓣中心較深處的顏色。

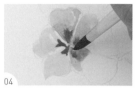

04　重複步驟 3，以筆尖暈染其他花瓣紋路。

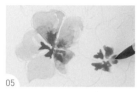

05　重複步驟 4，暈染右方花瓣紋路。

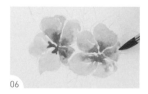

06　重複步驟 1，以筆尖暈染右方花瓣。

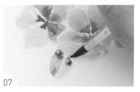

07　取 A3，以筆尖暈染左下方葉片，並將中央葉脈留白。

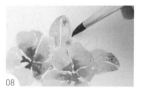

08　重複步驟 7，將右方和上方葉片暈染上色。（註：須將中央葉脈處留白。）

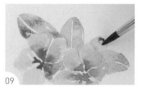

09　取 A4，以筆尖暈染其他葉片。

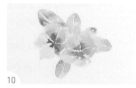

10　如圖，葉片部分繪製完成。

11　取 A5，以筆尖在左下方葉片勾畫弧線，以繪製葉脈。

12　重複步驟 11，以筆尖持續勾畫其他葉脈。

13　以筆尖在花瓣縫隙間暈染上色，以繪製後方的葉片。

14　如圖，日日春繪製完成。

日日春繪製
停格動畫 QRcode

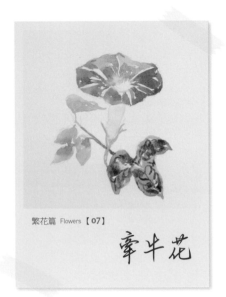

繁花篇 Flowers【07】

牽牛花

刀線稿 LINE DRAFT

調色方法 COLOR

A1 │ Z23 鋼青 ❹ + Z09 玫瑰紅 ❹ + 水 ❺

A2 │ Z23 鋼青 ❻ + Z09 玫瑰紅 ❻ + 水 ❷

A3 │ Z23 鋼青 ❶ + Z09 玫瑰紅 ❶ + 水 ❾

A4 │ Z17 草綠 ❹ + Z14 褐 ❶ + 水 ❾

A5 │ Z17 草綠 ❷ + Z15 咖啡 ❶ + 水 ❼

A6 │ Z17 草綠 ❻ + Z15 咖啡 ❶ + 水 ❶

A7 │ Z17 草綠 ❹ + Z15 咖啡 ❶ + 水 ❽

A8 │ Z14 褐 ❽ + 水 ❷

A9 │ Z20 深綠 ❼ + Z15 咖啡 ❶

| 繪製須知 | 繪製葉脈時，只勾勒前方葉片的葉脈，後方的葉片不需勾勒，以區隔遠近及前後關係，畫面會更豐富。 |

步驟說明 STEP BY STEP

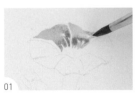

01

取 A1，以筆尖暈染上方花瓣，並留反光白點，增加立體感。

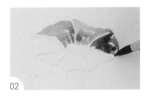

02

取 A2，以筆尖暈染右方花瓣。

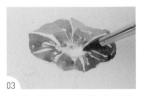

03

重複步驟 2，以筆尖暈染其他花瓣。

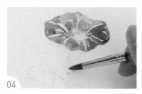

04 取 A3，以筆腹暈染花冠左下方。

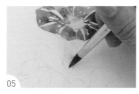

05 取 A4，重複步驟 4，暈染花冠右下方。

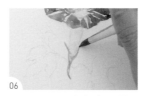

06 取 A5，以筆尖勾畫弧線，以繪製花托，並留反光白點與白線。

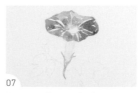

07 如圖，花朵繪製完成。

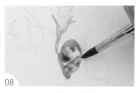

08 取 A6，以筆尖暈染右下方葉片，並留反光處，增加立體感。

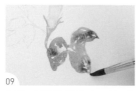

09 以筆尖持續暈染右下方葉片。

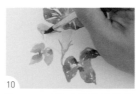

10 取 A7，以筆尖暈染其他葉片，以繪製後方的葉片。

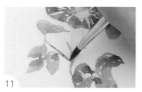

11 取 A8，以筆尖暈染左方莖部。

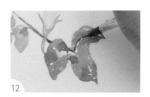

12 取 A9，以筆尖在右下方葉片勾畫弧線，以繪製葉脈。

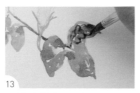

13 以筆尖持續勾畫右下方葉片的葉脈。

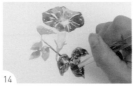

14 以筆尖持續勾畫右下方葉脈，即完成牽牛花繪製。

牽牛花繪製
停格動畫 QRcode

繁花篇 Flowers【08】

向日葵

刀 線稿 LINE DRAFT

•• 調色方法 COLOR

A1 │ Z03 鮮黃 ❾ + 水 ❶

A2 │ Z03 鮮黃 ❷ + Z11 土黃 ❷ + 水 ❸

A3 │ Z11 土黃 ❸ + Z12 黃褐 ❶ + 水 ❶

A4 │ Z12 黃褐 ❸ + Z14 褐 ❶ + 水 ❶

A5 │ Z02 黃 ❶ + Z21 天藍 ❶ + 水 ❻

A6 │ Z17 草綠 ❻ + 水 ❷

A7 │ Z17 草綠 ❻ + Z13 椰褐 ❶ + 水 ❶

A8 │ Z20 深綠 ❹ + Z13 椰褐 ❶ + 水 ❶

A9 │ Z20 深綠 ❷ + Z15 咖啡 ❶ + 水 ❽

A10│ Z20 深綠 ❺ + Z15 咖啡 ❶ + 水 ❷

> **繪製須知** │ 繪製葉片時，較後方的葉子畫得較淡，以表現前後之分。

✿ 步驟説明 STEP BY STEP

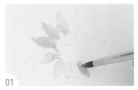

01

取 A1，以筆尖暈染花瓣。

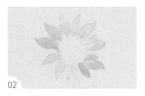

02

如圖，花瓣繪製完成，並留反光白點，增加立體感。

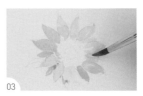

03

取 A2，以筆尖暈染花瓣的間隙，以繪製後方花瓣。

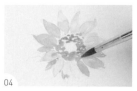

04 取 A3，以筆尖在花盤內暈染小點，以繪製花蕊。

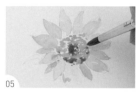

05 取 A4，重複步驟 4，在花盤內暈染小點，加深花蕊的部分。

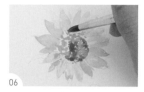

06 取 A5，以筆尖暈染外圍花瓣，以增加層次感。

07 如圖，花朵部分繪製完成。

08 取 A6，以筆尖在花朵下方暈染上色，並留反光白線，以繪製莖部。

09 取 A7，以筆腹在莖部左方暈染上色，以繪製葉片。

10 取 A8，以筆尖持續繪製左方葉片，並留反光白點。

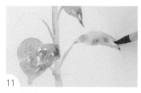

11 重複步驟 9-10，暈染出莖部右方葉片。

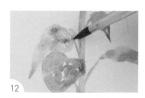

12 取 A9，以筆尖在莖部左方暈染葉片。

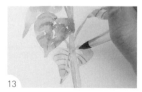

13 取 A10，以筆尖在葉片上勾畫葉脈。

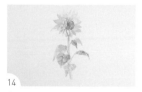

14 如圖，向日葵繪製完成。

向日葵繪製
停格動畫 QRcode

繁花篇 Flowers【09】

雞蛋花

♫ 線稿 LINE DRAFT

•• 調色方法 COLOR

A1	Z17 草綠 ❶ + Z13 椰褐 ❶ + 水 ❾	**A6**	Z20 深綠 ❶ + Z15 咖啡 ❹ + 水 ❺
A2	Z17 草綠 ❶ + Z14 褐 ❶ + 水 ❾	**A7**	Z17 草綠 ❻ + Z15 咖啡 ❶ + 水 ❶
A3	Z01 淺黃 ❷ + Z15 咖啡 ❶ + 水 ❽	**A8**	Z17 草綠 ❶ + Z15 咖啡 ❶ + 水 ❼
A4	Z14 褐 ❶ + Z03 鮮黃 ❶ + 水 ❼	**A9**	Z11 土黃 ❻ + Z14 褐 ❶ + 水 ❶
A5	Z20 深綠 ❷ + Z15 咖啡 ❶ + 水 ❽	**A10**	Z20 深綠 ❹ + Z15 咖啡 ❶ + 水 ❷

繪製須知 ｜ 葉片正面的顏色通常較濃，背面會較淡。

❀ 步驟說明 STEP BY STEP

01
取 A1，以筆腹暈染上方花瓣。

02
取 A2，以筆尖暈染上方其他花瓣。

03
以筆腹暈染下方花瓣。

04 取 A3，以筆腹暈染花瓣，以繪製紋路。

05 取 A4，以筆腹暈染花苞，並留反光白線。（註：花苞有皺摺。）

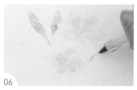

06 取 A5，以筆尖在花苞下方暈染上色，並留反光白線，以繪製花托。

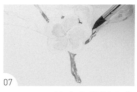

07 取 A6，以筆尖在花托與花朵下方暈染莖部，並留反光白線表現質感。

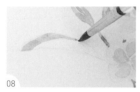

08 取 A7，以筆尖將葉片暈染上色。

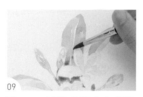

09 取 A8，以筆尖將上方葉片暈染上色。（註：葉脈中心部分需留白。）

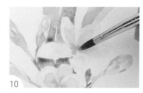

10 取 A9，以筆尖在花瓣中央暈染上色，以增加層次感。

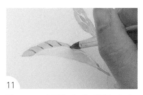

11 取A10，以筆尖在葉片上勾畫弧線，以繪製葉脈。

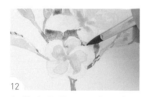

12 以筆尖在花瓣間隙暈染上色，以繪製後方葉片底色。

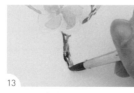

13 以筆尖在莖部左側加強暗面，以增加層次感。

14 如圖，雞蛋花繪製完成。

雞蛋花繪製
停格動畫 QRcode

繁花篇 Flowers 【10】

鬱金香

🔪 線稿 LINE DRAFT

🍒 調色方法 COLOR

A1 │ Z09 玫瑰紅 **5** + 水 **1**

A2 │ Z09 玫瑰紅 **1** + 水 **6**

A3 │ Z09 玫瑰紅 **1** + 水 **9**

A4 │ Z10 暗紅 **9** + 水 **1**

A5 │ Z12 黃褐 **6** + 水 **4**

A6 │ Z17 草綠 **7** + Z15 咖啡 **1** + 水 **3**

A7 │ Z17 草綠 **2** + Z15 咖啡 **1** + 水 **7**

A8 │ Z17 草綠 **5** + Z15 咖啡 **1** + 水 **4**

A9 │ Z17 草綠 **7** + Z15 咖啡 **1** + 水 **1**

🍀 步驟說明 STEP BY STEP

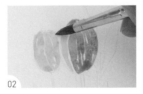

01
取 A1，以筆尖暈染花瓣，以繪製近景。

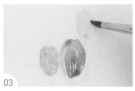

02
取 A2，重複步驟 1，以筆尖暈染左方花瓣，以繪製中景。

03
取 A3，重複步驟 1，以筆尖暈染右後花瓣，以繪製遠景。

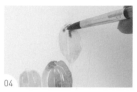

04

取 A1，以筆尖在右方花瓣頂部暈染，加強暗面。

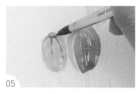

05

重複步驟 4，以筆尖在左方花瓣頂部繪製暗面。

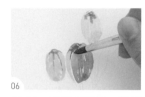

06

取 A4，重複步驟 4，以筆尖在中間花瓣頂部繪製暗面。

07

取 A5，以筆尖在花瓣下方暈染上色，並留反光白線，以繪製莖部，增加立體感。

08

如圖，莖部繪製完成。

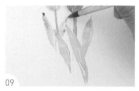

09

取 A6，以筆尖在莖部下方暈染上色，並留反光白線，以繪製葉片。

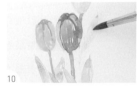

10

取 A7，以筆腹在右上方暈染出遠景的葉片。

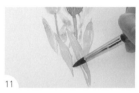

11

重複步驟 10，以筆尖暈染出其他遠景的葉片。

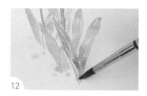

12

取 A8，以筆尖在莖部下方暈染葉片，並留反光白線，增加立體感。

13

取 A9，以筆尖在下方葉片邊緣勾畫弧線，以增加層次感。

14

如圖，鬱金香繪製完成。

鬱金香繪製
停格動畫 QRcode

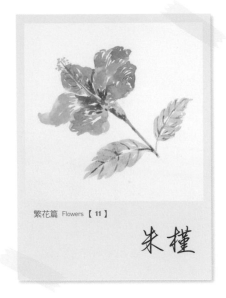

繁花篇 Flowers 【 11 】

朱槿

調色方法 COLOR

A1 ｜ Z08 紅 ❿

A2 ｜ Z07 橘 ❼ + 水 ❶

A3 ｜ Z17 草綠 ❹ + Z15 咖啡 ❶ + 水 ❹

A4 ｜ Z20 深綠 ❼ + Z13 椰褐 ❶ + 水 ❶

A5 ｜ Z12 黃褐 ❻ + Z15 咖啡 ❶ + 水 ❼

A6 ｜ Z10 暗紅 ❽ + 水 ❶

A7 ｜ Z10 暗紅 ❽ + Z13 椰褐 ❽ + 水 ❶

A8 ｜ Z03 鮮黃 ❿

A9 ｜ Z20 深綠 ❷ + Z15 咖啡 ❶ + 水 ❷

線稿 LINE DRAFT

步驟說明 STEP BY STEP

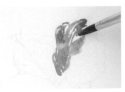

01

取 A1，以筆尖暈染上方花瓣，並留反光白點與白線，增加花瓣的質感。

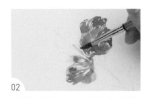

02

重複步驟 1，以筆尖暈染左下方花瓣。

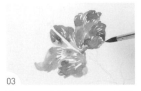

03

取 A2，重複步驟 1，以筆尖暈染其他花瓣。

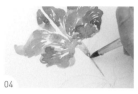

04 取 A3，以筆尖在花瓣下方暈染上色，並留反光白點，以繪製花托與莖部。

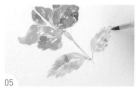

05 取 A4，以筆尖在莖部下方暈染葉片，並將反光處與葉脈留白。

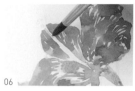

06 取 A5，以筆尖在上方花瓣之間勾畫弧線，以繪製花蕊。

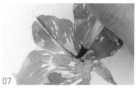

07 取 A6，重複步驟 6，以筆尖勾畫弧線，以加強花蕊立體感。

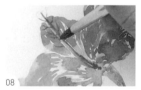

08 以筆尖在花蕊左右兩側勾畫短弧線。

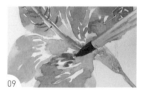

09 以筆尖在右下方花瓣暈染小點，加深花瓣紋路。

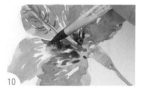

10 取 A7，重複步驟 9，以筆尖在其他花瓣暈染小點。

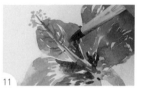

11 取 A8，以筆尖在小花蕊尖端暈染小點，以繪製花粉。

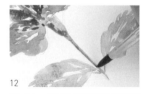

12 取 A9，以筆尖將花托與莖部左方勾畫線條，以增加立體感。

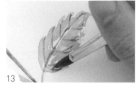

13 以筆尖勾畫弧線，以繪製葉脈。

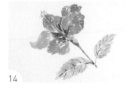

14 如圖，朱槿繪製完成。

朱槿繪製
停格動畫 QRcode

繁花篇 Flowers 【12】

波斯菊

調色方法 COLOR

A1 | Z09 玫瑰紅 **8** + 水 **1**

A2 | Z10 暗紅 **9** + 水 **1**

A3 | Z09 玫瑰紅 **1** + 水 **9**

A4 | Z09 玫瑰紅 **1** + 水 **8**

A5 | Z02 黃 **9** + 水 **1**

A6 | Z10 暗紅 **1** + 水 **2**

A7 | Z15 咖啡 **2** + Z20 深綠 **1** + 水 **2**

A8 | Z17 草綠 **4** + Z13 椰褐 **1** + 水 **5**

A9 | Z10 暗紅 **2** + Z15 咖啡 **1** + 水 **8**

✿ 步驟說明 STEP BY STEP

01

取 A1，以筆腹暈染左上方花瓣。

02

重複步驟 1，將其他花瓣暈染上色，並留反光白點與白線，增加立體感。

03

取 A2，以筆尖暈染花瓣，以繪製紋路。

✂ 線稿 LINE DRAFT

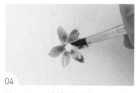

04
取 A1，重複步驟 1-2，以
筆尖暈染下方花瓣。

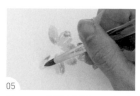

05
取 A3，重複步驟 4，以筆
尖暈染左方花瓣。

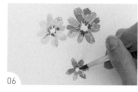

06
取 A4，重複步驟 3，以筆
尖將右方與下方花瓣暈染
上色，以繪製紋路。

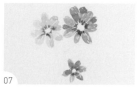

07
如圖，花瓣繪製完成。

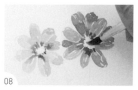

08
取 A5，以筆尖在花心暈染
上色，以繪製花蕊。

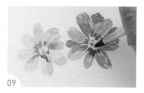

09
取 A6，以筆尖在左、右方
花心暈染上色，以繪製花
藥。

10
取 A7，以筆尖勾畫弧線，
以繪製莖部。

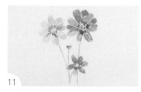

11
如圖，花蕊與莖部繪製完
成。

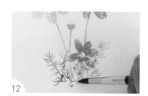

12
取 A8，以筆尖在下方勾畫
短弧線，以繪製葉片。

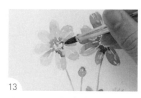

13
取 A9，以筆尖在左方花心
暈染上色，以加強層次感。

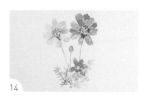

14
如圖，波斯菊繪製完成。

波斯菊繪製
停格動畫 QRcode

89

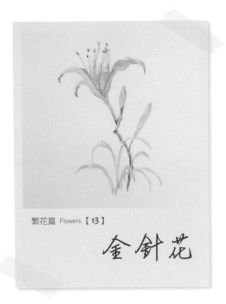

繁花篇 Flowers 【13】

金針花

✂ 線稿 LINE DRAFT

●● 調色方法 COLOR

A1 ｜ Z05 陽橙 ❻ + 水 ❹

A2 ｜ Z05 陽橙 ❻ + 水 ❶

A3 ｜ Z06 橙 ❿

A4 ｜ Z17 草綠 ❹ + Z15 咖啡 ❶ + 水 ❺

A5 ｜ Z17 草綠 ❺ + Z15 咖啡 ❶ + 水 ❻

A6 ｜ Z17 草綠 ❹ + Z15 咖啡 ❶ + 水 ❹

A7 ｜ Z17 草綠 ❷ + Z15 咖啡 ❶ + 水 ❺

A8 ｜ Z05 陽橙 ❽ + 水 ❶

A9 ｜ Z17 草綠 ❸ + Z15 咖啡 ❷ + 水 ❹

❀ 步驟説明 STEP BY STEP

01

取 A1，以筆尖暈染花瓣，並留反光白點與白線，增加立體感。

02

取 A2，以筆尖暈染右方花瓣。

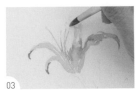

03

以筆尖勾畫花絲。

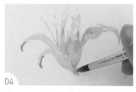

04 取 A3，以筆尖暈染花瓣左側與下側。

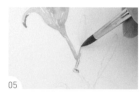

05 取 A4，以筆尖暈染莖部。

06 取 A5，以筆尖暈染右方葉片。

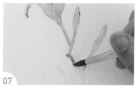

07 取 A6，以筆尖暈染莖部與葉片，以加強層次感。

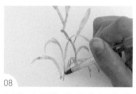

08 以筆尖暈染其他莖部與葉片。

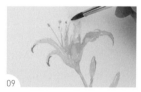

09 取 A7，以筆尖在花絲上暈染小點，以繪製花藥。

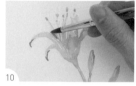

10 取 A8，以筆尖暈染花瓣左側，以繪製暗部。

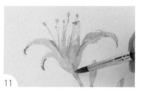

11 以筆尖暈染花瓣下方。

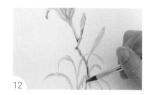

12 取 A9，以筆尖暈染莖部，以加強層次感。

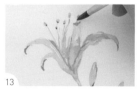

13 以筆尖暈染花藥下方，以繪製陰影。

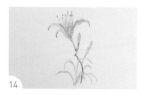

14 如圖，金針花繪製完成。

金針花繪製
停格動畫 QRcode

91

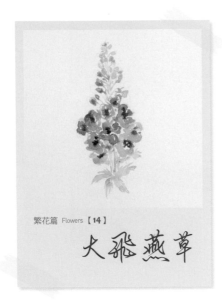

繁花篇 Flowers 【14】

調色方法 COLOR

A1 ｜ Z23 鋼青 ❺ + Z09 玫瑰紅 ❶ + 水 ❶

A2 ｜ Z23 鋼青 ❺ + Z09 玫瑰紅 ❷ + 水 ❶

A3 ｜ Z23 鋼青 ❼ + Z09 玫瑰紅 ❹

A4 ｜ Z17 草綠 ❸ + Z20 綠 ❶ + 水 ❹

A5 ｜ Z23 鋼青 ❷ + Z09 玫瑰紅 ❶ + 水 ❺

A6 ｜ Z17 草綠 ❻ + Z15 咖啡 ❶ + 水 ❶

步驟說明 STEP BY STEP

線稿 LINE DRAFT

 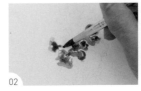 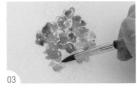

01 取 A1，以筆腹暈染花瓣，並留反光白點，增加立體感。

02 以筆尖暈染花瓣，以增加層次感。

03 取 A2，以筆尖暈染花瓣，以繪製暗部。

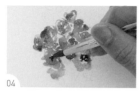

04

取 A3，以筆尖暈染花瓣，以繪製花心。

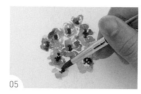

05

以筆尖持續暈染花瓣。

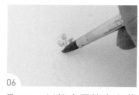

06

取 A4，以筆尖暈染上方花苞。（註：以淡色系繪製可表現遠近感。）

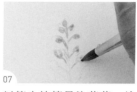

07

以筆尖持續暈染花苞，並留反光白點，表現立體感。

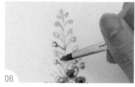

08

重複步驟 7，以筆尖持續暈染花苞。

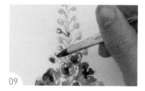

09

取 A5，以筆尖暈染成熟的花苞。

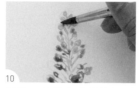

10

以筆尖在綠色花苞的間隙持續暈染成熟的花苞。

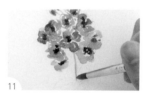

11

取 A6，以筆尖在花朵下方勾畫直線，以繪製莖部。

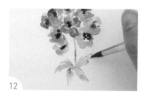

12

以筆尖在莖部下方暈染葉片，並留反光白點。

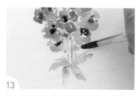

13

以筆腹持續暈染遠景葉片。

14

如圖，大飛燕草繪製完成。

大飛燕草繪製
停格動畫 QRcode

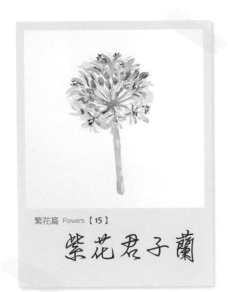

繁花篇 Flowers【15】

紫花君子蘭

刀 線稿 LINE DRAFT

調色方法 COLOR

A1 ｜ Z23 鋼青 **1** + Z09 玫瑰紅 **1** + 水 **7**

A2 ｜ Z23 鋼青 **1** + Z09 玫瑰紅 **1** + 水 **9**

A3 ｜ Z23 鋼青 **5** + Z09 玫瑰紅 **1** + 水 **5**

A4 ｜ Z23 鋼青 **5** + Z09 玫瑰紅 **2** + 水 **1**

A5 ｜ Z17 草綠 **7** + Z15 咖啡 **1** + 水 **3**

A6 ｜ Z17 草綠 **9** + Z15 咖啡 **1**

A7 ｜ Z23 鋼青 **1** + Z10 暗紅 **1** + 水 **8**

A8 ｜ Z20 深綠 **5** + Z15 咖啡 **1** + 水 **1**

A9 ｜ Z23 鋼青 **7** + Z09 玫瑰紅 **2**

A10 ｜ Z15 咖啡 **1** + Z13 椰褐 **1** + 水 **6**

步驟說明 STEP BY STEP

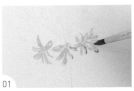

01

取 A1，以筆尖暈染花瓣，並留反光白點，增加立體感。

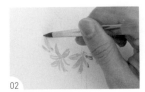

02

取 A2，以筆尖暈染左方花瓣。

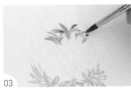

03

取 A3，以筆尖暈染上方花瓣，並留反光白點。

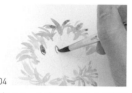

04 取 A4，以筆尖暈染中間花苞，並留反光白點。

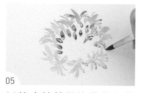

05 以筆尖持續暈染花苞與花瓣。

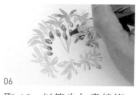

06 取 A5，以筆尖勾畫線條，以繪製莖部。

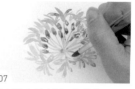

07 以筆尖持續勾畫莖部。

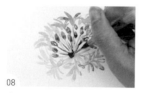

08 取 A6，以筆尖暈染莖部，以增加層次感。

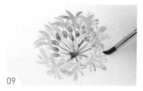

09 取 A7，以筆腹暈染右後方的花瓣。（註：以淡色系繪製可表現遠近感。）

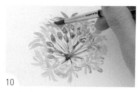

10 以筆腹持續暈染後方的花瓣。

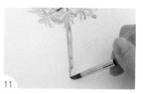

11 取 A8，以筆尖暈染下方莖部，並留反光白線。

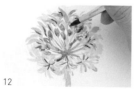

12 取 A9，以筆尖加深花瓣，增加花朵的層次感。

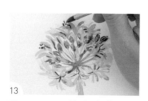

13 取 A10，以筆尖在花瓣上點上小點，表現出花瓣。

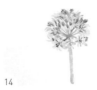

14 如圖，紫花君子蘭繪製完成。

紫花君子蘭繪製
停格動畫 QRcode

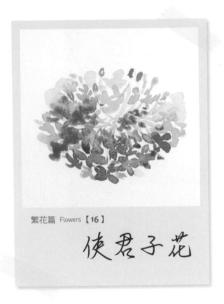

繁花篇 Flowers【16】

使君子花

🔴 調色方法 COLOR

A1 | Z08 紅 **7** + 水 **1**

A2 | Z08 紅 **7** + Z07 橘 **1** + 水 **1**

A3 | Z17 草綠 **7** + Z13 椰褐 **1** + 水 **4**

A4 | Z12 黃褐 **2** + Z15 咖啡 **1** + 水 **5**

A5 | Z07 橘 **5** + Z15 咖啡 **1** + 水 **8**

A6 | Z17 草綠 **2** + Z15 咖啡 **1** + 水 **6**

A7 | Z03 鮮黃 **1** Z05 陽橙 **1** + 水 **9**

A8 | Z08 紅 **6** + Z07 橘 **1**

🌸 步驟說明 STEP BY STEP

01
取 A1，以筆尖暈染花瓣。

02
取 A2，以筆腹暈染右方花瓣。

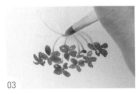

03
取 A3，以筆尖勾畫莖部。

🔪 線稿 LINE DRAFT

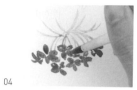

04

以筆尖暈染花瓣,以繪製莖部與花朵的交界處。

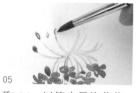

05

取 A4,以筆尖暈染花苞,並留反光白點,增加立體感。

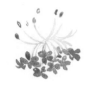

06

如圖,花苞繪製完成。

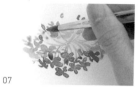

07

取 A5,以筆尖暈染花苞,並留反光白點。(註:以淡色系繪製可表現遠近感。)

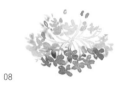

08

如圖,後方的花苞繪製完成。

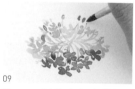

09

取 A6,以筆尖勾畫莖部。

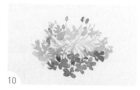

10

如圖,後方的莖部繪製完成。

11

取 A7,以筆尖暈染後方花瓣。

12

如圖,後方的花瓣繪製完成。

13

取 A8,以筆尖暈染花瓣,以增加層次感。

14

如圖,使君子花繪製完成。

使君子花繪製
停格動畫 QRcode

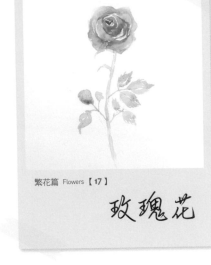

繁花篇 Flowers【17】

玫瑰花

刀 線稿 LINE DRAFT

調色方法 COLOR

A1 | Z09 玫瑰紅 **1** + 水 **9**

A2 | Z09 玫瑰紅 **4** + 水 **2**

A3 | Z09 玫瑰紅 **7** + Z10 暗紅 **1**

A4 | Z17 草綠 **7** + Z15 咖啡 **1** + 水 **3**

A5 | Z17 草綠 **5** + Z15 咖啡 **1** + 水 **5**

A6 | Z20 深綠 **7** + Z13 椰褐 **1** + 水 **1**

A7 | Z17 草綠 **4** + Z15 咖啡 **1** + 水 **4**

繪製須知 玫瑰花的中心顏色較濃，越往外越淡，最外圍顏料少、水分多，可以表現出花瓣的輕柔感。

步驟說明 STEP BY STEP

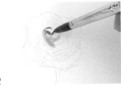

01
取 A1，以筆尖暈染中央花瓣。

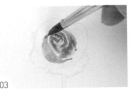

02
取 A2，以筆尖暈染花瓣上方邊緣。

03
以筆尖暈染花瓣。

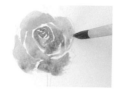

04

以筆尖持續暈染花瓣，並
留白線，以繪製花瓣間的
縫隙。

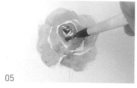

05

取 A3，以筆尖暈染花心，
以繪製暗部。

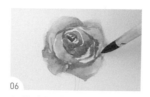

06

以筆尖暈染花瓣之間的縫
隙，加強陰影。

07

取 A4，以筆尖暈染莖部與
左上方葉片，並留反光白
點與白線，增加立體感。

08

以筆腹持續暈染莖部。

09

取 A5，以筆尖在左方勾畫
線條，以繪製葉柄。

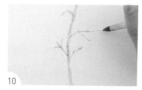

10

以筆尖在右方持續勾畫葉
柄與葉脈。

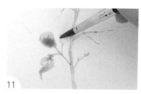

11

取 A6，以筆尖暈染左方葉
片，並留反光白點。

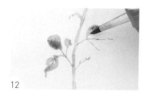

12

取 A7，以筆腹暈染右上方
葉片。

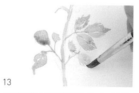

13

以筆腹持續暈染右方其他
葉片，並留反光白點。

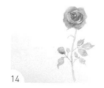

14

如圖，玫瑰花繪製完成。

玫瑰花繪製
停格動畫 QRcode

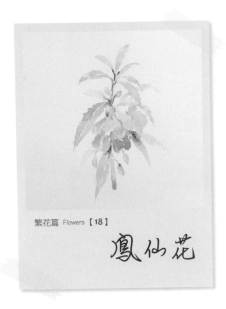

繁花篇 Flowers 【18】

鳳仙花

調色方法 COLOR

A1 ｜ Z09 玫瑰紅 **1** + 水 **8**

A2 ｜ Z09 玫瑰紅 **1** + 水 **5**

A3 ｜ Z03 鮮黃 **2** + 水 **4**

A4 ｜ Z17 草綠 **6** + 水 **2**

A5 ｜ Z17 草綠 **4** + Z15 咖啡 **1** + 水 **4**

A6 ｜ Z17 草綠 **5** + Z15 咖啡 **1** + 水 **4**

A7 ｜ Z17 草綠 **2** + Z15 咖啡 **1** + 水 **6**

A8 ｜ Z20 深綠 **7** + Z13 椰褐 **1** + 水 **1**

步驟説明 STEP BY STEP

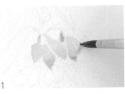

01

取 A1，以筆尖暈染花瓣，並留反光白線，增加立體感。

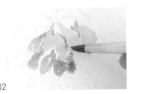

02

取 A2，以筆尖暈染下方花瓣，並留反光白點。

03

取 A3，以筆尖暈染花心。

線稿 LINE DRAFT

04 取 A4，以筆尖暈染下方花苞與莖部，並留反光白線。

05 以筆尖持續暈染上方花苞與莖部。

06 取 A5，以筆腹暈染左方葉片。

07 以筆尖持續暈染出其他葉片，並留反光白線。

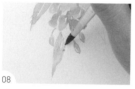

08 取 A6，以筆尖暈染下方葉片，並留白點。

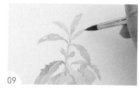

09 以筆尖持續暈染其他上方葉片。

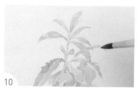

10 取 A7，以筆尖暈染後方葉片。（註：以淡色系繪製可表現遠近感。）

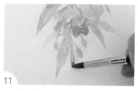

11 以筆腹暈染莖部，並留反光白線。

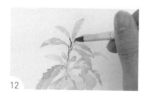

12 取 A8，以筆尖加深葉柄的部分，以加強層次感。

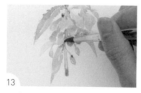

13 以筆尖加深下方莖部與葉柄。

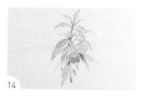

14 如圖，鳳仙花繪製完成。

鳳仙花繪製
停格動畫 QRcode

繁花篇 Flowers【19】

繡球花

🍒 調色方法 COLOR

A1 ｜ Z23 鋼青 ⑤ + Z21 天藍 ①
+ Z09 玫瑰紅 ① + 水 ⑤

A2 ｜ Z23 鋼青 ⑤ + Z21 天藍 ①
+ Z09 玫瑰紅 ① + 水 ③

A3 ｜ Z23 鋼青 ⑤ + Z09 玫瑰紅 ③
+ 水 ①

A4 ｜ Z23 鋼青 ④ + Z21 天藍 ①
+ Z09 玫瑰紅 ① + 水 ⑥

A5 ｜ Z20 深綠 ② + Z13 椰褐 ① + 水 ⑥

A6 ｜ Z20 深綠 ④ + Z13 椰褐 ① + 水 ①

A7 ｜ Z20 深綠 ② + Z13 椰褐 ① + 水 ⑨

A8 ｜ Z23 鋼青 ⑧ + Z09 玫瑰紅 ①

繪製須知 ｜ 將繡球花當成一個球體，用深淺不同的變化，表現出立體感。

🌸 步驟説明 STEP BY STEP

01

取 A1，以筆尖暈染花瓣，並留反光白點，增加立體感。

02

取 A2，以筆尖暈染右方花瓣。

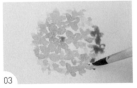

03

以筆尖持續暈染花瓣的暗部。

🔪 線稿 LINE DRAFT

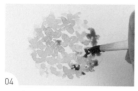

04 取 A3，以筆尖暈染右方花瓣，以繪製暗部，將最上方的花瓣襯托出來。

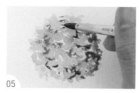

05 以筆尖持續繪製花瓣的暗部。

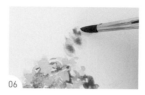

06 取 A4，以筆尖暈染右後方另一朵花瓣。（註：以淡色系繪製可表現遠近感。）

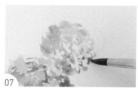

07 以筆尖持續暈染花瓣，並留反光白點。

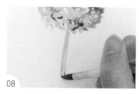

08 取 A5，以筆尖暈染莖部，並留反光白線。

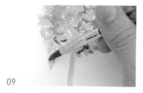

09 取 A6，以筆腹暈染左方葉片。

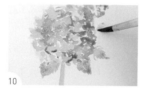

10 以筆腹持續暈染其他莖部與葉片。

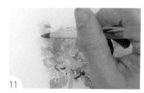

11 取 A7，以筆腹暈染左後方葉片。

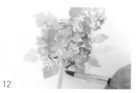

12 以筆腹持續暈染其他莖部與葉片。

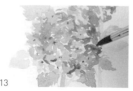

13 取 A8，以筆尖在花瓣上點出小點，以繪製花心。

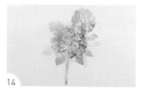

14 如圖，繡球花繪製完成。

繡球花繪製
停格動畫 QRcode

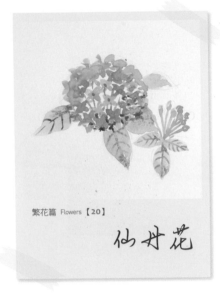

繁花篇 Flowers 【20】

調色方法 COLOR

A1 │ Z07 橘 ❺ + Z12 黃褐 ❺

A2 │ Z07 橘 ❿

A3 │ Z07 橘 ❶ + 水 ❽

A4 │ Z07 橘 ❷ + 水 ❺

A5 │ Z20 深綠 ❼ + Z15 咖啡 ❶ + 水 ❸

A6 │ Z17 草綠 ❼ + Z15 咖啡 ❶ + 水 ❶

A7 │ Z17 草綠 ❺ + Z15 咖啡 ❶ + 水 ❹

A8 │ Z20 深綠 ❹ + Z15 咖啡 ❶ + 水 ❻

A9 │ Z13 椰褐 ❽ + Z09 玫瑰紅 ❶ + 水 ❶

A10 │ Z20 深綠 ❷ + Z15 咖啡 ❶ + 水 ❽

✂ 線稿 LINE DRAFT

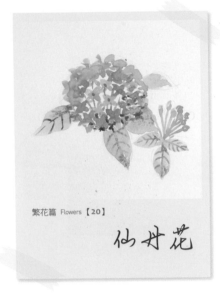

步驟說明 STEP BY STEP

01
取 A1，以筆尖暈染花瓣，並留反光白點，增加立體感。

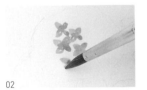

02
以筆尖持續暈染花瓣。

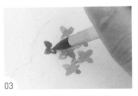

03
取 A2，以筆尖暈染花瓣，並留反光白點。

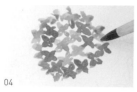

04 以筆尖持續暈染花瓣。

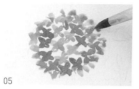

05 取 A3，以筆尖暈染上方花瓣。（註：以淡色系繪製可表現遠近感。）

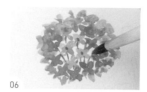

06 取 A4，以筆尖暈染小點與弧線，以繪製花蕊與花柄。

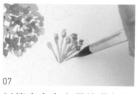

07 以筆尖在右方暈染花柄與花苞，並留反光白點。

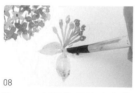

08 取 A5，以筆腹暈染右方葉片，並留反光白線。

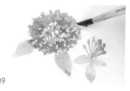

09 取 A6，以筆腹暈染左方葉片，並留反光白點。

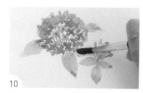

10 取 A7，以筆腹暈染葉片。

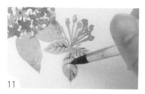

11 取 A8，以筆尖在右方葉片上勾畫短弧線，以繪製葉脈。

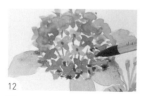

12 取 A9，以筆尖加深花瓣陰影處，以增加層次感。

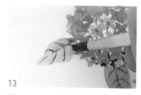

13 取 A10，以筆尖在左方葉片上勾畫短弧線，以繪製葉脈。

14 如圖，仙丹花繪製完成。

仙丹花繪製
停格動畫 QRcode

色標

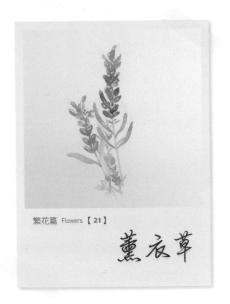

繁花篇 Flowers 【21】

薰衣草

✂ 線稿 LINE DRAFT

●● 調色方法 COLOR

A1 │ Z23 鋼青 **2** + Z09 玫瑰紅 **1** + 水 **5**

A2 │ Z23 鋼青 **3** + Z09 玫瑰紅 **1** + 水 **3**

A3 │ Z17 草綠 **6** + Z15 咖啡 **1** + 水 **1**

A4 │ Z17 草綠 **6** + Z15 咖啡 **1** + 水 **2**

A5 │ Z23 鋼青 **1** + Z10 暗紅 **1** + 水 **8**

A6 │ Z17 草綠 **4** + Z15 咖啡 **1** + 水 **8**

A7 │ Z17 草綠 **2** + Z15 咖啡 **1** + 水 **7**

A8 │ Z17 草綠 **1** + Z15 咖啡 **1** + 水 **1**

❀ 步驟說明 STEP BY STEP

01

取 A1，以筆尖先畫出前面
的花瓣，並留反光白點，
增加立體感。

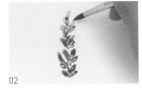

02

重複步驟 1，將右方整串
薰衣草花瓣暈染上色。

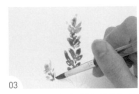

03

以筆尖將左方花瓣暈染上
色，以繪製中景。

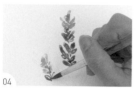

04 取 A2，以筆尖在左方暈染花瓣，並留反光白點，增加立體感。

05 以筆尖將左方整串薰衣草花瓣暈染上色。

06 取 A3，以筆尖勾畫線條，以繪製莖部。

07 以筆尖將左方葉片暈染上色，並留反光白點，增加立體感。

08 取 A4，重複步驟 7，將右方葉片暈染上色。

09 如圖，近景與中景繪製完成。

10 取 A5，以筆尖將中間花瓣暈染上色，以繪製遠景。

11 取 A6，以筆尖繪製中間莖部與葉片。

12 取 A7，以筆尖在花瓣間暈染上色，以繪製莖部。

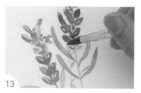

13 取 A8，以筆尖在中間勾畫莖部與葉片。

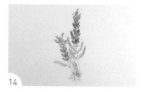

14 如圖，薰衣草繪製完成。

薰衣草繪製
停格動畫 QRcode

繁花篇 Flowers【22】

洛神花

🍒 調色方法 COLOR

A1 │ Z13 椰褐 ❷ + Z10 暗紅 ❶ + 水 ❺

A2 │ Z15 咖啡 ❽ + 水 ❷

A3 │ Z08 紅 ❶ + 水 ❺

A4 │ Z17 草綠 ❼ + Z15 咖啡 ❶ + 水 ❷

A5 │ Z17 草綠 ❷ + Z15 咖啡 ❶ + 水 ❼

🌸 步驟説明 STEP BY STEP

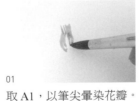

01

取 A1，以筆尖暈染花瓣。

02

以筆尖持續暈染花瓣，並留反光白點與白線，增加立體感。

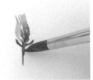

03

取 A2，以筆尖暈染莖部。

刀 線稿 LINE DRAFT

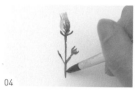

04

以筆尖持續暈染莖部。

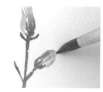

05

取 A3，以筆尖在右方暈染花瓣，並留白線。

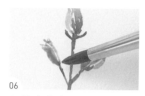

06

以筆尖在左方暈染花瓣，並留反光白線。

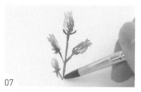

07

以筆尖在左下方暈染莖部與花瓣。

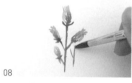

08

以筆尖在右方暈染莖部與花瓣。

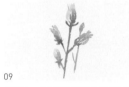

09

如圖，莖部與花瓣繪製完成。

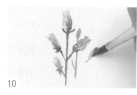

10

取 A4，以筆尖暈染葉片。

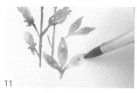

11

以筆尖暈染下方葉片，並留反光白點。

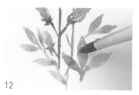

12

以筆尖持續暈染莖部與葉片。

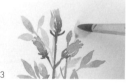

13

取 A5，以筆尖暈染後方的葉片。（註：以淡色系繪製可表現遠近感。）

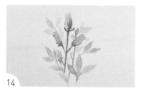

14

如圖，洛神花繪製完成。

洛神花繪製
停格動畫 QRcode

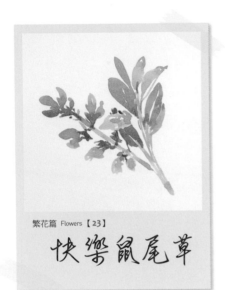

繁花篇 Flowers【23】

快樂鼠尾草

∷ 調色方法 COLOR

A1 ｜ Z10 暗紅 **5** + Z23 鋼青 **2** + 水 **1**

A2 ｜ Z10 暗紅 **3** + Z23 鋼青 **1** + 水 **7**

A3 ｜ Z17 草綠 **2** + Z15 咖啡 **1** + 水 **7**

A4 ｜ Z20 深綠 **4** + Z15 咖啡 **1** + 水 **1**

A5 ｜ Z20 深綠 **8** + Z15 咖啡 **1** + 水 **1**

| 繪製須知 | 繪製花瓣時，按壓水彩筆可以畫出不同的深淺，且一枝筆沾了顏料後，畫到最後顏色會越來越淡。 |

刀 線稿 LINE DRAFT

✿ 步驟說明 STEP BY STEP

01
取 A1，以筆尖暈染花瓣。

02
以筆尖持續暈染花瓣。

03
如圖，花瓣繪製完成。

04
取 A2，以筆尖在花瓣下方暈染花托。

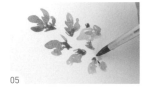

05
以筆尖持續暈染花托。

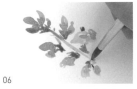

06
取 A3，以筆尖暈染莖部。

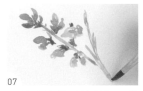

07
以筆尖持續暈染莖部，並留反光白點，增加立體感。

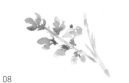

08
如圖，部分花朵和莖部繪製完成。

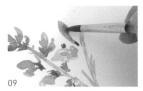

09
取 A4，以筆尖暈染葉片。

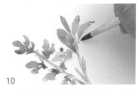

10
以筆尖持續暈染葉片，並留反光白點與白線。

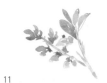

11
如圖，葉片繪製完成。

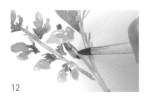

12
取 A5，以筆尖暈染葉片，以增加層次感。

13
以筆尖持續暈染葉片，並留反光白線。

14
以筆尖將莖部暈染上色，以繪製暗部，快樂鼠尾草即繪製完成。

快樂鼠尾草繪製
停格動畫 QRcode

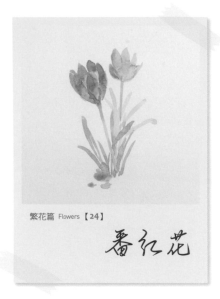

繁花篇 Flowers 【24】

番紅花

調色方法 COLOR

A1 ｜ Z10 暗紅 ❸ + Z23 鋼青 ❶ + 水 ❺

A2 ｜ Z10 暗紅 ❸ + Z23 鋼青 ❶ + 水 ❼

A3 ｜ Z10 暗紅 ❹ + Z23 鋼青 ❷ + 水 ❺

A4 ｜ Z17 草綠 ❹ + Z15 咖啡 ❶ + 水 ❽

A5 ｜ Z23 鋼青 ❷ + Z09 玫瑰紅 ❶ + 水 ❾

A6 ｜ Z05 陽橙 ❻ + 水 ❶

A7 ｜ Z13 椰褐 ❷ + Z10 暗紅 ❶ + 水 ❾

A8 ｜ Z17 草綠 ❹ + Z15 咖啡 ❶ + 水 ❹

A9 ｜ Z17 草綠 ❹ + Z15 咖啡 ❶ + 水 ❾

A10 ｜ Z10 暗紅 ❺ + Z23 鋼青 ❷ + 水 ❶

步驟說明 STEP BY STEP

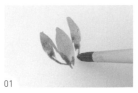

01

取 A1，以筆尖暈染花瓣。

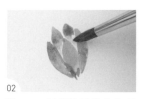

02

取 A2，以筆尖暈染上方花瓣。

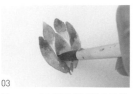

03

取 A3，以筆尖將花瓣暈染上色，以繪製暗部。

線稿 LINE DRAFT

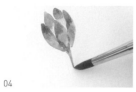

04
以筆尖在花瓣下方暈染花萼。

05
取 A4，以筆尖暈染莖部。

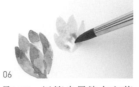

06
取 A5，以筆尖暈染右方花瓣。（註：以淡色系繪製可表現遠近感。）

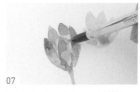

07
取 A6，以筆尖暈染花心。

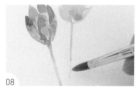

08
取 A7，以筆尖暈染右方莖部。

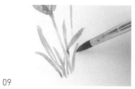

09
取 A8，以筆尖暈染左下方葉片，並留反光白點與白線，增加立體感。

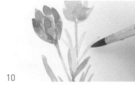

10
取 A9，以筆尖暈染右後方葉片。（註：以淡色系繪製可表現遠近感。）

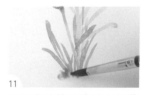

11
以筆尖持續暈染前方的葉片。

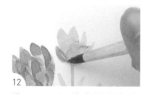

12
取 A10，以筆尖暈染右方花瓣，以增加層次感。

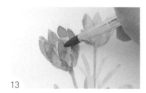

13
以筆尖暈染左方花瓣。

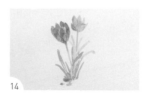

14
如圖，番紅花繪製完成。

番紅花繪製
停格動畫 QRcode

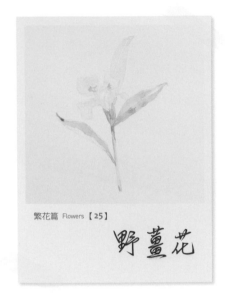

繁花篇 Flowers 【25】

♪ 線稿 LINE DRAFT

🍒 調色方法 COLOR

A1 | Z17 草綠 ❶ + Z23 鋼青 ❶ + 水 ❿

A2 | Z01 淺黃 ❸ + Z14 褐 ❶ + 水 ❻

A3 | Z05 陽橙 ❶ + 水 ❿

A4 | Z17 草綠 ❹ + Z15 咖啡 ❶ + 水 ❻

A5 | Z17 草綠 ❺ + 水 ❶

A6 | Z17 草綠 ❹ + Z15 咖啡 ❶ + 水 ❹

A7 | Z17 草綠 ❹ + Z15 咖啡 ❶ + 水 ❾

A8 | Z17 草綠 ❹ + Z15 咖啡 ❶ + 水 ❹

A9 | Z17 草綠 ❷ + Z16 黃綠 ❸ + 水 ❶

A10 | Z04 銘黃 ❶ + 水 ❻

A11 | Z17 草綠 ❷ + Z15 咖啡 ❶ + 水 ❼

🌸 步驟說明 STEP BY STEP

01

取 A1，以筆尖暈染左方花瓣。

02

重複步驟 1，將其他花瓣暈染上色。

03

取 A2，以筆尖暈染上方花瓣的花心部分。

04 重複步驟 3，以筆尖暈染其他花朵的花心。

05 取 A3，以筆尖暈染上方花瓣，以增加層次感。

06 重複步驟 5，以筆尖暈染其他花瓣。

07 取 A4，以筆尖暈染花瓣下方，並留反光白點與白線，以繪製花托。

08 取 A5，以筆尖在花托下方暈染上色，以繪製莖部。

09 以筆腹在莖部右上方暈染上色，以繪製遠景葉片。

10 如圖，遠景葉片繪製完成。

11 取 A6，以筆腹在莖部左方暈染上色，以繪製近景葉片。

12 承步驟 11，持續將左方葉片暈染上色。

13 如圖，左方葉片正面繪製完成。

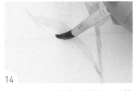

14 取 A7，以筆腹暈染左方葉片背面。

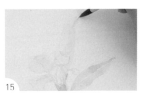

15 以筆尖暈染位在後方葉片的背面。

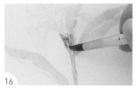

16 取 A8，以筆腹將花托暈染上色，以增加層次感。

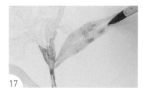

17 以筆尖將右方葉片部分加深。

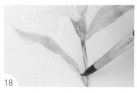

18 以筆尖將左方葉片正面暈染上色。

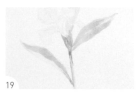

19 如圖，葉片的層次感繪製完成。

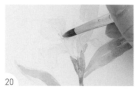

20 取 A9，以筆尖在花瓣中間暈染上色，以繪製花蕊。

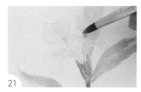

21 重複步驟 20，將其他花蕊暈染上色。

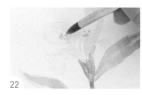

22 取 A10，以筆尖在花蕊上方暈染，以繪製花藥。

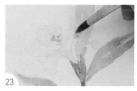

23 重複步驟 22，將其他花藥暈染上色。

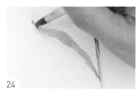

24 取 A11，以筆尖將左方葉片暈染上色，以加強層次感。

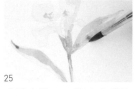

25 重複步驟 24，將右方葉片暈染上色。

26 如圖，野薑花繪製完成。

野薑花繪製
停格動畫 QRcode

CHAPTER

4

多肉植物篇

Succulent

線稿下載 QRcode

多肉
植物篇
【01】
Succulent

銘月

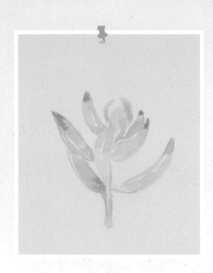

線稿

🍒 調色方法 COLOR

A1｜Z02 黃 ❸ + Z11 土黃 ❶ + 水 ❻

A2｜Z02 黃 ❻ + Z11 土黃 ❶ + 水 ❶

A3｜Z11 土黃 ❺ + Z12 黃褐 ❶ + 水 ❶

A4｜Z06 橙 ❽ + Z04 銘黃 ❶

A5｜Z05 陽橙 ❶ + Z02 黃 ❶ + 水 ❽

🌸 步驟說明 STEP BY STEP

取 A1，以筆尖暈染葉片，並留反光白線，增加立體感。

01

如圖，葉片繪製完成。

02

118

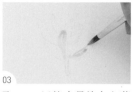

03 取 A2，以筆尖暈染右方葉片，並留反光白線。

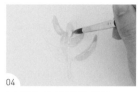

04 以筆尖持續暈染葉片。

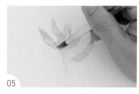

05 取 A3，以筆尖暈染左方葉片，並留反光白線。

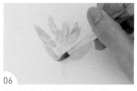

06 以筆尖持續暈染葉片。

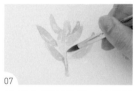

07 以筆尖暈染莖部，並留反光白線。

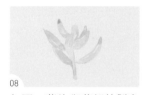

08 如圖，葉片與莖部繪製完成。

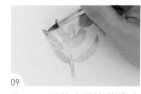

09 取 A4，以筆尖暈染葉片尖端。

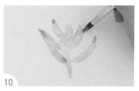

10 以筆尖持續暈染葉片的尖端。

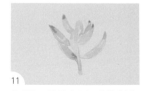

11 如圖，葉片層次感繪製完成。

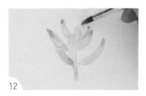

12 取 A5，以筆尖暈染上方葉片。（註：以淡色系繪製可表現遠近感。）

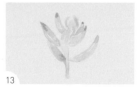

13 如圖，銘月繪製完成。

銘月繪製
停格動畫 QRcode

多肉
植物篇
【02】
Succulent
·

熊童子

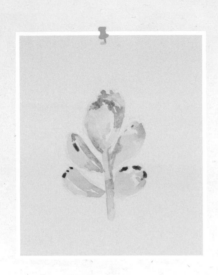

線稿

調色方法 COLOR

A1 │ Z17 草綠 **5** + Z11 土黃 **1** + 水 **1**

A2 │ Z15 咖啡 **4** + Z20 深綠 **1** + 水 **4**

A3 │ Z20 深綠 **2** + Z15 咖啡 **1** + 水 **7**

步驟說明 STEP BY STEP

取 A1，以筆尖暈染左下方葉片，並留反光白線，畫出多肉植物葉片的肥厚感。

01

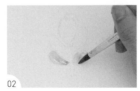

02

以筆尖暈染右下方葉片。

03
如圖，下方葉片繪製完成。

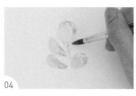

04
以筆尖暈染左、上方葉片
與莖部，並留反光白點與
白線。

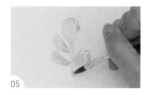

05
以筆尖持續暈染莖部。

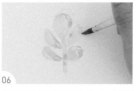

06
以筆尖持續暈染右上方葉
片。

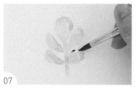

07
取 A2，以筆尖在右下方葉
緣暈染小點，以繪製鋸齒。

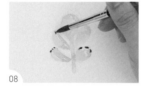

08
以筆尖持續暈染左方葉緣
鋸齒。

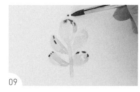

09
以筆尖持續暈染上方葉緣
鋸齒。

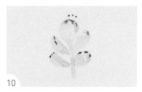

10
如圖，葉緣鋸齒繪製完成。

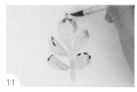

11
取 A3，以筆尖暈染上方葉
片。（註：以淡色系繪製可
表現遠近感。）

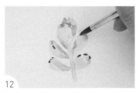

12
以筆尖暈染葉片，以繪製
暗部，增加葉片的厚度。

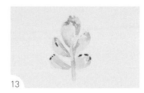

13
如圖，熊童子繪製完成。

熊童子繪製
停格動畫 QRcode

多肉
植物篇
【03】
Succulent

月兔耳

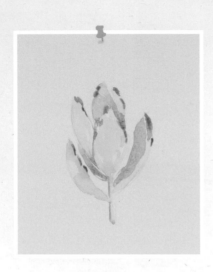

線稿

調色方法 COLOR

A1 ｜ Z18 鈷綠 ④ + Z11 土黃 ① + 水 ⑤

A2 ｜ Z17 草綠 ② + Z15 咖啡 ① + 水 ⑥

A3 ｜ Z20 深綠 ⑥ + Z15 咖啡 ① + 水 ⑥

A4 ｜ Z20 深綠 ⑦ + Z15 咖啡 ① + 水 ①

A5 ｜ Z11 土黃 ⑧ + Z14 褐 ① + 水 ①

步驟說明 STEP BY STEP

01

取 A1，以筆尖暈染葉片，
並留反光白點，增加立體
感。

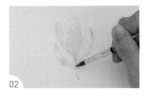

02

以筆尖持續暈染葉片與莖
部。

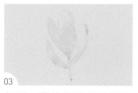

03
如圖，葉片與莖部繪製完成。

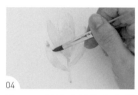

04
取 A2，以筆尖暈染左方葉緣鋸齒。

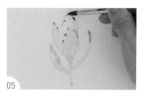

05
以筆尖持續暈染後方葉緣鋸齒。

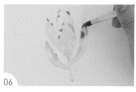

06
取 A3，以筆尖暈染右方葉片，以繪製暗部。

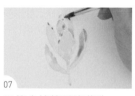

07
以筆尖持續暈染葉片。

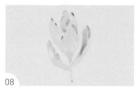

08
如圖，葉片初步繪製完成。

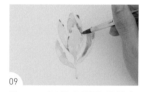

09
取 A4，以筆尖暈染葉片之間的縫隙，以繪製陰影。

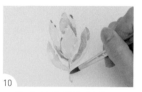

10
以筆尖暈染莖部的陰影。

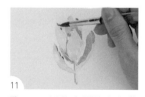

11
取 A5，以筆尖暈染右方葉緣鋸齒，以增加層次感。

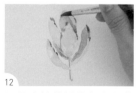

12
以筆尖持續暈染左上方葉緣鋸齒。

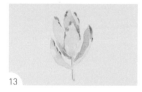

13
如圖，月兔耳繪製完成。

月兔耳繪製
停格動畫 QRcode

多肉
植物篇
【04】

Succulent

福娘

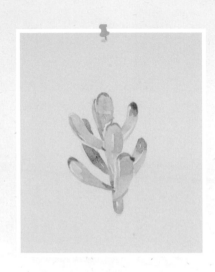

線稿

調色方法 COLOR

A1 │ Z15 咖啡 **1** + Z17 草綠 **6** + 水 **2**

A2 │ Z20 深綠 **5** + Z15 咖啡 **1** + 水 **3**

A3 │ Z08 紅 **4** + Z15 咖啡 **1** + 水 **6**

繪製須知

繪製葉片時,葉片和葉片之間須留一條白線,以作前後區分,兩片葉子也不會互相暈染在一起。

步驟說明 STEP BY STEP

01

取 A1,以筆尖暈染下方葉片,並留反光白點與白線,增加立體感。

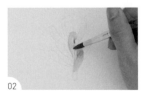

02

重複步驟 1,以筆尖持續暈染另一片葉片。

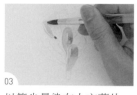

03 以筆尖暈染左上方葉片，並留反光白線。

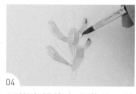

04 以筆尖暈染右方葉片，並留反光白點與白線。

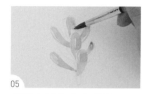

05 以筆尖暈染上方葉片。

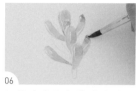

06 以筆尖在右方葉片尖端暈染，以加強上色。

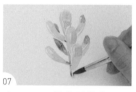

07 取 A2，以筆尖暈染葉片與莖部。（註：此處遠景為暗部，故以深色繪製。）

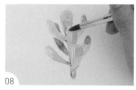

08 以筆尖持續繪製暗部。

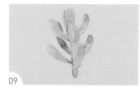

09 如圖，葉片與莖部的暗部繪製完成。

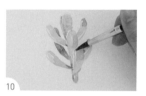

10 取 A3，以筆尖暈染下方葉片邊緣。

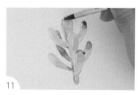

11 以筆尖暈染上方葉片的邊緣。

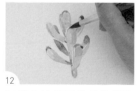

12 以筆尖持續暈染其他葉片邊緣。

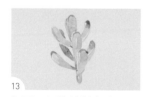

13 如圖，福娘繪製完成。

福娘繪製
停格動畫 QRcode

125

多肉
植物篇
【05】
Succulent

鷹爪

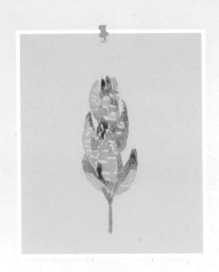

線稿

調色方法 COLOR

A1 │ Z15 咖啡 ❻ + Z20 深綠 ❶ + 水 ❷

A2 │ Z17 草綠 ❾ + Z15 咖啡 ❷

步驟說明 STEP BY STEP

01

先以白色油性色鉛筆在葉片上大力塗畫橫向條紋。

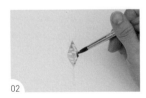

02

取 A1，以筆尖暈染葉片，此時顏料就可以排開油性色鉛筆畫出的線條。

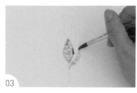
03 以筆尖暈染右方葉片。

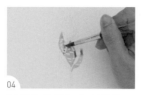
04 以筆尖暈染左上方葉片。

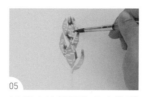
05 以筆尖持續暈染上方的葉片。

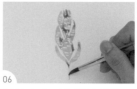
06 以筆尖在下方暈染莖部。

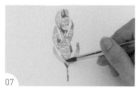
07 以筆尖持續暈染下方葉片與莖部。

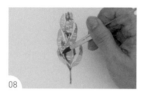
08 取 A2，以筆尖暈染葉片，以繪製暗部。

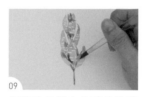
09 以筆尖繪製右方葉片的暗部。

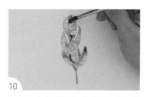
10 以筆尖繪製上方葉片的暗部。

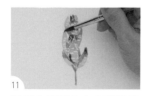
11 以筆尖繪製左上方葉片暗部。

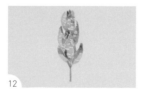
12 如圖，鷹爪繪製完成。

鷹爪繪製
停格動畫 QRcode

多肉
植物篇
【06】
Succulent

十二之卷

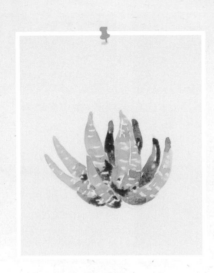

線稿

調色方法 COLOR

A1｜Z20 深綠 **8** + Z15 咖啡 **2** + 水 **1**

A2｜Z20 深綠 **9** + Z15 咖啡 **3**

步驟說明 STEP BY STEP

01 以白色油性色鉛筆在葉片上塗畫橫向紋路。

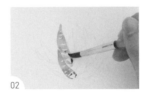

02 取 A1，以筆尖暈染左方葉片。

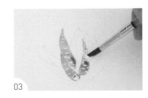

03 以筆尖暈染右方葉片。

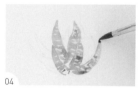

04 以筆尖持續暈染右方的葉片。

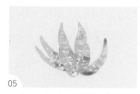

05 如圖，葉片繪製完成。

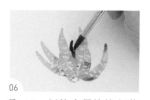

06 取 A2，以筆尖暈染後方葉片。（註：後方的葉片屬於暗部，故使用深色繪製。）

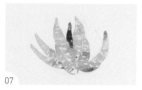

07 如圖，後方葉片繪製完成。

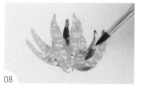

08 以筆尖暈染右後方的葉片。

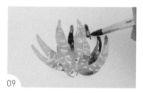

09 以筆尖持續暈染右後方葉片。

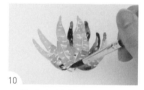

10 以筆尖暈染葉片下方，以繪製陰影。

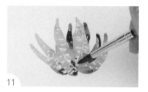

11 以筆尖持續繪製下方葉片的陰影。

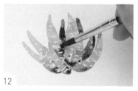

12 以筆尖持續繪製上方葉片的陰影。

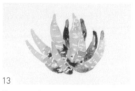

13 如圖，十二之卷繪製完成。

十二之卷繪製
停格動畫 QRcode

多肉
植物篇
【07】
Succulent

子持蓮華錦

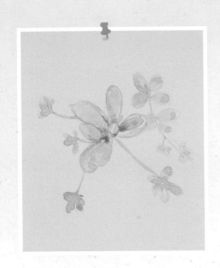

線稿

調色方法 COLOR

A1 │ Z17 草綠 **7** + Z15 咖啡 **1** + 水 **2**

A2 │ Z17 草綠 **5** + Z11 土黃 **1** + 水 **4**

A3 │ Z17 草綠 **5** + Z15 咖啡 **1** + 水 **2**

步驟說明 STEP BY STEP

01

取 A1，以筆尖暈染葉片，並留反光白點，增加立體感。

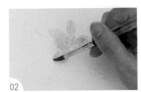

02

以筆尖持續暈染葉片，並留反光白點與白線。

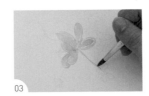

03

以筆尖勾畫線條，以繪製莖部。

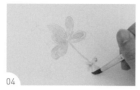

04 以筆尖暈染右下方葉片。

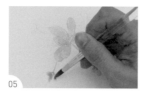

05 取 A2，以筆尖暈染左下方莖部與葉片。

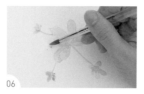

06 以筆尖持續暈染莖部與葉片。

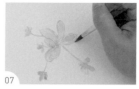

07 以筆尖在葉片邊緣勾畫弧線，以增加層次感。

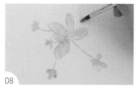

08 以筆尖暈染右上方葉片。

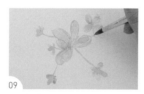

09 以筆尖暈染與勾畫右上方葉片與莖部，並預留反光白線。

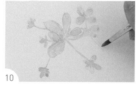

10 重複步驟 8-9，以筆尖繪製葉片與莖部，

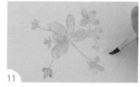

11 以筆尖持續繪製葉片與莖部。

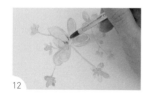

12 取 A3，以筆尖將葉片暈上色，以繪製暗部。

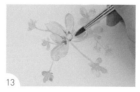

13 以筆尖持續繪製葉片的暗部。

14 如圖，子持蓮華錦繪製完成。

子持蓮華錦繪製
停格動畫 QRcode

多肉
植物篇
【08】
Succulent
•

烏帽子

線稿

調色方法 COLOR

A1 │ Z17 草綠 **4** + Z13 椰褐 **1** + 水 **4**

A2 │ Z17 草綠 **4** + Z13 椰褐 **1** + 水 **5**

A3 │ Z17 草綠 **7** + Z15 咖啡 **1** + 水 **1**

步驟說明 STEP BY STEP

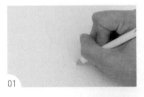

01

以白色油性色鉛筆在莖部
上塗畫小點,以繪製芒刺。

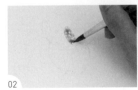

02

取 A1,以筆尖暈染莖部。

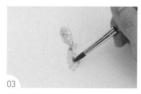

03 以筆尖暈染下方莖部。

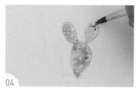

04 以筆尖暈染右上方莖部。

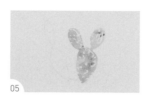

05 如圖，莖部繪製完成。

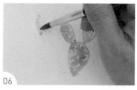

06 取 A2，以筆尖暈染左上方莖部。（註：以淡色系繪製可表現遠近感。）

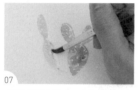

07 以筆腹暈染左下方莖部。

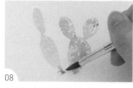

08 以筆尖持續暈染莖部。

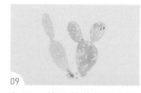

09 如圖，後方的莖部繪製完成。

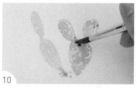

10 取 A3，以筆尖暈染右下方莖部，以繪製暗部。

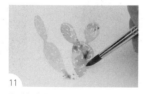

11 以筆尖持續繪製右下方莖部的暗部。

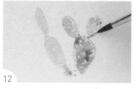

12 以筆尖繪製右上方莖部的暗部。

13 如圖，烏帽子繪製完成。

烏帽子繪製
停格動畫 QRcode

133

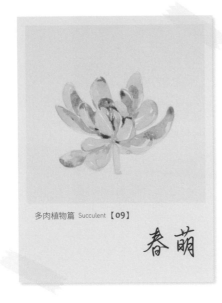

多肉植物篇 Succulent【09】

春萌

刀線稿 LINE DRAFT

調色方法 COLOR

A1 │ Z17 草綠 ❻ + Z15 咖啡 ❶ + 水 ❹

A2 │ Z17 草綠 ❻ + Z15 咖啡 ❶ + 水 ❸

A3 │ Z17 草綠 ❹ + Z15 咖啡 ❶ + 水 ❺

A4 │ Z17 草綠 ❺ + Z15 咖啡 ❶ + 水 ❹

A5 │ Z17 草綠 ❹ + Z14 褐 ❶ + 水 ❼

A6 │ Z20 深綠 ❺ + Z15 咖啡 ❶ + 水 ❸

步驟説明 STEP BY STEP

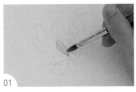

01

取 A1，以筆尖暈染葉片，並留反光白線，增加立體感。

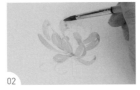

02

以筆尖持續暈染其他的葉片。

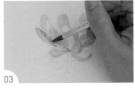

03

取 A2，以筆尖將葉片分別暈染上色，以繪製暗部。

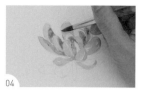

04

以筆尖持續繪製葉片的暗部。

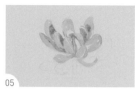

05

如圖，葉片的暗部繪製完成。

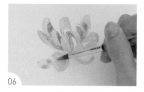

06

取 A3，以筆尖暈染下方葉片。

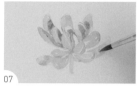

07

以筆尖持續暈染下方的葉片，並留反光白線。

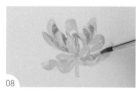

08

取 A4，以筆尖暈染下方葉片，以繪製暗部。

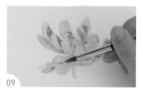

09

以筆尖持續繪製下方葉片的暗部。

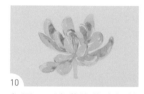

10

如圖，下方葉片的暗部繪製完成。

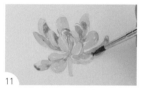

11

取 A5，以筆尖在葉片尖端暈染小點。

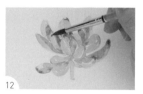

12

以筆尖持續在葉片尖端暈染小點。

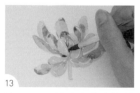

13

取 A6，以筆尖在葉片的縫隙暈染上色，以繪製陰影。

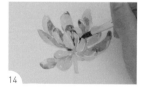

14

以筆尖持續暈染葉片的陰影，即完成春萌繪製。

春萌繪製
停格動畫 QRcode

135

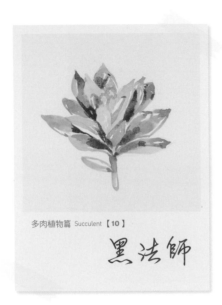

多肉植物篇 Succulent【10】

黑法師

刀線稿 LINE DRAFT

●● 調色方法 COLOR

A1 │ Z17 草綠 **2** + Z15 咖啡 **1** + 水 **7**

A2 │ Z17 草綠 **5** + Z15 咖啡 **1** + 水 **4**

A3 │ Z10 暗紅 **2** + Z15 咖啡 **1** + 水 **5**

A4 │ Z10 暗紅 **4** + Z15 咖啡 **1** + 水 **2**

A5 │ Z20 深綠 **5** + Z15 咖啡 **1** + 水 **3**

A6 │ Z15 咖啡 **9**

❀ 步驟説明 STEP BY STEP

01

取 A1，以筆尖暈染葉片，並留反光白線，增加立體感。

02

以筆尖持續暈染葉片，並留反光白點。

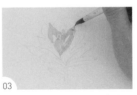

03

取 A2，以筆尖暈染葉片。

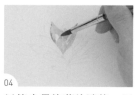

04 以筆尖暈染葉片邊緣，以增加層次感。

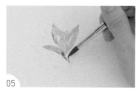

05 取 A3，以筆尖暈染下方葉片。

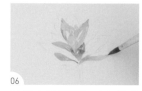

06 以筆尖持續暈染下方的葉片。

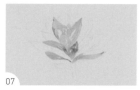

07 如圖，下方葉片繪製完成。

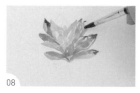

08 取 A4，以筆腹暈染上方葉片，並留反光白點與白線。

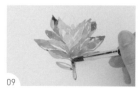

09 以筆尖暈染下方葉片與莖部。

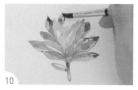

10 以筆尖持續暈染上方的葉片，並留反光白點。

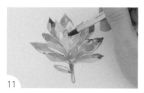

11 取 A5，以筆尖在葉片勾畫弧線，以繪製暗部。

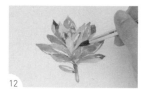

12 以筆尖持續繪製葉片的暗部。

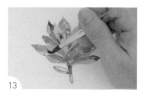

13 取 A6，以筆尖暈染葉片間的縫隙，以繪製陰影。

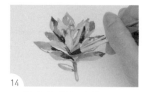

14 以筆尖持續暈染葉片的陰影，即完成黑法師繪製。

黑法師繪製
停格動畫 QRcode

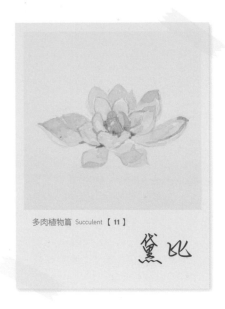

多肉植物篇 Succulent 【 11 】

黛比

刀線稿 LINE DRAFT

調色方法 COLOR

A1 ｜ Z17 草綠 **6** + Z15 咖啡 **1** + 水 **7**

A2 ｜ Z10 暗紅 **1** + 水 **8**

A3 ｜ Z17 草綠 **4** + Z15 咖啡 **1** + 水 **9**

A4 ｜ Z08 紅 **2** + Z14 褐 **1** + 水 **9**

A5 ｜ Z08 紅 **2** + 水 **5**

A6 ｜ Z20 深綠 **5** + Z15 咖啡 **1** + 水 **3**

A7 ｜ Z10 暗紅 **2** + Z14 褐 **1** + 水 **8**

步驟說明 STEP BY STEP

01
取 A1，以筆腹暈染左方葉片，並留反光白點，增加立體感。

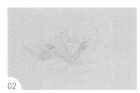

02
如圖，左方葉片繪製完成。

03
取 A2，以筆尖暈染左方葉片。

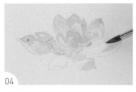

04 以筆腹持續暈染葉片，並留反光白點。

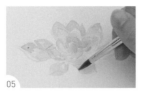

05 取 A3，以筆尖暈染下方葉片。

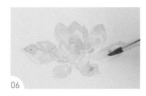

06 以筆尖暈染右方葉片。

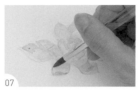

07 取 A4，以筆尖暈染下方葉片邊緣，以增加層次感。

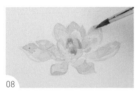

08 以筆尖持續暈染上方葉片邊緣。

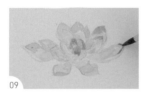

09 取 A5，以筆尖暈染右方葉片邊緣，以增加層次感。

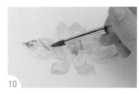

10 以筆尖持續暈染左方葉片邊緣。

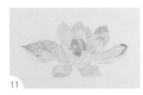

11 如圖，葉片層次初步繪製完成。

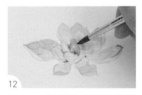

12 取 A6，以筆尖在葉片的縫隙間暈染上色，以繪製陰影。

13 如圖，葉片的陰影繪製完成。

14 取 A7，以筆尖勾畫葉片的輪廓，即完成黛比繪製。

黛比繪製
停格動畫 QRcode

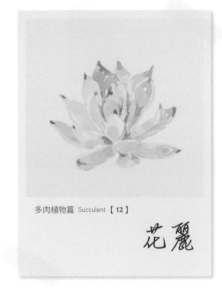

多肉植物篇 Succulent 【 12 】

花麗

◨ 線稿 LINE DRAFT

● 調色方法 COLOR

A1 | Z17 草綠 ❻ + Z15 咖啡 ❶ + 水 ❹

A2 | Z17 草綠 ❹ + Z13 椰褐 ❶ + 水 ❹

A3 | Z17 草綠 ❺ + Z15 咖啡 ❶ + 水 ❽

A4 | Z10 暗紅 ❷ + Z15 咖啡 ❶ + 水 ❻

A5 | Z17 草綠 ❹ + Z13 椰褐 ❶ + 水 ❺

● 步驟説明 STEP BY STEP

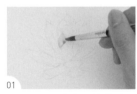

01

取 A1，以筆尖暈染葉片。

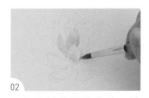

02

以筆尖持續暈染葉片，並將反光處留白，增加立體感。

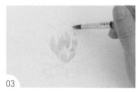

03

以筆尖暈染上方葉片。

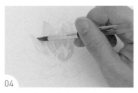

04

以筆尖暈染左方葉片，並將反光處留白。

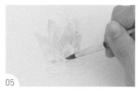

05

以筆尖暈染左下方葉片，並將反光處留白。

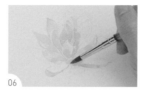

06

以筆尖持續暈染下方的葉片。

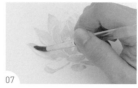

07

取 A2，以筆腹暈染左方葉片，以繪製暗部。

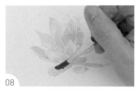

08

以筆腹繪製左下方葉片的暗部。

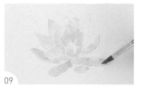

09

以筆腹繪製右下方葉片的暗部。

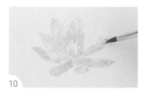

10

以筆尖繪製右方葉片的暗部，並留反光白點。

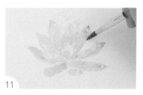

11

以筆尖繪製右上方葉片的暗部，並留反光白點。

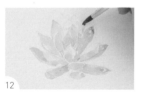

12

以筆尖繪製上方葉片的暗部。

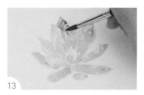

13

以筆尖繪製左上方葉片的暗部，並留反光白點。

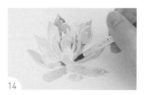

14

以筆尖在葉片間的縫隙暈染上色，以繪製陰影。

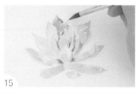

15

取 A3，以筆尖暈染上方葉片，以增加層次感。

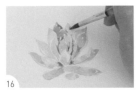

16 以筆尖持續暈染上方的葉片。

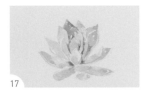

17 如圖，葉片繪製完成。

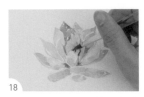

18 取 A4，以筆尖在葉片尖端暈染小點。

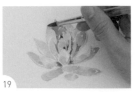

19 以筆尖在上方葉片尖端暈染小點。

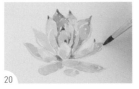

20 以筆尖在右方葉片尖端暈染小點。

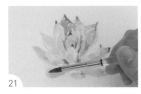

21 以筆尖在下方葉片尖端暈染小點。

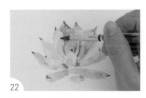

22 以筆尖在左方葉片尖端暈染小點。

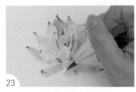

23 取 A5，以筆尖在下方葉片的間隙暈染上色，以繪製陰影。

24 以筆尖在右方葉片的間隙繪製陰影。

25 如圖，花麗繪製完成。

花麗繪製
停格動畫 QRcode

CHAPTER

5

乾燥花、葉材篇

Dried flower
& leaf

線稿下載 QRcode

乾燥花、
葉材篇
【 01 】
Dried flower
& leaf

酸漿果

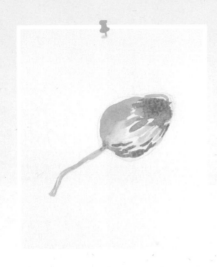

線稿

調色方法 COLOR

A1 │ Z18 鈷綠 **9** + Z14 褐 **1**

A2 │ Z12 黃褐 **9**

A3 │ Z17 草綠 **7** + Z13 椰褐 **1** + 水 **1**

步驟說明 STEP BY STEP

01

取 A1，以筆腹暈染果實左
上方。

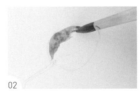

02

以筆尖持續暈染果實上方。

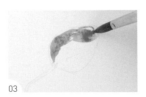

03

以筆尖持續暈染果實右上
方，並留反光白點，增加
立體感。

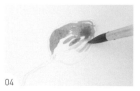

04
以筆尖持續暈染果實右下方。

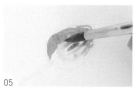

05
以筆尖持續暈染果實左下方。

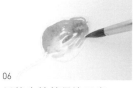

06
以筆尖持續暈染果實。

07
取 A2，以筆尖暈染果實左下方。

08
以筆尖暈染果實下方，以繪製暗部。

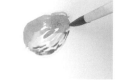

09
以筆尖暈染果實右方。

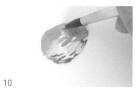

10
以筆尖暈染果實上方。

11
如圖，果實的暗部繪製完成。

12
取 A3，以筆尖暈染莖部，並留反光白線。

13
以筆尖持續暈染莖部。

14
如圖，酸漿果繪製完成。

酸漿果繪製
停格動畫 QRcode

145

乾燥花、
葉材篇
【02】

Dried flower
& leaf
✦

尤加利葉

線稿

🔵 調色方法 COLOR

A1 ｜ Z17 草綠 **8** + Z15 咖啡 **1**

A2 ｜ Z17 草綠 **4** + 水 **1**

A3 ｜ Z17 草綠 **7** + Z15 咖啡 **1** + 水 **5**

A4 ｜ Z17 草綠 **6** + Z15 咖啡 **1** + 水 **1**

🌸 步驟說明 STEP BY STEP

01
取 A1，以筆尖暈染葉片，
並留反光白點與白線。

02
以筆尖持續暈染葉片，並
留反光白點與白線。

03
以筆尖持續暈染上方的葉
片，並留反光白點與白線。

04
如圖，葉片繪製完成。

05

取 A2，以筆尖暈染莖部。

06

如圖，莖部繪製完成。

07

以筆尖在莖部勾畫短線，以增加層次感。

08

如圖，莖部層次感繪製完成。

09

取 A3，以筆腹暈染下方葉片。（註：以淡色系繪製可表現遠近感。）

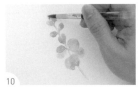

10

以筆尖暈染上方葉片。

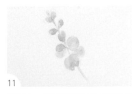

11

如圖，後方的葉片繪製完成。

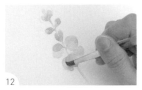

12

取 A4，以筆尖暈染葉片，以繪製暗部。

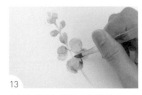

13

以筆尖持續繪製葉片的暗部。

14

如圖，尤加利葉繪製完成。

尤加利葉繪製
停格動畫 QRcode

乾燥花、
葉材篇
【03】

Dried flower
& leaf
•

山防風

線稿

調色方法 COLOR

A1 ｜ Z17 草綠 ❹ + Z15 咖啡 ❶ + 水 ❺

A2 ｜ Z17 草綠 ❸ + Z15 咖啡 ❶ + 水 ❹

A3 ｜ Z17 草綠 ❸ + Z15 咖啡 ❶ + 水 ❷

步驟說明 STEP BY STEP

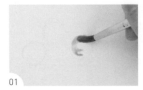

01

取 A1，以筆腹暈染球狀花型。

02

以筆尖持續暈染出球狀花型，並留反光白點。

03

如圖，球狀花型繪製完成。

04

取 A2，以筆尖暈染球狀花型邊緣，以繪製暗部。

05
以筆尖持續繪製球狀花型的暗部。

06
如圖，球狀花型的暗部繪製完成。

07
取 A3，以筆尖在右方勾畫莖部。

08
以筆尖持續勾畫莖部，並留反光白線。

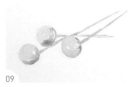

09
如圖，莖部繪製完成。

10
以筆尖在球狀花型上勾畫短線，增加立體感。

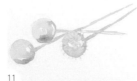

11
如圖，右方球狀花型繪製完成。

12
以筆尖持續勾畫左方的球狀花型。

13
以筆尖持續勾畫與暈染上方球狀花型。

14
以筆尖持續暈染右方球狀花型，以增加層次感。

15
如圖，山防風繪製完成。

山防風繪製
停格動畫 QRcode

149

乾燥花、
葉材篇
【04】

Dried flower
& leaf

千日紅

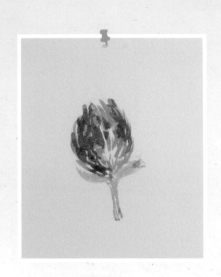

線稿

🍒 調色方法 COLOR

A1 ｜ Z10 暗紅 **8** + Z23 鋼青 **1** + 水 **1**

A2 ｜ Z17 草綠 **4** + Z15 咖啡 **1** + 水 **5**

🌸 步驟說明 STEP BY STEP

01

取 A1，以筆尖暈染花瓣。

02

以筆尖暈染左方花瓣。

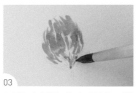

03 以筆尖暈染右方花瓣，並留反光白點與白線，增加立體感。

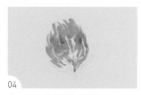

04 如圖，花瓣繪製完成。

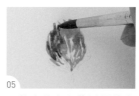

05 以筆尖將左方花瓣暈染上色，以增加層次感。

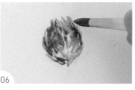

06 以筆尖將右上方花瓣暈染上色。

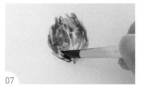

07 以筆尖持續暈染左方的花瓣。

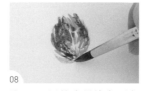

08 取 A2，以筆尖暈染左下方葉片。

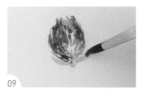

09 以筆尖暈染右下方葉片。

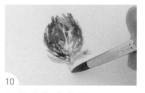

10 以筆尖勾畫莖部。

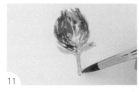

11 以筆尖持續勾畫莖部，並留反光白點與白線。

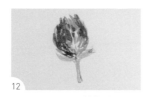

12 如圖，千日紅繪製完成。

千日紅繪製
停格動畫 QRcode

乾燥花、
葉材篇
【05】

Dried flower
& leaf
•

松果

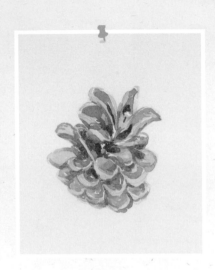

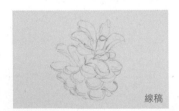

線稿

🍒 調色方法 COLOR

A1 ｜ Z11 土黃 ❷ + Z15 咖啡 ❶ + 水 ❽

A2 ｜ Z13 椰褐 ❶ + Z12 黃褐 ❶ + 水 ❺

A3 ｜ Z14 褐 ❺ + 水 ❹

A4 ｜ Z15 咖啡 ❾ + 水 ❶

🌼 步驟說明 STEP BY STEP

01

取 A1，以筆尖暈染松果上
方。

02

以筆腹持續暈染松果上半
部。

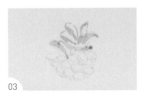

03

如圖，松果上半部繪製完
成。

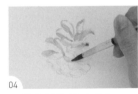

04

以筆尖暈染松果下方。

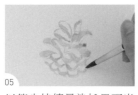

05 以筆尖持續暈染松果下半部。

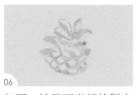

06 如圖，松果下半部繪製完成。

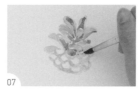

07 取 A2，以筆尖暈染松果上半部，以繪製暗部。

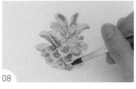

08 以筆尖繪製松果下半部的暗部，並留反光白點與白線，增加立體感。

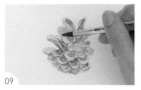

09 以筆尖持續繪製松果的暗部。

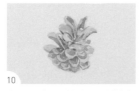

10 如圖，松果的暗部繪製完成。

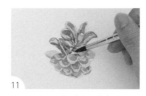

11 取 A3，以筆尖暈染松果，以增加層次感。

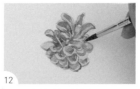

12 以筆尖持續暈染松果。

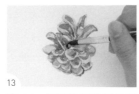

13 取 A4，以筆尖暈染鱗片間的縫隙，以繪製陰影。

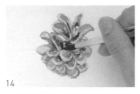

14 以筆尖持續繪製松果的陰影。

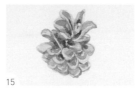

15 如圖，松果繪製完成。

松果繪製
停格動畫 QRcode

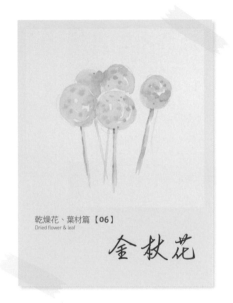

乾燥花、葉材篇【06】
Dried flower & leaf

金枝花

調色方法 COLOR

A1 │ Z01 淺黃 ② + Z02 黃 ② + 水 ①

A2 │ Z02 黃 ⑧ + 水 ②

A3 │ Z17 草綠 ③ + Z11 土黃 ① + 水 ④

A4 │ Z11 土黃 ⑨

A5 │ Z20 綠 ② + Z11 土黃 ① + 水 ②

A6 │ Z17 草綠 ③ + Z20 綠 ① + 水 ④

步驟説明 STEP BY STEP

刀線稿 LINE DRAFT

01

取 A1，以筆腹暈染球狀花型。

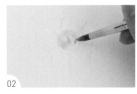

02

以筆尖持續暈染出球狀花型，並留反光白點與白線。

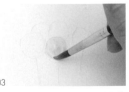

03

取 A2，以筆尖暈染球狀花型，以增加層次感。

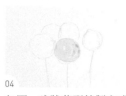

04
如圖，球狀花型繪製完成。

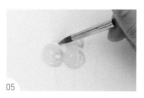

05
以筆尖持續暈染其他球狀花型。

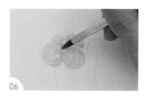

06
取 A3，以筆尖暈染球狀花型下方，以繪製暗部。

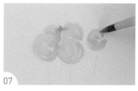

07
以筆尖持續繪製球狀花型的暗部。

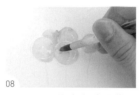

08
取 A4，以筆尖在球狀花型上暈染小點，以繪製花心。

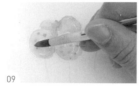

09
以筆尖持續暈染花心。

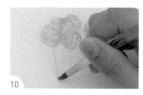

10
取 A5，以筆尖在球狀花型下方勾畫直線，以繪製莖部。

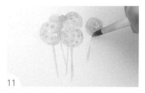

11
以筆尖持續勾畫其他的莖部。

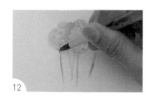

12
取 A6，以筆尖在莖部邊緣勾畫直線，以繪製暗部。

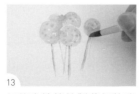

13
以筆尖持續繪製莖部的暗部。

14
如圖，金杖花繪製完成。

金杖花繪製
停格動畫 QRcode

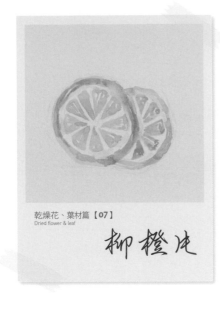

乾燥花、葉材篇【07】
Dried flower & leaf

柳橙片

♫ 線稿 LINE DRAFT

●● 調色方法 COLOR

A1 ｜ Z11 土黃 **⑤** + Z12 黃褐 **①**

A2 ｜ Z11 土黃 **③** + Z12 黃褐 **③** + 水 **⑤**

A3 ｜ Z02 黃 **①** + Z05 陽橙 **①** + 水 **⑦**

A4 ｜ Z06 橙 **⑥** + Z13 椰褐 **①** + 水 **④**

A5 ｜ Z02 黃 **①** + Z05 陽橙 **①** + 水 **⑨**

A6 ｜ Z06 橙 **⑥** + Z13 椰褐 **①** + 水 **②**

✿ 步驟說明 STEP BY STEP

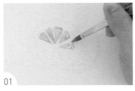

01

取 A1，以筆尖暈染果肉，並留反光白點與白線，增加立體感。

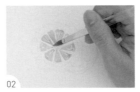

02

以筆尖持續暈染果肉。

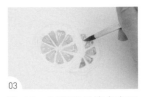

03

取 A2，以筆尖暈染右方果肉，並留反光白點與白線。

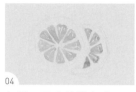

04 如圖，果肉繪製完成。

05 取 A3，以筆尖暈染左方果皮。（註：乾燥橙片的邊緣不是光滑的圓形。）

06 如圖，左方果皮繪製完成。

07 取 A4，以筆尖暈染左方果皮邊緣，以繪製暗部。

08 以筆尖暈染右方果皮。

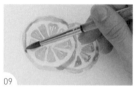

09 以筆尖暈染左方果皮。

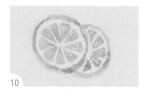

10 如圖，果皮繪製完成。

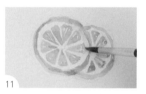

11 取 A5，以筆尖暈染纖維。

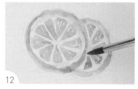

12 以筆尖持續暈染纖維。

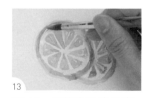

13 取 A6，以筆尖暈染果皮，以增加層次感。

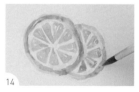

14 以筆尖暈染果皮，即完成柳橙片繪製。

柳橙片繪製
停格動畫 QRcode

乾燥花、葉材篇【08】
Dried flower & leaf

麥稈菊

調色方法 COLOR

A1 │ Z09 玫瑰紅 **①** + 水 **⑨**

A2 │ Z09 玫瑰紅 **⑩**

A3 │ Z09 玫瑰紅 **①** + Z10 暗紅 **①** + 水 **⑧**

A4 │ Z04 銘黃 **④** + Z05 陽橙 **④** + 水 **②**

A5 │ Z12 黃褐 **③** + Z13 椰褐 **①** + 水 **⑤**

步驟說明 STEP BY STEP

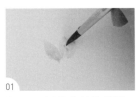

01

取 A1，以筆尖暈染花瓣。

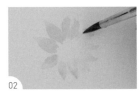

02

以按壓筆刷的方式持續畫出花瓣。

03

如圖，花瓣繪製完成。

線稿 LINE DRAFT

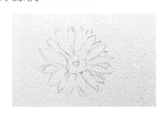

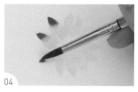

04 取 A2，以筆尖暈染花瓣尖端。

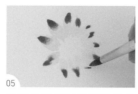

05 以筆尖持續暈染花瓣的尖端。

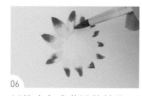

06 以筆尖勾畫花瓣的輪廓。

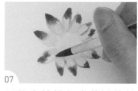

07 以筆尖持續勾畫花瓣的輪廓。

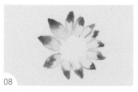

08 如圖，花瓣尖端繪製完成。

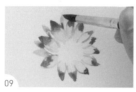

09 取 A3，以筆尖暈染花瓣。（註：以淡色系繪製可表現遠近感。）

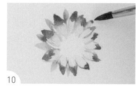

10 以筆尖持續暈染後方的花瓣。

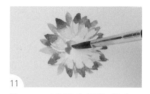

11 取 A4，以筆尖暈染花心，以繪製花蕊。

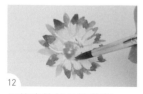

12 以筆尖持續暈染花蕊。

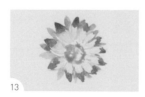

13 如圖，花蕊繪製完成。

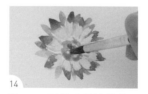

14 取 A5，以筆尖暈染花心，以繪製暗部，即完成麥桿菊繪製。

麥桿菊繪製
停格動畫 QRcode

159

乾燥花、葉材篇【09】
Dried flower & leaf

苦楝

調色方法 Color

A1 │ Z17 草綠 **6** + Z15 咖啡 **1** + 水 **4**

A2 │ Z17 草綠 **4** + Z15 咖啡 **1** + 水 **4**

A3 │ Z17 草綠 **4** + Z15 咖啡 **1** + 水 **7**

A4 │ Z20 綠 **1** + Z11 土黃 **2** + 水 **5**

A5 │ Z13 椰褐 **1** + Z17 草綠 **4** + 水 **5**

A6 │ Z17 草綠 **2** + Z15 咖啡 **1** + 水 **5**

步驟說明 Step by step

01 取 A1，以筆尖暈染果實，並留反光白點與白線，增加立體感。

02 如圖，果實繪製完成。

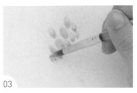

03 取 A2，以筆尖暈染果實，以增加層次感。

線稿 Line draft

160

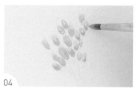

04
以筆尖持續暈染果實。

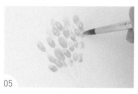

05
取 A3，以筆尖暈染果實。
（註：以淡色系繪製可表
現遠近感。）

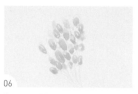

06
如圖，後方的果實繪製完
成。

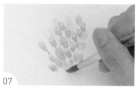

07
取 A4，以筆尖勾畫莖部。

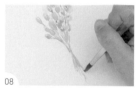

08
以筆尖持續勾畫莖部。

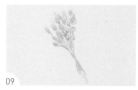

09
如圖，莖部繪製完成。

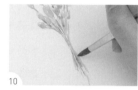

10
取 A5，以筆尖在莖部暈染
上色，以繪製暗部。

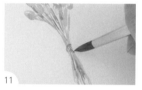

11
以筆尖在莖部中間勾畫綁
繩。

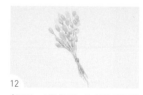

12
如圖，莖部的暗部與綁繩
繪製完成。

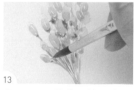

13
取 A6，以筆尖暈染果實與
莖部，以繪製陰影。

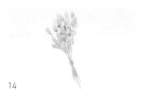

14
如圖，苦楝繪製完成。

苦楝繪製
停格動畫 QRcode

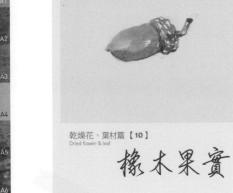

乾燥花、葉材篇【10】
Dried flower & leaf

橡木果實

🍒 調色方法 COLOR

A1 │ Z12 黃褐 ⑤ + Z11 土黃 ① + 水 ②

A2 │ Z12 黃褐 ② + Z13 椰褐 ① + 水 ①

A3 │ Z13 椰褐 ① + Z12 黃褐 ① + 水 ⑤

A4 │ Z13 椰褐 ① + Z12 黃褐 ① + 水 ⑧

A5 │ Z15 咖啡 ① + Z24 湛藍 ① + Z12 黃褐 ② + 水 ④

A6 │ Z15 咖啡 ⑧ + 水 ①

♣ 步驟説明 STEP BY STEP

01

取 A1，以筆腹暈染果實。

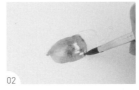

02

以筆尖持續暈染果實，並留反光白點，增加立體感。

03

取 A2，以筆腹暈染果實下方，以繪製暗部。

🔪 線稿 LINE DRAFT

04

如圖，完成果實下方暈染。

05

先將筆刷洗淨後壓乾，再以筆尖吸取果實下方多餘的顏料。

06

如圖，果實的暗部繪製完成。

07

取 A3，以筆尖勾畫弧線，以繪製斗殼的鱗片。

08

如圖，鱗片繪製完成。

09

取 A4，以筆尖暈染鱗片。

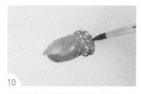

10

以筆尖持續將鱗片暈染上色。

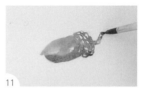

11

取 A5，以筆尖暈染斗殼的柱座，並留反光白點。

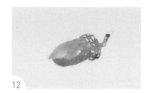

12

如圖，斗殼繪製完成。

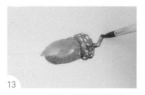

13

取 A6，以筆尖暈染鱗片與柱座，以繪製陰影。

14

以筆尖勾畫果實下方的邊緣，即完成橡木果實繪製。

橡木果實繪製
停格動畫 QRcode

163

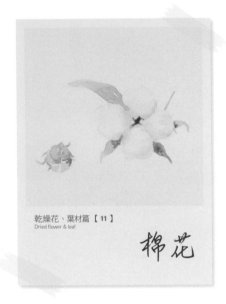

乾燥花、葉材篇【 11 】
Dried flower & leaf

棉花

調色方法 COLOR

A1 ｜ Z17 草綠 ❶ + Z13 椰褐 ❶ + 水 ❾　　**A5** ｜ Z17 草綠 ❷ + Z15 咖啡 ❶ + 水 ❻

A2 ｜ Z17 草綠 ❶ + Z14 褐 ❶ + 水 ❾　　**A6** ｜ Z10 暗紅 ❸ + Z14 褐 ❶ + 水 ❻

A3 ｜ Z17 草綠 ❺ + Z15 咖啡 ❶ + 水 ❹　　**A7** ｜ Z17 草綠 ❻ + Z13 椰褐 ❶ + 水 ❶

A4 ｜ Z17 草綠 ❷ + Z15 咖啡 ❶ + 水 ❺　　**A8** ｜ Z15 咖啡 ❾ + Z24 湛藍 ❶

步驟說明 STEP BY STEP

01 取 A1，以筆尖暈染棉花。　02 以筆腹持續暈染棉花。　03 取 A2，以筆尖暈染棉花，以繪製暗部。

線稿 LINE DRAFT

04 以筆尖持續繪製棉花的暗部。

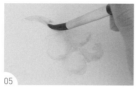

05 取 A3，以筆腹暈染左上方葉片。

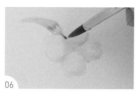

06 以筆尖持續暈染左上方葉片，並留反光白點與白線，增加立體感。

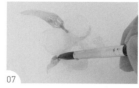

07 以筆尖暈染左下方葉片。

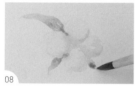

08 以筆尖暈染右下方葉片。

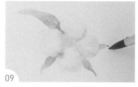

09 以筆尖暈染右方葉片。

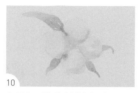

10 如圖，葉片繪製完成。

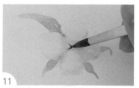

11 取 A4，以筆尖暈染棉花之間的縫隙，以繪製花心。

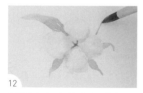

12 以筆尖勾畫右上方莖部。

13 取 A5，以筆尖暈染花苞。

14 以筆尖持續暈染花苞下半部。

15 以筆尖持續暈染花苞上半部。

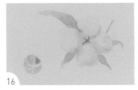

16 如圖，花苞繪製完成。

17 取 A6，以筆尖勾畫花苞內露出的些微花瓣。

18 以筆尖勾畫上方花瓣。

19 以筆尖勾畫左方花苞內的花瓣。

20 以筆尖持續勾畫花苞。

21 取 A7，以筆尖暈染左下方葉片，以繪製暗部。

22 以筆尖持續繪製葉片的暗部。

23 如圖，葉片的暗部繪製完成。

24 取 A8，以筆尖暈染棉花間的縫隙，以繪製暗部。

25 如圖，棉花繪製完成。

棉花繪製
停格動畫 QRcode

線稿下載 QRcode

CHAPTER

6

盆栽篇

Potted

盆栽篇
【01】
Potted

仙人掌玉翁盆栽

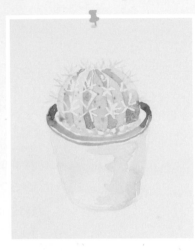

線稿

🔵 調色方法 COLOR

A1 | Z17 草綠 ❹ + Z15 咖啡 ❶ + 水 ❽

A2 | Z15 咖啡 ❽ + Z24 湛藍 ❶

A3 | Z17 草綠 ❹ + Z14 褐 ❶ + 水 ❾

A4 | Z13 椰褐 ❶ + Z15 咖啡 ❶ + 水 ❾

A5 | Z20 深綠 ❺ + Z15 咖啡 ❶ + 水 ❸

A6 | Z13 椰褐 ❶ + Z11 土黃 ❶ + 水 ❻

A7 | Z13 椰褐 ❶ + Z11 土黃 ❶ + 水 ❽

🌸 步驟説明 STEP BY STEP

01

以白色油性色鉛筆在莖部
塗畫十字,以繪製仙人掌
的刺。

02

取 A1,以筆腹暈染左半部
的莖部。

03
如圖，左半部莖部繪製完成。

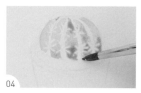

04
以筆腹持續暈染右半部的莖部。

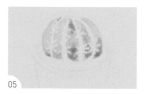

05
如圖，右半部的莖部繪製完成。

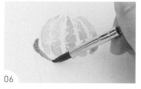

06
取 A2，以筆尖暈染盆口左方。

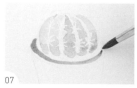

07
以筆尖持續暈染盆口。

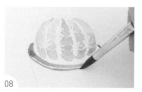

08
以筆尖在盆口下方邊緣勾畫弧線，並與上方色塊之間留反光白線。

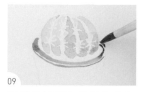

09
以筆尖持續在盆口右方勾畫弧線。

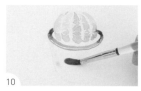

10
取 A3，以筆腹暈染花盆左方。

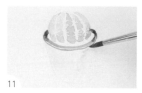

11
以筆腹持續暈染花盆，並留右下方不上色。

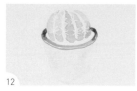

12
如圖，花盆繪製完成。

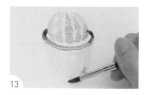

13
取 A4，以筆腹暈染花盆右下方，以繪製暗部。

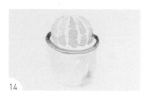

14
如圖，花盆的暗部繪製完成。

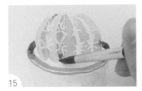

15 取 A5，以筆腹暈染莖部，以繪製暗部。

16 以筆腹持續繪製莖部的暗部。

17 如圖，莖部的暗部繪製完成。

18 取 A6，以筆尖在莖部上方勾畫短線，以繪製刺。

19 如圖，莖部上方的刺繪製完成。

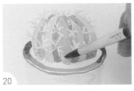

20 以筆尖持續勾畫莖部下方的刺。

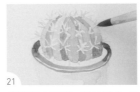

21 以筆尖持續勾畫莖部右方的刺。

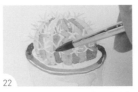

22 取 A7，以筆尖在莖部暈染小點。

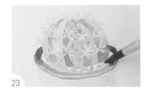

23 以筆腹在盆內暈染土壤，並留白點。

24 如圖，仙人掌玉翁盆栽繪製完成。

仙人掌玉翁盆栽繪製
停格動畫 QRcode

盆栽篇
【02】
Potted
·

盆栽一

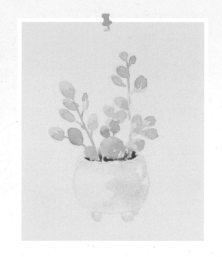

線稿

調色方法 COLOR

A1 | Z17 草綠 **6** + Z13 椰褐 **1** + 水 **4**

A2 | Z15 咖啡 **1** + Z20 深綠 **5** + 水 **2**

A3 | Z17 草綠 **1** + Z15 咖啡 **1** + 水 **9**

A4 | Z15 咖啡 **4** + Z20 深綠 **1** + 水 **3**

步驟說明 STEP BY STEP

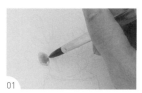

01
取 A1，以筆尖暈染左方的葉片，並留反光白點。

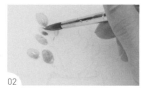

02
以筆尖持續暈染左方的葉片，並留反光白線。

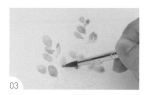

03
以筆尖暈染右方的葉片，並留反光白線。

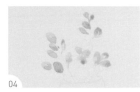

04
如圖，葉片繪製完成。

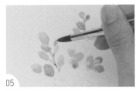

05 取 A2，以筆尖勾畫左上方的莖部與葉片。

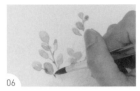

06 以筆尖持續勾畫左下方的莖部。

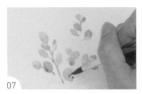

07 以筆尖暈染下方的葉片。

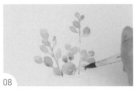

08 以筆尖持續暈染右下方的葉片與莖部。

09 以筆尖持續暈染右上方的葉片。

10 如圖，莖部與葉片繪製完成。

11 取 A3，以筆腹暈染三角壺右方。

12 以筆腹暈染三角壺左方。

13 以筆尖暈染三角壺底座，並留反光白點。

14 取 A4，以筆尖暈染三角壺內的土壤。

15 如圖，盆栽 1 繪製完成。

盆栽 1 繪製
停格動畫 QRcode

盆栽篇
【03】
Potted
·

盆栽2

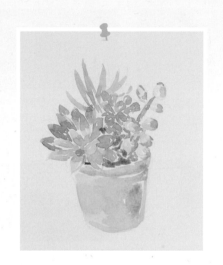

線稿

∴ 調色方法 COLOR

A1 | Z20 深綠 ❺ + Z15 咖啡 ❶ + 水 ❸

A2 | Z17 草綠 ❺ + Z15 咖啡 ❶ + 水 ❹

A3 | Z17 草綠 ❻ + Z15 咖啡 ❶ + 水 ❷

A4 | Z14 褐 ❶ + Z16 黃綠 ❹ + 水 ❶

A5 | Z15 咖啡 ❶ + Z14 褐 ❶ + 水 ❺

A6 | Z17 草綠 ❺ + Z15 咖啡 ❶ + 水 ❽

A7 | Z15 咖啡 ❹ + Z20 深綠 ❶ + 水 ❺

A8 | Z06 橙 ❺ + Z13 椰褐 ❶ + 水 ❺

A9 | Z06 橙 ❻ + Z13 椰褐 ❶ + 水 ❷

色標

A1
A2
A3
A4
A5
A6
A7
A8
A7

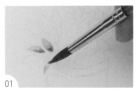

01

取 A1，以筆尖暈染卵形葉片，並留反光白線，增加立體感。

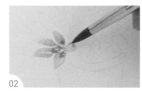

02

以筆尖持續暈染其他卵形葉片，並留反光白點與白線。

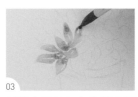

03

以筆尖暈染上方的卵形葉片。

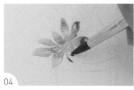

04

以筆尖暈染下方的卵形葉片。

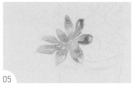

05

如圖，多肉植物繪製完成。

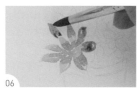

06

取 A2，以筆尖暈染後方葉片。（註：此處遠景為暗部，故以深色繪製。）

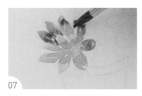

07

以筆尖持續繪製暗部，並留反光白線。

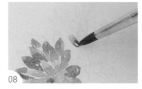

08

取 A3，以筆尖在右方暈染橢圓形葉片。

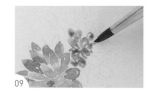

09

以筆尖持續暈染橢圓形葉片，並留反光白線。

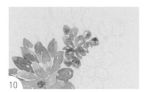

10

如圖，橢圓形葉片繪製完成。

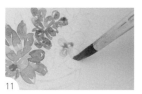

11

取 A4，以筆腹暈染右下方橢圓形葉片，並留反光白線。

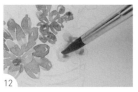

12

以筆腹持續暈染橢圓形葉片。

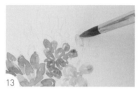

13
以筆腹暈染右上方橢圓形葉片，並留反光白線。

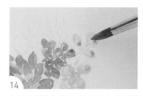

14
以筆腹持續暈染右上方橢圓形葉片。

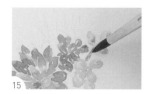

15
取 A5，以筆腹暈染莖部。

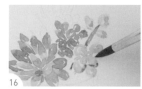

16
以筆尖在右下方橢圓形葉片邊緣暈染上色，以繪製暗部。

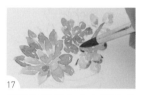

17
以筆尖繪製左上方葉片的暗部。

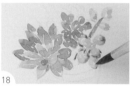

18
以筆尖持續繪製右下方葉片的暗部。

19
以筆尖繪製右上方葉片的暗部。

20
以筆尖持續繪製右上方葉片的暗部。

21
取 A6，以筆尖暈染上方葉片。（註：此處遠景為暗部，故以深色繪製。）

22
以筆尖持續繪製葉片，並留反光白線。

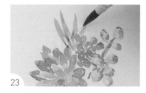

23
以筆尖持續繪製遠景的葉片。

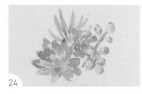

24
如圖，遠景的葉片繪製完成。

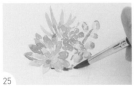

25

取 A7，以筆尖暈染盆栽內的土壤。

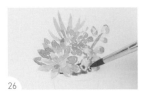

26

以筆尖持續暈染土壤。

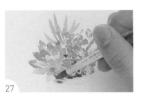

27

取 A8，以筆尖暈染左方盆口。

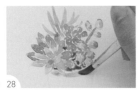

28

以筆腹持續暈染盆口。

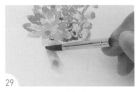

29

以筆腹暈染花盆左方。

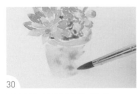

30

以筆腹持續暈染花盆。

31

如圖，花盆左方繪製完成。

32

取 A9，以筆腹暈染花盆右方。

33

以筆尖勾畫盆口的輪廓。

34

如圖，盆栽 2 繪製完成。

盆栽 2 繪製
停格動畫 QRcode

176

盆栽3

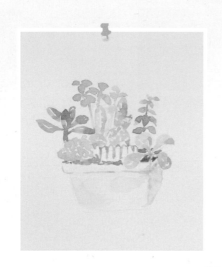

線稿

👀 調色方法 COLOR

A1 | Z17 草綠 **7** + Z15 咖啡 **1** + 水 **2**

A2 | Z14 褐 **1** + Z16 黃綠 **4** + 水 **1**

A3 | Z17 草綠 **2** + Z15 咖啡 **1** + 水 **6**

A4 | Z17 草綠 **6** + Z15 咖啡 **1** + 水 **2**

A5 | Z20 深綠 **8** + Z15 咖啡 **1**

A6 | Z20 深綠 **5** + Z15 咖啡 **1** + 水 **3**

A7 | Z17 草綠 **5** + Z15 咖啡 **1** + 水 **8**

A8 | Z13 椰褐 **4** + Z24 湛藍 **1** + 水 **3**

A9 | Z14 褐 **1** + 水 **9**

A10 | Z17 草綠 **2** + Z15 咖啡 **1** + 水 **7**

01 以白色油性色鉛筆在莖部繪製紋路。

02 取 A1，以筆腹暈染莖部。

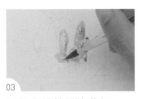

03 以筆尖持續暈染莖部。

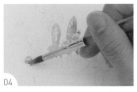

04 取 A2，以筆腹暈染左方植物，並留反光白點，增加立體感。

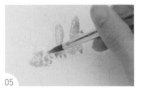

05 以筆腹持續暈染左方的植物。

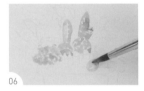

06 取 A3，以筆腹暈染右下方的葉片，並留反光白點。

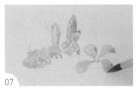

07 以筆腹持續暈染葉片，並留反光白線。

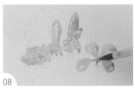

08 以筆尖暈染葉柄交集處。

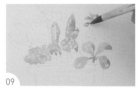

09 以筆尖在右上方暈染葉片與莖部。

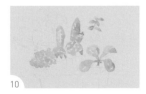

10 如圖，右上方植物上半部繪製完成。

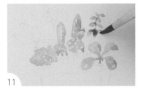

11 取 A4，以筆腹暈染右上方植物的莖部與下半部葉片，以增加層次感。

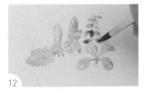

12 以筆腹持續暈染葉片。

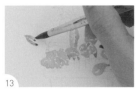

13

取 A5，以筆尖暈染左方植物的葉片，並留反光白線。

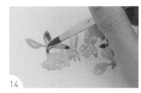

14

以筆尖持續暈染左方植物的葉片與莖部。

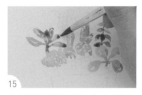

15

以筆腹持續暈染左方植物上方的葉片與莖部。

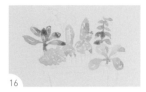

16

如圖，左方植物繪製完成。

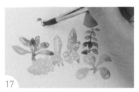

17

取 A6，以筆腹暈染葉片。（註：此處遠景屬於暗部，故使用深色繪製。）

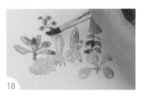

18

以筆腹持續暈染左上方植物的葉片與莖部。

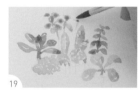

19

以筆腹持續暈染葉片與莖部。

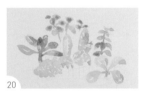

20

如圖，後方的植物繪製完成。

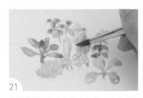

21

以筆腹在後方植物下方暈染上色。

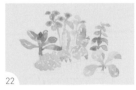

22

如圖，所有植物繪製完成。

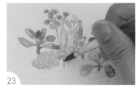

23

取 A7，以筆尖勾畫短線，以繪製迷你柵欄飾品。

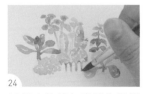

24

以筆尖持續勾畫迷你柵欄飾品的輪廓。

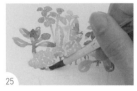

25 取 A8，以筆腹暈染花盆內的土壤。

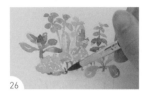

26 以筆尖持續暈染土讓。

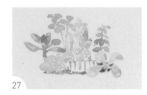

27 如圖，土壤繪製完成。

28 取 A9，以筆腹暈染盆口左方。

29 以筆腹持續暈染盆口。

30 如圖，盆口繪製完成。

31 以筆腹暈染花盆右側面。

32 以筆腹暈染花盆下方。

33 取 A10，以筆尖勾畫盆口輪廓。

34 以筆尖持續勾畫盆口的輪廓。

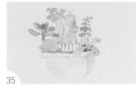

35 如圖，盆栽 3 繪製完成。

盆栽 3 繪製
停格動畫 QRcode

盆栽 4

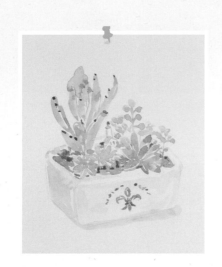

線稿

•• 調色方法 COLOR

A1 │ Z15 咖啡 **6** + Z20 深綠 **1** + 水 **2**

A2 │ Z17 草綠 **5** + Z13 椰褐 **1** + 水 **4**

A3 │ Z17 草綠 **5** + Z15 咖啡 **1** + 水 **8**

A4 │ Z13 椰褐 **5** + Z15 咖啡 **1** + 水 **1**

A5 │ Z17 草綠 **4** + Z13 椰褐 **1** + 水 **5**

A6 │ Z17 草綠 **6** + Z13 椰褐 **1** + 水 **4**

A7 │ Z18 鈷綠 **4** + 水 **4**

A8 │ Z17 草綠 **2** + Z15 咖啡 **1** + 水 **6**

A9 │ Z14 褐 **1** + Z15 咖啡 **1** + 水 **5**

A10 │ Z14 褐 **1** + Z15 咖啡 **1** + 水 **9**

A11 │ Z15 咖啡 **2** + Z13 椰褐 **1** + 水 **9**

A12 │ Z23 鋼青 **2** + Z15 咖啡 **1** + 水 **9**

A13 │ Z14 褐 **4** + Z11 土黃 **1** + 水 **1**

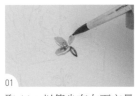

01 取 A1，以筆尖在右下方暈染葉片，並留反光白線，增加立體感。

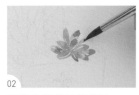

02 以筆尖持續暈染葉片。

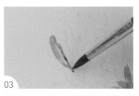

03 取 A2，以筆尖暈染月兔耳葉片，並留反光白線。

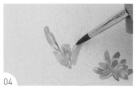

04 以筆尖持續暈染下方的葉片。

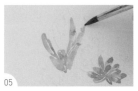

05 以筆尖持續暈染右方的葉片。

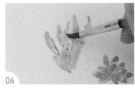

06 以筆腹持續暈染上方的葉片。

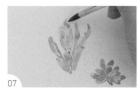

07 取 A3，以筆尖暈染月兔耳葉片。（註：以淡色系繪製可表現遠近感。）

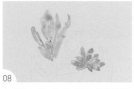

08 如圖，後方的月兔耳葉片繪製完成。

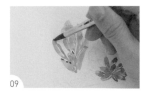

09 取 A4，以筆尖在左方月兔耳葉片邊緣暈染小點。

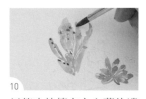

10 以筆尖持續在上方葉片邊緣暈染小點。

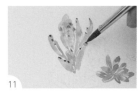

11 以筆尖持續在右方葉片邊緣暈染小點。

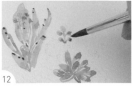

12 取 A5，以筆尖在右上方暈染莖部與葉片。

13

以筆尖暈染左方葉片。

14

以筆尖暈染右下方葉片。

15

以筆尖持續暈染右上方莖部與葉片。

16

取 A6，以筆尖在左下方暈染葉片，並留反光白線。

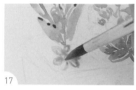

17

以筆尖持續在左下方暈染葉片。

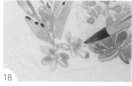

18

以筆尖暈染右方葉片。

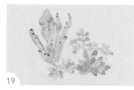

19

如圖，多肉植物繪製完成。

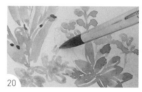

20

取 A7，以筆尖暈染迷你房屋飾品的屋頂。

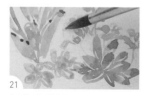

21

以筆尖暈染迷你房屋飾品的高塔屋頂。

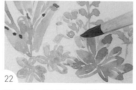

22

取 A8，以筆尖暈染葉片，以繪製後方的葉片。

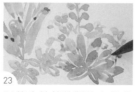

23

以筆尖持續繪製後方的葉片。

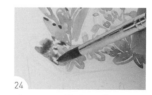

24

取 A9，以筆尖暈染盆內左方的土壤，並留反光白點。

25

以筆腹暈染盆內中間的土壤。

26

以筆尖暈染盆內右方的土壤。

27

取 A10，以筆腹暈染盆栽右側面。

28

以筆腹持續暈染盆栽右側面。

29

取 A11，以筆尖暈染盆栽左側面。

30

以筆尖持續暈染盆栽左側面，並留反光白線。

31

以筆尖暈染盆口左方。

32

取 A12，以筆尖在盆栽左下方勾畫線條，以繪製陰影。

33

以筆腹在盆栽右下方繪製陰影。

34

以筆腹持續在盆栽右下方繪製陰影。

35

以筆尖勾畫迷你房屋飾品的輪廓。

36

以筆尖在高塔屋頂暈染小點。

37

取 A13，以筆尖在花盆右側面勾畫弧線。

38

以筆尖持續勾畫，以繪製童軍徽章圖案左上部分。

39

以筆尖持續暈染圖案右上部分。

40

以筆尖持續暈染圖案下半部。

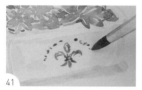

41

以筆尖暈染小點，以繪製**字母**。（註：字母用色塊大致描繪表現即可。）

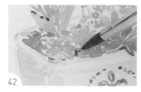

42

以筆尖在盆內土壤上暈染小點，以繪製暗部。

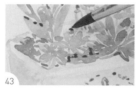

43

以筆尖繪製後方土壤的暗部。

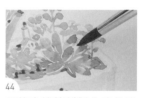

44

以筆尖持續繪製土壤的暗部。

45

如圖，盆栽 4 繪製完成。

盆栽 4 繪製
停格動畫 QRcode

色標

A1
A2
A3
A4
A5
A6
A7
A8
A9
A10
A11
A12
A13
A14
A15

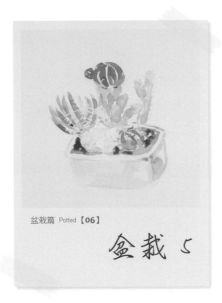

盆栽篇 Potted【06】

刀線稿 LINE DRAFT

調色方法 COLOR

A1 ｜ Z08 紅 **5** + Z15 咖啡 **1** + 水 **4**

A2 ｜ Z21 天藍 **1** + Z17 草綠 **1** + 水 **9**

A3 ｜ Z17 草綠 **1** + 水 **8**

A4 ｜ Z17 草綠 **4** + Z15 咖啡 **1** + 水 **5**

A5 ｜ Z14 褐 **1** + Z16 黃綠 **4** + 水 **1**

A6 ｜ Z17 草綠 **3** + Z15 咖啡 **1** + 水 **5**

A7 ｜ Z17 草綠 **5** + Z15 咖啡 **1** + 水 **4**

A8 ｜ Z17 草綠 **5** + Z13 椰褐 **1** + 水 **4**

A9 ｜ Z10 暗紅 **2** + Z14 褐 **1** + 水 **8**

A10 ｜ Z08 紅 **8** + 水 **1**

A11 ｜ Z20 深綠 **5** + Z15 咖啡 **1** + 水 **3**

A12 ｜ Z14 褐 **2** + Z11 土黃 **1** + 水 **5**

A13 ｜ Z17 草綠 **1** + Z15 咖啡 **1** + 水 **9**

A14 ｜ Z15 咖啡 **2** + Z13 椰褐 **1** + 水 **9**

A15 ｜ Z13 椰褐 **10**

步驟説明 STEP BY STEP

01

以白色油性色鉛筆在十二之卷葉片上塗畫橫向條紋。

02

取 A1，以筆尖暈染十二之卷的葉片。

03

以筆尖持續暈染十二之卷的葉片。

186

04 取 A2，以筆尖暈染左下方的白星。

05 如圖，白星繪製完成。

06 取 A3，以筆尖暈染右方仙人掌莖部，以繪製亮部。

07 如圖，右方仙人掌莖部亮部繪製完成。

08 取 A4，以筆尖暈染右方仙人掌莖部，以繪製暗部。

09 以筆尖暈染球盆內右下方的金琥莖部。

10 以筆尖持續暈染金琥的莖部。

11 如圖，金琥繪製完成。

12 取 A5，以筆腹暈染右上方仙人掌的莖部。

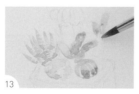

13 以筆腹持續暈染右上方仙人掌的莖部。

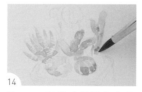

14 取 A6，以筆尖暈染右上方仙人掌的莖部下方，並留反光白線。

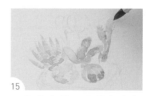

15 以筆尖在仙人掌莖部上勾畫短線，以繪製刺。

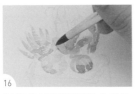

16
以筆尖持續繪製仙人掌的刺。

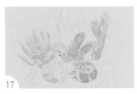

17
如圖，仙人掌的刺繪製完成。

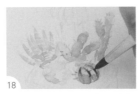

18
取 A7，以筆尖暈染金琥的莖部，以繪製暗部。

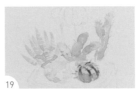

19
如圖，金琥的暗部繪製完成。

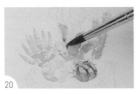

20
取 A8，以筆尖暈染盆內左後方的緋紅丹莖部。

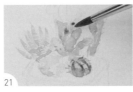

21
以筆尖持續暈染緋紅丹的下方莖部。

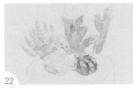

22
如圖，緋紅丹的下方莖部繪製完成。

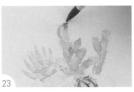

23
取 A9，以筆尖暈染緋紅丹的上方莖部，並留反光白線。

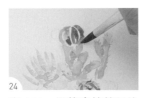

24
取 A10，以筆尖持續暈染緋紅丹上方的莖部。

25
以筆尖持續暈染緋紅丹，並留反光白點。

26
取 A11，以筆尖暈染十二之卷，以繪製暗部。

27
以筆尖持續繪製十二之卷的暗部。

28 如圖,十二之卷的暗部繪製完成。

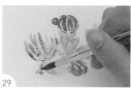

29 取 A12,以筆尖暈染花盆內左方的土壤。

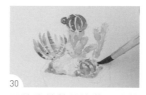

30 以筆腹持續暈染花盆內的土壤。

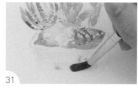

31 取 A13,以筆腹暈染花盆左側面。

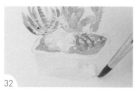

32 以筆尖持續暈染花盆左側面,並留反光處不上色。

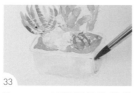

33 取 A14,以筆腹暈染花盆右側面。

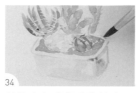

34 以筆尖勾畫花盆的輪廓。

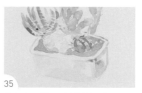

35 如圖,花盆繪製完成。

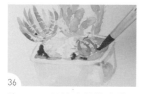

36 取 A15,以筆尖暈染土壤,以繪製暗部。

37 如圖,盆栽 5 繪製完成。

盆栽 5 繪製
停格動畫 QRcode

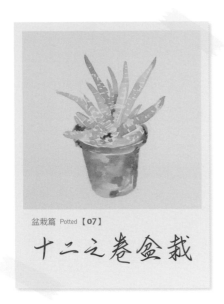

盆栽篇 Potted【07】

十二之卷盆栽

🎨 調色方法 COLOR

A1 │ Z17 草綠 ⑥ + Z15 咖啡 ① + 水 ⑤

A2 │ Z17 草綠 ⑧ + Z15 咖啡 ①

A3 │ Z11 土黃 ⑦ + Z15 咖啡 ① + 水 ⑤

A4 │ Z17 草綠 ⑨ + Z15 咖啡 ②

🌸 步驟説明 STEP BY STEP

✂ 線稿 LINE DRAFT

01
以白色油性色鉛筆在葉片上塗畫橫向條紋。

02
取 A1，以筆尖暈染葉片。

03
以筆尖暈染右方葉片。

04 以筆尖持續暈染右方的葉片。

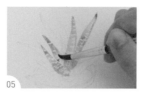

05 以筆尖暈染左方葉片。

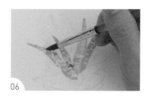

06 以筆尖持續暈染左方的葉片。

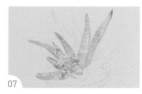

07 如圖，葉片繪製完成。

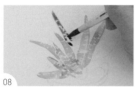

08 取A2，以筆尖暈染後方葉片。（註：此處遠景為暗部，故以深色繪製。）

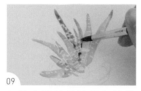

09 以筆尖持續暈染後方的葉片，以繪製暗部。

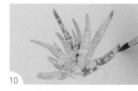

10 以筆尖持續暈染右下方葉片。

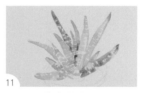

11 如圖，葉片的暗部繪製完成。

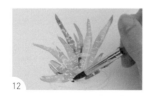

12 以筆尖在左下方葉片縫隙間暈染上色，以繪製陰影。

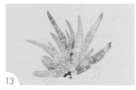

13 如圖，葉片的陰影繪製完成。

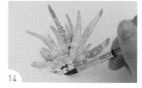

14 取A3，以筆尖暈染盆栽裡的土壤，並留反光白點，增加立體感。

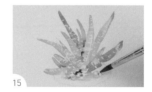

15 以筆尖持續暈染土壤。

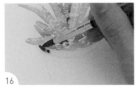

16

取 A4，以筆尖暈染盆口左方。

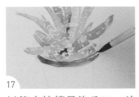

17

以筆尖持續暈染盆口，並留反光白線，增加立體感。

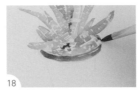

18

以筆尖持續暈染盆口的右方。

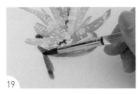

19

以筆腹暈染花盆左方。

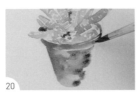

20

以筆腹暈染花盆右方。

21

以筆腹持續暈染花盆。

22

如圖，十二之卷盆栽繪製完成。

十二之卷盆栽繪製
停格動畫 QRcode

無線稿純暈染篇

Non-draft &
pure blooming

無線稿
純暈染篇
【 01 】

Non-draft &
pure blooming

羽狀複葉 1

調色方法 COLOR

A1 | Z17 草綠 ❾ + Z15 咖啡 ❶ + 水 ❻

步驟說明 STEP BY STEP

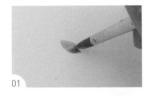

取 A1，以筆尖暈染出一尖形葉。

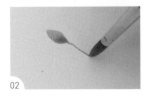

以筆尖在葉片尾端勾畫線條，以繪製莖部。

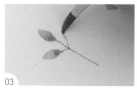

03

在莖部的兩側畫出葉片，先以筆尖勾畫短線，為葉柄，再暈染出尖形葉。

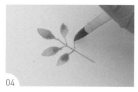

04

以筆尖持續繪製葉片與葉柄。

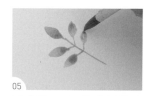

05

承步驟 4，以筆尖暈染出尖形葉。

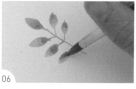

06

以筆尖在莖部左方暈染出尖形葉。

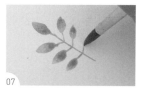

07

以筆尖勾畫出與莖部相連的葉柄。

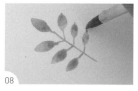

08

重複步驟 6，在莖部右方暈染出尖形葉。

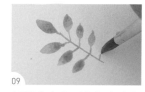

09

以筆尖在右下方勾畫出與莖部相連的葉柄。

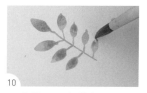

10

承步驟 9，在葉柄尾端暈染出尖形葉。

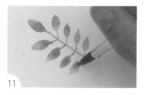

11

以筆尖在左下方暈染出對側的葉片。

12

如圖，羽狀複葉 1 繪製完成。

羽狀複葉 1 繪製
停格動畫 QRcode

195

無線稿
純暈染篇
【02】

Non-draft &
pure blooming

羽狀複葉
2

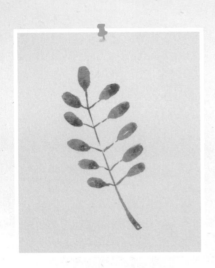

調色方法 COLOR

A1 | Z17 草綠 ❾ + Z15 咖啡 ❶ + 水 ❶

步驟説明 STEP BY STEP

01

取 A1，以筆尖暈染橢圓，
以繪製葉片。

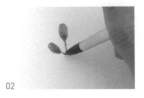

02

以筆尖在左方暈染橢圓並
勾畫短線，以繪製葉片與
葉柄。

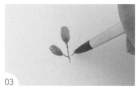

03 以筆尖在右方勾畫葉柄，並讓葉柄末端與其他葉柄交集。

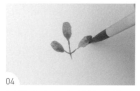

04 以筆尖在右方暈染葉片，並留反光白點，增加立體感。

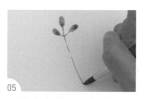

05 以筆尖在葉柄交集處由上往下勾畫弧線，以繪製莖部。

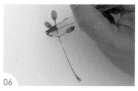

06 重複步驟 3-4，在莖部上方畫出一對葉片，並留反光白點。

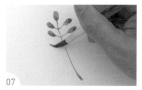

07 重複步驟 1，在莖部左上方暈染葉片。

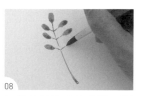

08 以筆尖暈染出在步驟 7 對側的葉柄。

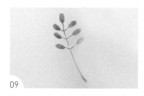

09 如圖，上半部葉片繪製完成。

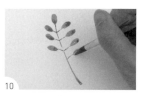

10 以筆尖在莖部右方暈染出葉片，並留反光白點。

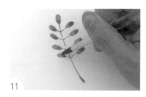

11 以筆尖暈染出在步驟 10 葉片對側的葉片，並留反光白點。

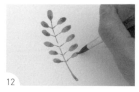

12 以筆尖在莖部下方暈染出一對葉片。

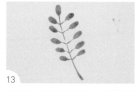

13 如圖，羽狀複葉 2 繪製完成。

羽狀複葉 2 繪製
停格動畫 QRcode

197

無線稿
純暈染篇
【03】
Non-draft &
pure blooming

波狀緣葉形

🍒 調色方法 COLOR

A1 │ Z17 草綠 ❿

A2 │ Z17 草綠 ❸ + Z15 咖啡 ❶ + 水 ❻

🌸 步驟說明 STEP BY STEP

01

取 A1,以筆腹暈染上色,
以繪製葉片。

02

以筆尖在左方暈染上色,
並留反光白點,然後在右
方勾畫弧線,以繪製葉緣。

198

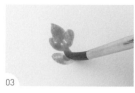

03
以筆腹持續往下暈染上色，並留反光白點，增加立體感。

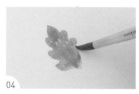

04
以筆尖將葉片上半部暈染上色，畫出波狀葉緣。

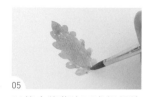

05
以筆尖將葉片下半部暈染上色，並留反光白點。

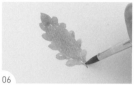

06
以筆尖在葉片下方勾畫尖形，完成葉片繪製。

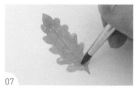

07
取 A2，以筆尖由上往下勾畫直線，以繪製葉脈。

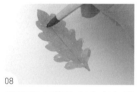

08
以筆尖在葉片左上方勾畫短弧線，以繪製葉脈。

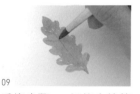

09
重複步驟 8，以筆尖持續勾畫上方葉脈。

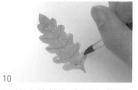

10
以筆尖持續勾畫下方葉脈。

11
如圖，波狀緣葉形繪製完成。

波狀緣葉形繪製
停格動畫 QRcode

無線稿
純暈染篇
【04】

Non-draft &
pure blooming
◆

蔓長春

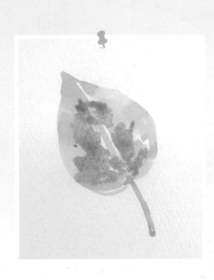

A1 ｜ Z17 草綠 **8** + 水 **2**

A2 ｜ Z20 深綠 **8** + Z15 咖啡 **1** + 水 **1**

🍀 步驟說明 STEP BY STEP

01

取 A1，以筆腹在葉片上方
暈染。

02

以筆腹將葉片左方暈染上
色，並留反光白點與白線，
增加立體感。

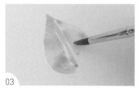

03 以筆腹將葉片右上方暈染上色，並留反光白點與白線。

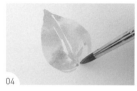

04 將葉片右下方暈染上色，並留反光白點。

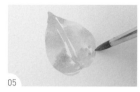

05 承步驟4，持續暈染葉片右下方。

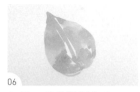

06 如圖，葉片繪製完成。

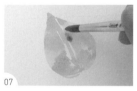

07 取A2，以筆腹在葉片右方暈染上色，以繪製紋路。

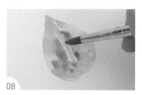

08 重複步驟7，將葉片左方與下方暈染上色。

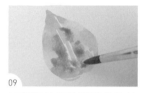

09 以筆腹持續繪製葉片的紋路。

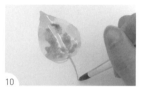

10 以筆尖在葉片下方由上往下勾畫弧線，以繪製葉柄。

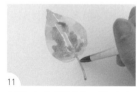

11 以筆尖在葉柄由下往上勾畫弧線，並留反光白點，增加立體感。

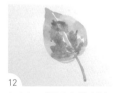

12 如圖，蔓長春繪製完成。

蔓長春繪製
停格動畫 QRcode

無線稿
純暈染篇
【05】

Non-draft &
pure blooming

油桐葉

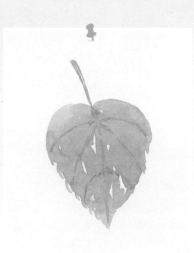

調色方法 COLOR

A1 | Z20 深綠 **5** + 水 **5**

A2 | Z17 草綠 **1** + Z14 褐 **2** + 水 **3**

步驟說明 STEP BY STEP

01
取 A1，以筆腹暈染圓弧。

02
以筆腹將圓弧上色，再於圓弧右方暈染另一圓弧。

03
以筆尖將顏料往下暈染並留反光白點，增加立體感。

04
以筆尖暈染出心形葉片，並在葉片兩側邊緣勾畫短弧線。

05

如圖，葉片繪製完成。

06

取 A2，以筆尖在心形葉片上方勾畫短線，以繪製葉柄。

07

以筆尖在短線右方勾畫長線，並留反光白線，增加立體感。

08

如圖，葉柄繪製完成。

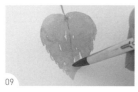

09

以筆尖沾清水，在葉片中央由上往下勾畫弧線，以繪製中央葉脈。

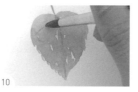

10

在葉片左方勾畫弧線，以繪製側導葉脈。

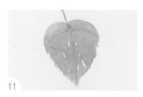

11

如圖，中央葉脈與上方葉脈繪製完成。

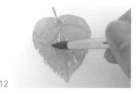

12

以筆尖從中央葉脈與左側葉脈相交處勾畫弧線。

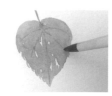

13

重複步驟 12，以筆尖勾畫右側葉脈。

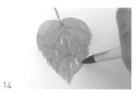

14

以筆尖在葉片下方勾畫一弧線。

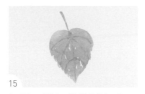

15

如圖，油桐葉繪製完成。

油桐葉繪製
停格動畫 QRcode

無線稿
純疊染篇
【06】
Non-draft &
pure blooming

天門冬

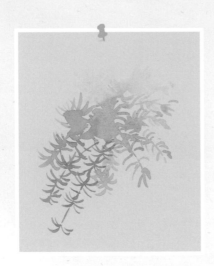

調色方法 COLOR

A1 ｜ Z17 草綠 ❽ + Z14 褐 ❶ + 水 ❺

A2 ｜ Z17 草綠 ❹ + Z14 褐 ❶ + 水 ❸

A3 ｜ Z17 草綠 ❷ + Z14 褐 ❶ + 水 ❽

步驟說明 STEP BY STEP

01

取 A1，以筆尖從任一中心點向四周勾畫短弧線，以繪製一組葉片，為近景。

02

重複步驟 1，以筆尖持續勾畫短弧線，以繪製其他組葉片。

03

以筆尖在下方勾畫另一組葉片，並勾畫短線為葉柄，使右方形成一複葉。

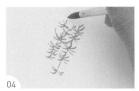

04

以筆尖在左方勾畫出一複葉，並在上方勾畫一組葉片，即完成近景繪製。

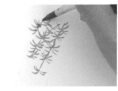

05

取 A2，以筆尖在左上方勾畫一複葉，以繪製較遠方的葉片，為中景。

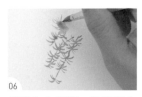

06

以筆尖在步驟 5 的複葉右方暈染上色，以繪製中景的朦朧感。

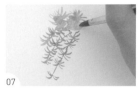

07

以筆腹持續在葉片上方暈染上色。

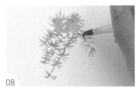

08

重複步驟 5，以筆尖在右方勾畫一複葉。

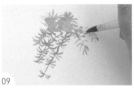

09

以筆尖持續在右方勾畫另一複葉。

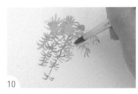

10

取 A3，以筆尖在步驟 3 的複葉右方暈染上色，增加葉片的層次感。

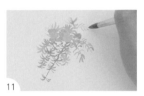

11

以筆尖在右上方勾畫一組葉片與一複葉。

12

如圖，中景繪製完成。

13

以筆尖在葉片上方暈染上色，以繪製更遠方葉片的朦朧感，為遠景。

14

如圖，天門冬繪製完成。

天門冬繪製
停格動畫 QRcode

無線稿
純暈染篇
【07】

Non-draft &
pure blooming

文竹

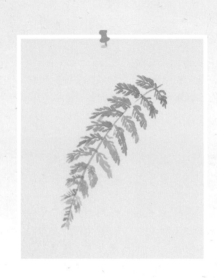

🍒 調色方法 COLOR

A1 │ Z17 草綠 **8** + 水 **1**

A2 │ Z17 草綠 **5** + 水 **2**

A3 │ Z17 草綠 **1** + 水 **6**

🌸 步驟說明 STEP BY STEP

01　取 A1，以筆尖勾畫弧線，以繪製莖部。

02　以筆尖將莖部左上方勾畫短線，以繪製葉柄。

03

以筆尖將左上方葉柄兩側暈染上色，以繪製葉片。

04

重複步驟 2-3，以筆尖暈染出莖部上方的葉片。

05

重複步驟 2-3，以筆尖依序暈染出莖部上方的葉片。

06

以筆尖持續暈染出莖部上方的葉片。

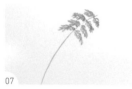

07

如圖，上方葉片繪製完成。

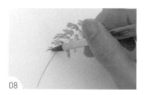

08

取 A2，以筆尖暈染出左方的葉片。

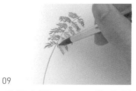

09

重複步驟 2-3，以筆尖暈染在步驟 8 對側的葉片。

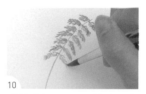

10

重複步驟 8-9，以筆尖在莖部下方暈染出一對葉片。

11

重複步驟 10，以筆尖再暈染出一對葉片。

12

取 A3，以筆尖將莖部下方兩側勾畫短線，以繪製葉片。

13

如圖，文竹繪製完成。

文竹繪製
停格動畫 QRcode

無線稿
純暈染篇
【08】
Non-draft &
pure blooming
•

火棘

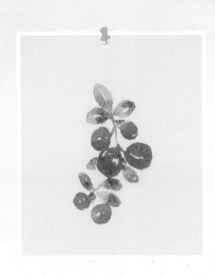

調色方法 COLOR

A1 │ Z08 紅 **5** + Z12 黃褐 **2**

A2 │ Z08 紅 **5** + Z07 橘 **2** + 水 **1**

A3 │ Z10 暗紅 **3** + Z15 咖啡 **1** + 水 **1**

A4 │ Z17 草綠 **8** + Z15 咖啡 **1**

步驟說明 STEP BY STEP

取 A1，以筆尖暈染果實，
並留反光白線，增加立體
感。

01

以筆尖持續暈染果實，並
在上方勾畫莖部。

02

03 如圖，果實與莖部繪製完成。

04 取 A2，以筆尖暈染果實。

05 以筆尖在下方持續暈染果實，並留反光白點。

06 取 A3，以筆腹暈染上方果實，以繪製暗部。

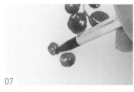

07 以筆尖持續繪製下方果實的暗部。

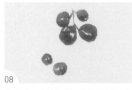

08 如圖，果實的暗部繪製完成。

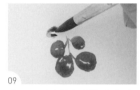

09 取 A4，以筆尖暈染左上方葉片，並留反光白線。

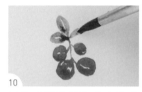

10 以筆尖持續暈染上方的葉片，並留反光白線。

11 以筆尖暈染下方葉片與莖部，並留反光白點。

12 以筆尖持續暈染其他的葉片，並留反光白點。

13 如圖，火棘繪製完成。

火棘繪製
停格動畫 QRcode

無線稿
純暈染篇
【09】

Non-draft &
pure blooming

櫻
桃

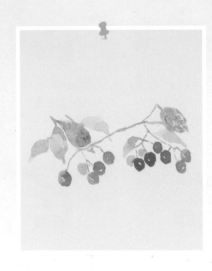

🍒 調色方法 COLOR

A1 | Z08 紅 **2** + 水 **4**

A2 | Z08 紅 **4** + Z07 橘 **1** + 水 **2**

A3 | Z17 草綠 **2** + Z15 咖啡 **1** + 水 **4**

A4 | Z17 草綠 **1** + Z15 咖啡 **1** + 水 **8**

A5 | Z17 草綠 **2** + Z15 咖啡 **1** + 水 **5**

A6 | Z09 玫瑰紅 **2** + Z14 褐 **1** + 水 **7**

🌸 步驟說明 STEP BY STEP

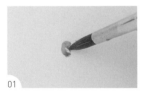
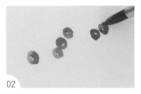

01

取 A1，以筆尖暈染果實。

02

以筆尖持續暈染果實，並
留反光白點，增加立體感。

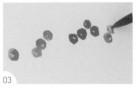

03

取 A2，以筆尖暈染果實，並留反光白點。

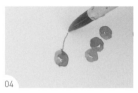

04

取 A3，以筆尖勾畫弧線，以繪製莖部。

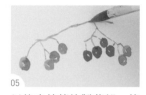

05

以筆尖持續繪製莖部，使每顆果實都與莖相連。

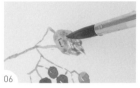

06

以筆腹在右上方暈染出葉片，並留反光白點。

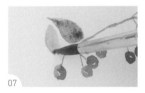

07

以筆尖在左上方持續暈染葉片。

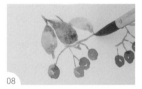

08

取 A4，以筆尖在左上方暈染葉片。（註：以淡色系繪製可表現遠近感。）

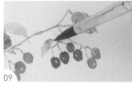

09

取 A5，以筆尖在右下方暈染葉片。

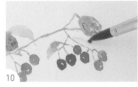

10

以筆尖持續暈染其他後方的葉片。

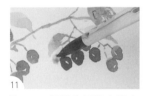

11

取 A6，以筆尖暈染右後方的果實。（註：以淡色系繪製可表現遠近感。）

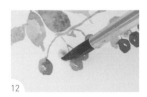

12

以筆尖暈染其他後方的果實。

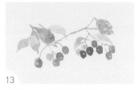

13

如圖，櫻桃繪製完成。

櫻桃繪製
停格動畫 QRcode

無線稿
純暈染篇
【 10 】

Non-draft &
pure blooming

天
味

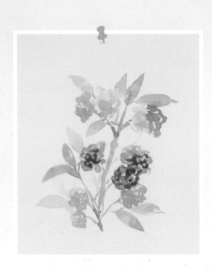

●● 調色方法 COLOR

A1 │ Z23 鋼青 ❷ + Z09 玫瑰紅 ❶ + 水 ❹

A2 │ Z17 草綠 ❺ + Z15 咖啡 ❶ + 水 ❶

A3 │ Z20 深綠 ❺ + Z15 咖啡 ❶ + 水 ❸

A4 │ Z20 深綠 ❷ + Z15 咖啡 ❶ + 水 ❽

A5 │ Z23 鋼青 ❺ + Z09 玫瑰紅 ❶ + 水 ❶

🌸 步驟説明 STEP BY STEP

01

取 A1，以筆尖暈染果實，
並留反光白點，增加立體
感。

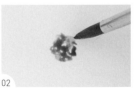

02

以筆尖持續暈染果實，使
果實組成球狀。

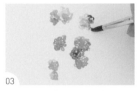

03 以筆尖持續暈染其他球狀果實。

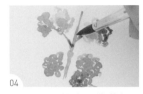

04 取 A2，以筆尖暈染莖部。

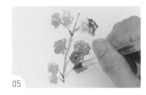

05 以筆尖持續暈染莖部，並留反光白點。

06 如圖，莖部繪製完成。

07 取 A3，以筆尖暈染左方葉片與莖部，並留反光白線。

08 以筆尖持續暈染其他葉片與莖部。

09 取 A4，以筆尖在左下方暈染葉片。（註：以淡色系繪製可表現遠近感。）

10 如圖，葉片繪製完成。

11 取 A5，以筆尖將果實暈染上色，以繪製暗部。

12 以筆尖持續繪製果實的暗部。

13 如圖，天珠繪製完成。

天珠繪製
停格動畫 QRcode

無線稿
純暈染篇
【 11 】
Non-draft &
pure blooming
◆

百
里
香

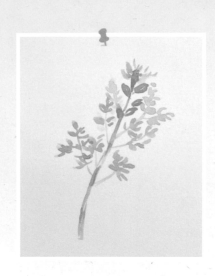

調色方法 COLOR

A1 │ Z20 深綠 **6** + Z15 咖啡 **1** + 水 **1**

A2 │ Z15 咖啡 **2** + Z17 草綠 **7** + 水 **1**

A3 │ Z17 草綠 **2** + Z15 咖啡 **1** + 水 **7**

A4 │ Z17 草綠 **1** + Z15 咖啡 **1** + 水 **7**

步驟説明 STEP BY STEP

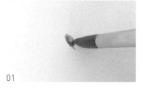

01

取 A1，以筆尖暈染葉片，並留反光白點，增加立體感。

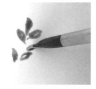

02

以筆尖持續暈染葉片。

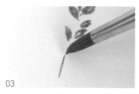

03
取 A2，以筆尖勾畫弧線，
以繪製莖部。

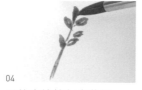

04
以筆尖持續勾畫莖部。

05
取 A3，以筆尖勾畫兩側莖
部。

06
以筆尖暈染左上方葉片，
並留反光白點。

07
以筆尖暈染右下方葉片，
並留反光白點。

08
以筆尖持續暈染左方的葉
片。

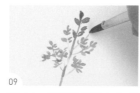

09
取 A4，以筆尖暈染右上方
莖部。（註：以淡色系繪製
可表現遠近感。）

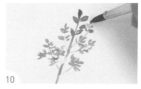

10
以筆尖暈染右上方葉片。

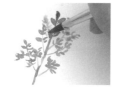

11
以筆尖持續暈染後方的葉
片。

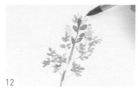

12
以筆尖暈染上方葉片。

13
如圖，百里香繪製完成。

百里香繪製
停格動畫 QRcode

215

無線稿
純暈染篇
【 12 】

Non-draft &
pure blooming

香菜

調色方法 COLOR

A1 | Z20 深綠 **5** + 水 **3**

A2 | Z20 深綠 **1** + 水 **9**

步驟説明 STEP BY STEP

01

取 A1，以筆尖暈染葉片，並留反光白點，增加立體感。

02

重複步驟 1，以筆尖暈染右方葉片。

03
重複步驟 1，以筆尖暈染上方葉片。

04
以筆尖勾畫弧線，以繪製莖部。

05
以筆尖暈染右下方葉片。

06
以筆尖勾畫上方莖部。

07
以筆尖暈染上方葉片。

08
以筆尖持續暈染葉片。

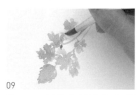

09
取 A2，以筆尖暈染上方葉片。（註：以淡色系繪製可表現遠近感。）

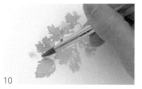

10
以筆尖暈染左後方的葉片。

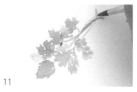

11
以筆尖勾畫後方的莖部。

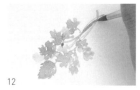

12
以筆尖持續勾畫後方的莖部。

13
如圖，香菜繪製完成。

香菜繪製
停格動畫 QRcode

無線稿
純疊染篇
【13】

Non-draft &
pure blooming

撬葉香芹

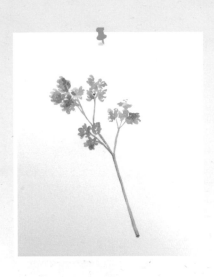

調色方法 COLOR

A1 ｜ Z17 草綠 **8** + Z15 咖啡 **1** + 水 **1**

A2 ｜ Z17 草綠 **3** + 水 **4**

A3 ｜ Z17 草綠 **8** + Z15 咖啡 **1**

步驟說明 STEP BY STEP

01

取 A1，以筆尖暈染葉片，
並留反光白點。

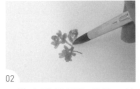

02

以筆尖持續暈染葉片，並
留反光白點與白線。

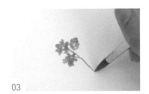

03

以筆尖勾畫線條，以繪製
莖部。

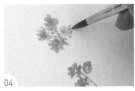

04

重複步驟 1-2，以筆尖在上
方持續暈染葉片。

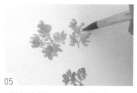

05 重複步驟 1-2，以筆尖在右上方持續暈染葉片。

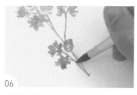

06 重複步驟 3，以筆尖勾畫莖部。

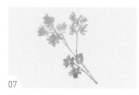

07 如圖，葉片與莖部繪製完成。

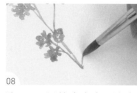

08 取 A2，以筆尖在右下方勾畫線條，以繪製莖部。

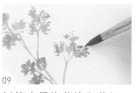

09 以筆尖暈染葉片與莖部。（註：以淡色系繪製可表現遠近感。）

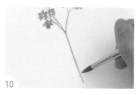

10 以筆尖持續勾畫下方的莖部。

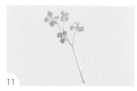

11 如圖，右、下方葉片與莖部繪製完成。

12 取 A3，以筆尖暈染左上方葉片，以繪製暗部。

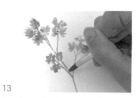

13 以筆尖持續暈染其他葉片與莖部。

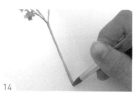

14 以筆尖持續勾畫下方的莖部，以加強層次感。

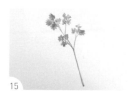

15 如圖，即完成捲葉香芹繪製。

捲葉香芹繪製
停格動畫 QRcode

無線稿
純暈染篇
【14】

Non-draft &
pure blooming

*

蕳香

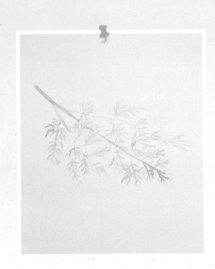

●● 調色方法 COLOR

A1｜Z20 綠 ❶ + 水 ❽

A2｜Z20 綠 ❶ + Z17 草綠 ❶ + 水 ❺

A3｜Z20 綠 ❶ + Z17 草綠 ❶ + 水 ❾

❀ 步驟說明 STEP BY STEP

01

取 A1，以筆尖勾畫線條，
以繪製莖部。

02

以筆尖暈染莖部與葉片。

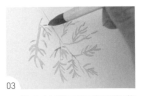

03

以筆尖持續暈染莖部與葉
片。

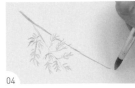

04

取 A2，以筆尖勾畫莖部與
下方葉片。

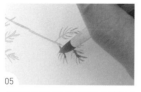

05 以筆尖持續暈染下方莖部與葉片。

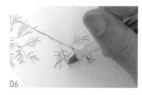

06 以筆尖持續暈染右下方莖部與葉片。

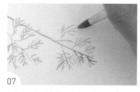

07 以筆尖持續暈染右上方莖部與葉片。

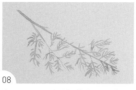

08 如圖，下方染莖部與葉片繪製完成。

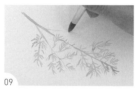

09 以筆尖勾畫上方莖部。

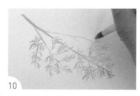

10 以筆尖暈染上方莖部與葉片。

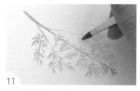

11 以筆尖暈染上方莖部與葉片。

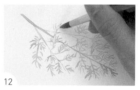

12 以筆尖持續暈染上方莖部與葉片。

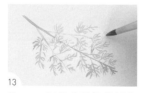

13 取 A3，以筆尖暈染莖部與葉片。（註：以淡色系繪製可表現遠近感。）

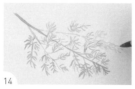

14 以筆尖持續暈染後方的莖部與葉片。

15 如圖，茴香繪製完成。

茴香繪製
停格動畫 QRcode

無線稿
純暈染篇
【15】

Non-draft &
pure blooming

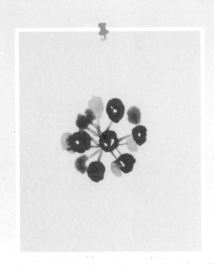

山歸來

調色方法 COLOR

A1 ｜ Z09 玫瑰紅 **5** + Z12 黃褐 **1** + 水 **7**

A2 ｜ Z15 咖啡 **6** + Z10 暗紅 **1** + 水 **4**

A3 ｜ Z17 草綠 **5** + Z15 咖啡 **1** + 水 **5**

A4 ｜ Z09 玫瑰紅 **6** + Z12 黃褐 **1** + 水 **4**

步驟說明 STEP BY STEP

01

取 A4，以筆尖暈染果實，
並留反光白點。

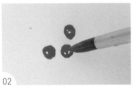

02

以筆尖持續暈染左方的果
實。

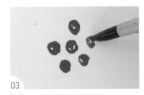

03

以筆尖持續暈染右方的果
實。

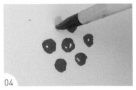

04

取 A2，以筆尖暈染果實。

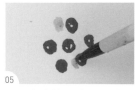

05 以筆尖持續暈染下方遠景果實。（註：以淡色系繪製可表現遠近感。）

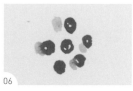

06 如圖，遠景果實繪製完成。

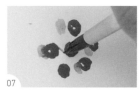

07 取 A3，以筆尖在果實間勾畫短線，以繪製莖部。

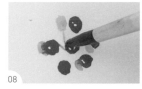

08 以筆尖勾畫左上方莖部。

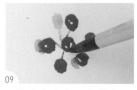

09 以筆尖勾畫左下方莖部。

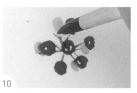

10 以筆尖持續勾畫其他的莖部。

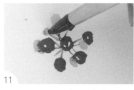

11 取 A1，以筆尖暈染中景果實。

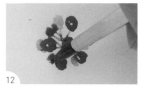

12 以筆尖暈染左下方中景果實。

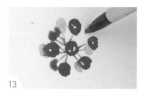

13 以筆尖暈染右上方中景果實。

14 如圖，山歸來繪製完成。

山歸來繪製
停格動畫 QRcode

無線稿
純暈染篇
【16】

Non-draft &
pure blooming

兔尾草

調色方法 COLOR

A1 | Z09 玫瑰紅 **2** + Z22 藍 **1** + 水 **6**

A2 | Z12 黃褐 **1** + Z11 土黃 **1** + 水 **6**

步驟說明 STEP BY STEP

01　取 A1，以筆尖暈染花穗。

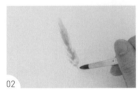

02　以筆尖持續往下暈染花穗。

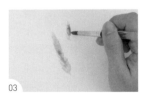

03　以筆尖暈染右方花穗。

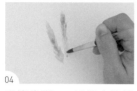

04 重複步驟2，以筆尖持續往下暈染花穗。

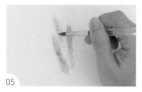

05 以筆尖暈染上方花穗。

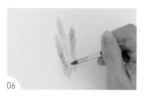

06 重複步驟2，以筆尖持續往下暈染花穗。

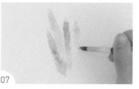

07 以筆尖暈染右方花穗。

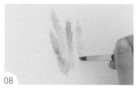

08 重複步驟2，以筆尖持續往下暈染花穗。

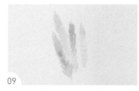

09 如圖，花穗繪製完成。

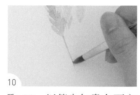

10 取A2，以筆尖勾畫左下方莖部。

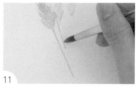

11 以筆尖勾畫右下方莖部。

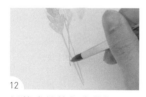

12 以筆尖持續勾畫莖部。

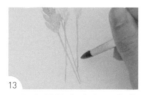

13 以筆尖持續勾畫右方的莖部。

14 如圖，兔尾草繪製完成。

兔尾草繪製
停格動畫 QRcode

無線稿
純暈染篇
【17】
Non-draft &
pure blooming

諾貝松

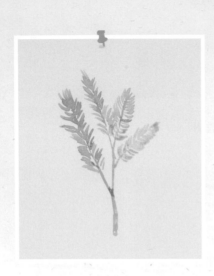

🎨 調色方法 COLOR

A1 ｜ Z20 綠 **4** + Z13 椰褐 **1** + 水 **4**

A2 ｜ Z13 椰褐 **2** + Z17 草綠 **1** + 水 **5**

A3 ｜ Z17 草綠 **2** + Z15 咖啡 **1** + 水 **8**

🍀 步驟說明 STEP BY STEP

01

取 A1，以筆尖暈染葉片。

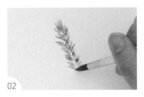

02

以筆尖持續暈染葉片，使
葉片排列成一串。

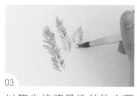

03
以筆尖持續暈染其他串葉片。

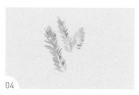

04
如圖，葉片繪製完成。

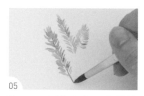

05
取 A2，以筆尖在一串葉片中間勾畫直線，以繪製莖部。

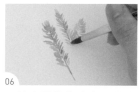

06
以筆尖持續勾畫右方的莖部。

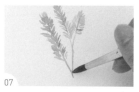

07
以筆尖持續勾畫莖部，使左右莖部相交於一點。

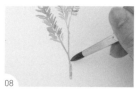

08
以筆尖往下暈染莖部，並留反光白點與白線，增加立體感。

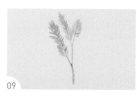

09
如圖，莖部繪製完成。

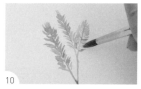

10
取 A3，以筆尖暈染右上方葉片。

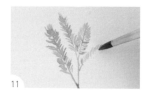

11
以筆尖暈染右方的葉片。（註：以淡色系繪製可表現遠近感。）

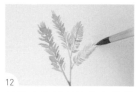

12
以筆尖持續暈染右方的葉片。

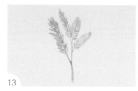

13
如圖，諾貝松繪製完成。

諾貝松繪製
停格動畫 QRcode

無線稿
純暈染篇
【18】
Non-draft &
pure blooming
·

金合歡

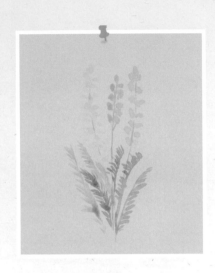

調色方法 COLOR

A1 | Z02 黃 ❻ + Z11 土黃 ❶ + 水 ❶

A2 | Z17 草綠 ❶ + Z14 褐 ❷ + 水 ❼

A3 | Z10 暗紅 ❸ + Z11 土黃 ❷ + 水 ❶

A4 | Z17 草綠 ❷ + Z15 咖啡 ❶ + 水 ❼

步驟説明 STEP BY STEP

01

取 A1，以筆尖暈染小點，
以繪製花朵。

02

以筆尖持續暈染花朵，並
使花朵排列成串。

03 如圖，花朵繪製完成。

04 取 A2，以筆尖在成串的花朵間勾畫莖部。

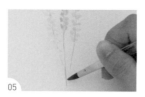

05 以筆尖持續勾畫莖部。

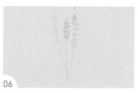

06 如圖，莖部繪製完成。

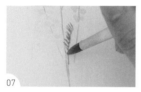

07 取 A3，以筆尖暈染葉片與莖部。

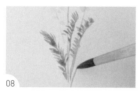

08 以筆尖持續暈染葉片與莖部。

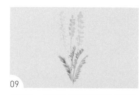

09 如圖，葉片與莖部繪製完成。

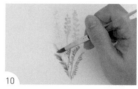

10 取 A4，以筆尖暈染葉片與莖部。（註：以淡色系繪製可表現遠近感。）

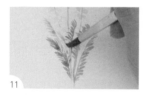

11 以筆尖持續暈染後方葉片與莖部。

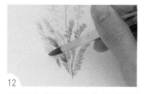

12 以筆尖持續暈染左後方葉片與莖部。

13 如圖，金合歡繪製完成。

金合歡繪製
停格動畫 QRcode

無線稿
純暈染篇
【19】

Non-draft &
pure blooming
+

乾燥花

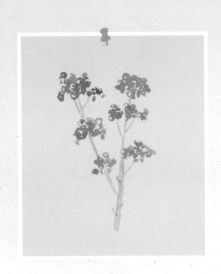

🔴 調色方法 COLOR

A1 │ Z14 褐 ❾

A2 │ Z14 褐 ❸ + Z24 湛藍 ❶ + 水 ❺

A3 │ Z17 草綠 ❼ + Z13 椰褐 ❶ + 水 ❷

🔴 步驟說明 STEP BY STEP

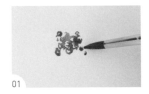

01

取 A1，以筆尖暈染花瓣，並留反光白點，增加立體感。

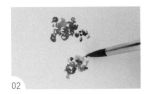

02

以筆尖持續暈染下方的花瓣，並留白點，表現出乾燥花的質感。

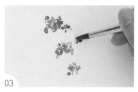

03 以筆尖持續暈染右方的花瓣。

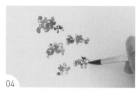

04 以筆尖持續暈染右下方花瓣。

05 取 A2，以筆尖暈染花瓣。（註：以淡色系繪製可表現遠近感。）

06 以筆尖持續暈染後方的花瓣。

07 取 A3，以筆尖勾畫左上方莖部。

08 以筆尖持續勾畫左方的莖部。

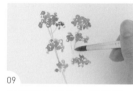

09 以筆尖勾畫右上方莖部。

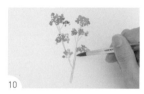

10 以筆尖持續勾畫莖部，並留反光白線。

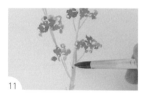

11 以筆尖在下方莖部勾畫短弧線。

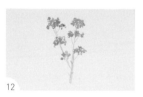

12 如圖，乾燥花繪製完成。

乾燥花繪製
停格動畫 QRcode

無線稿
純暈染篇
【20】
Non-draft &
pure blooming
◆

扛板歸

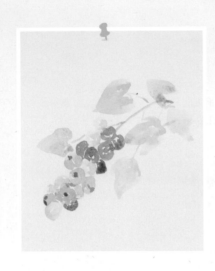

調色方法 COLOR

A1 ｜ Z10 暗紅 **1** + 水 **7**

A2 ｜ Z23 鋼青 **2** + Z09 玫瑰紅 **1** + 水 **5**

A3 ｜ Z23 鋼青 **4** + Z21 天藍 **1** + Z09 玫瑰紅 **1** + 水 **6**

A4 ｜ Z14 褐 **1** + Z16 黃綠 **2** + 水 **1**

A5 ｜ Z10 暗紅 **7** + Z23 鋼青 **1** + 水 **1**

A6 ｜ Z23 鋼青 **3** + Z09 玫瑰紅 **1** + 水 **3**

A7 ｜ Z17 草綠 **2** + Z15 咖啡 **1** + 水 **5**

A8 ｜ Z17 草綠 **4** + Z13 椰褐 **1** + 水 **5**

步驟說明 STEP BY STEP

01

取 A1，以筆尖暈染果實，並留反光白點，增加立體感。

02

取 A2，以筆尖暈染果實，並留反光白點。

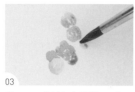

03
取 A3，以筆尖暈染果實，並留反光白點。

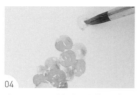

04
取 A4，以筆腹暈染果實，並留反光白點。

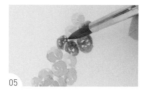

05
取 A5，以筆尖暈染果實，並留反光白點。

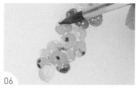

06
以筆尖暈染小點，以繪製蒂頭。

07
如圖，蒂頭繪製完成。

08
取 A6，以筆尖暈染果實，並留反光白點。

09
如圖，果實繪製完成。

10
取 A7，以筆尖勾畫弧線，以繪製莖部。

11
取 A8，以筆尖暈染葉片與葉柄，並留反光白點。

12
以筆腹持續暈染其他葉片與葉柄。（註：以淡色系繪製可表現遠近感。）

13
如圖，扛板歸繪製完成。

扛板歸繪製
停格動畫 QRcode

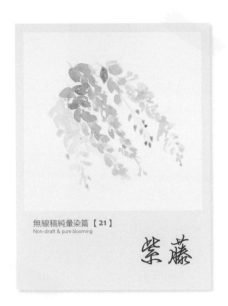

無線稿純暈染篇【21】
Non-draft & pure blooming

紫藤

調色方法 COLOR

A1 | Z23 鋼青 ❹ + Z09 玫瑰紅 ❷ + 水 ❷

A2 | Z17 草綠 ❹ + Z13 椰褐 ❶ + 水 ❺

A3 | Z23 鋼青 ❹ + Z09 玫瑰紅 ❷ + 水 ❽

A4 | Z17 草綠 ❷ + Z15 咖啡 ❶ + 水 ❼

A5 | Z01 淺黃 ❹ + Z14 褐 ❶ + 水 ❸

步驟說明 STEP BY STEP

01
取 A1，以筆尖暈染花瓣。

02
以筆尖持續暈染花瓣，使花瓣排列為一串。

03
重複步驟 1-2，以筆尖持續暈染花瓣，並留反光白點，增加立體感。

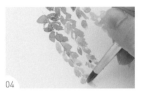

04
取 A2，以筆尖勾畫弧線，以繪製莖部。

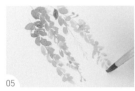

05
以筆尖持續勾畫莖部與花苞。

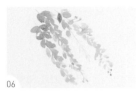

06
如圖，莖部與花苞繪製完成。

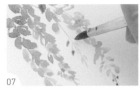

07
取 A3，以筆尖在莖部末端暈染小點，以繪製成熟的花苞。

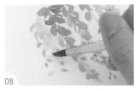

08
以筆尖暈染左後方花瓣。（註：以淡色系繪製可表現遠近感。）

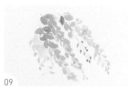

09
如圖，成熟的花苞與後方花瓣繪製完成。

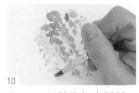

10
取 A4，以筆尖勾畫弧線，以繪製後方莖部。

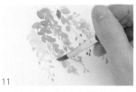

11
以筆尖在莖部末端暈染小點，以繪製花苞。

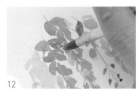

12
取 A5，以筆尖在花瓣上暈染花蕊。

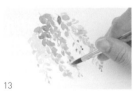

13
以筆尖持續暈染花蕊。

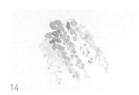

14
如圖，紫藤繪製完成。

紫藤繪製
停格動畫 QRcode

無線稿純暈染篇【22】
Non-draft & pure blooming

神秘果

調色方法 COLOR

A1 │ Z08 紅 **5** + Z12 黃褐 **1**

A2 │ Z08 紅 **5** + Z12 黃褐 **2**

A3 │ Z10 暗紅 **4** + Z15 咖啡 **1**

A4 │ Z14 褐 **4** + 水 **1**

A5 │ Z15 咖啡 **1** + Z17 草綠 **5** + 水 **4**

A6 │ Z15 咖啡 **6** + Z20 深綠 **1** + 水 **2**

A7 │ Z09 玫瑰紅 **1** + Z14 褐 **1** + 水 **7**

步驟說明 STEP BY STEP

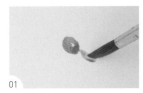

01
取 A1，以筆腹暈染果實，並留反光白點，增加立體感。

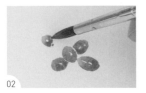

02
以筆尖持續暈染果實。

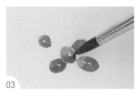

03
取 A2，以筆尖暈染中間果實，以繪製暗部。

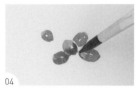

04
取 A3，以筆尖繪製其他果實的暗部，以增加層次感。

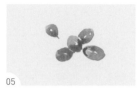

05
如圖，果實的暗部繪製完成。

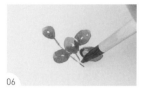

06
取 A4，以筆尖勾畫弧線，以繪製莖部。

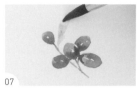

07
取 A5，以筆腹暈染右上方葉片。（註：以淡色系繪製可表現遠近感。）

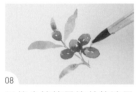

08
以筆尖持續暈染其他遠景的葉片。

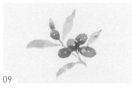

09
如圖，遠景的葉片繪製完成。

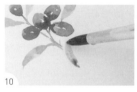

10
取 A6，以筆腹暈染右下方葉片，以繪製近景。

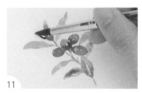

11
以筆腹持續暈染其他近景的葉片，並留反光白線。

12
如圖，近景的葉片繪製完成。

13
取 A7，以筆尖暈染後方果實。（註：以淡色系繪製可表現遠近感。）

14
如圖，神秘果繪製完成。

神秘果繪製
停格動畫 QRcode

237

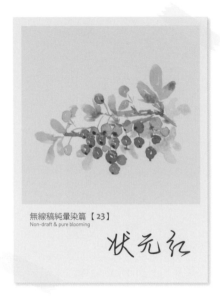

無線稿純暈染篇【23】
Non-draft & pure blooming

狀元紅

🍒 調色方法 COLOR

A1 │ Z08 紅 ④ + Z13 椰褐 ❶ + 水 ❶

A2 │ Z08 紅 ④ + Z09 玫瑰紅 ❶ + 水 ❷

A3 │ Z08 紅 ④ + Z09 玫瑰紅 ❶ + 水 ❺

A4 │ Z08 紅 ④ + Z14 褐 ❶ + 水 ❺

A5 │ Z17 草綠 ❷ + Z15 咖啡 ❶ + 水 ④

A6 │ Z17 草綠 ❷ + Z15 咖啡 ❶ + 水 ❼

A7 │ Z13 椰褐 ④ + Z24 湛藍 ❶ + 水 ❸

🌸 步驟說明 STEP BY STEP

01
取 A1，以筆尖暈染果實，並留反光白點，增加立體感。

02
如圖，近景的果實繪製完成。

03
取 A2，以筆尖暈染果實，並留反光白點。

04 以筆尖持續暈染上方的果實。（註：以淡色系繪製可表現遠近感。）

05 如圖，遠景的果實繪製完成。

06 取 A3，以筆尖勾畫弧線，以繪製莖部。

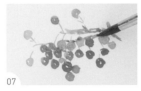

07 以筆腹持續暈染莖部，並留反光白線。

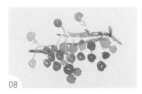

08 如圖，莖部繪製完成。

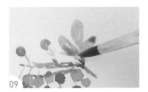

09 取 A4，以筆尖暈染右上方葉片，並留反光白線。

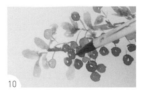

10 以筆尖持續暈染出其他葉片。

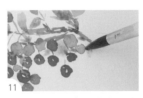

11 取 A5，以筆尖暈染右下方葉片。（註：以淡色系繪製可表現遠近感。）

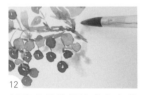

12 以筆尖持續暈染出右方葉片，以繪製遠景。

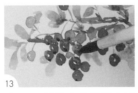

13 取 A6，以筆尖在果實上暈染小點，以繪製蒂頭。

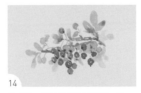

14 如圖，狀元紅繪製完成。

狀元紅繪製
停格動畫 QRcode

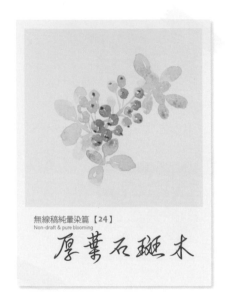

無線稿純暈染篇【24】
Non-draft & pure blooming

厚葉石斑木

調色方法 COLOR

A1 │ Z23 鋼青 **5** + Z09 玫瑰紅 **2** + 水 **1**

A2 │ Z23 鋼青 **2** + Z09 玫瑰紅 **1** + 水 **9**

A3 │ Z17 草綠 **6** + Z15 咖啡 **1** + 水 **5**

A4 │ Z17 草綠 **7** + Z15 咖啡 **1** + 水 **4**

A5 │ Z17 草綠 **1** + Z15 咖啡 **1** + 水 **9**

A6 │ Z17 草綠 **4** + Z15 咖啡 **1** + 水 **4**

A7 │ Z13 椰褐 **2** + Z15 咖啡 **1** + 水 **6**

步驟說明 STEP BY STEP

01
取 A1，以筆尖暈染果實，
並留反光白點，增加立體
感。

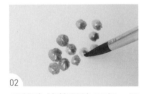

02
以筆尖持續暈染果實，以
繪製近景。

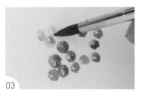

03
取 A2，以筆尖暈染果實。
（註：以淡色系繪製可表
現遠近感。）

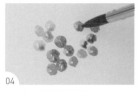

04
以筆尖持續暈染果實,以繪製遠景。

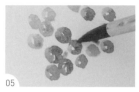

05
取 A3,以筆尖勾畫弧線,以繪製莖部。

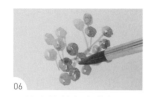

06
以筆尖持續勾畫莖部。

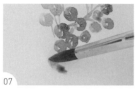

07
取 A4,以筆尖暈染左下方葉片。

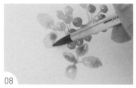

08
以筆尖持續暈染左方的葉片,並留反光白點與白線。

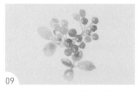

09
如圖,左方的葉片繪製完成。

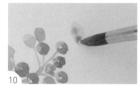

10
取 A5,以筆尖暈染右上方葉片。(註:以淡色系繪製可表現遠近感。)

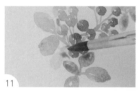

11
以筆尖持續暈染後方的葉片。

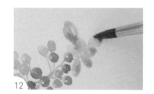

12
取 A6,以筆尖暈染右上方葉片。

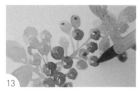

13
取 A7,以筆尖在果實上暈染小點,以繪製蒂頭。

14
如圖,厚葉石斑木繪製完成。

厚葉石斑木繪製
停格動畫 QRcode

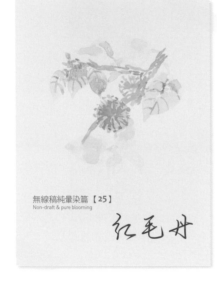

無線稿純暈染篇【25】
Non-draft & pure blooming

紅毛丹

調色方法 COLOR

A1 │ Z08 紅 ❷ + 水 ❺

A2 │ Z15 咖啡 ❷ + Z13 椰褐 ❶ + 水 ❽

A3 │ Z13 椰褐 ❷ + Z10 暗紅 ❶ + 水 ❺

A4 │ Z08 紅 ❼ + Z07 橘 ❶ + 水 ❶

A5 │ Z17 草綠 ❻ + Z15 咖啡 ❶ + 水 ❶

A6 │ Z17 草綠 ❺ + Z15 咖啡 ❶ + 水 ❼

A7 │ Z20 深綠 ❺ + Z15 咖啡 ❶ + 水 ❸

步驟說明 STEP BY STEP

01
取 A1，以筆尖暈染果實。

02
如圖，果實繪製完成。

03
取 A2，以筆尖勾畫莖部。

04 以筆尖持續勾畫莖部，並留反光白點與白線，增加立體感。

05 取 A3，以筆尖在果實上勾畫短線，以繪製絨毛。

06 如圖，絨毛繪製完成。

07 取 A4，以筆尖在果實上勾畫絨毛，以增加層次感。

08 以筆尖持續暈染其他果實的絨毛。

09 取 A5，以筆尖在右方暈染葉片，並留反光白線。

10 以筆腹持續暈染其他的葉片，以繪製近景。

11 如圖，近景的葉片繪製完成。

12 取 A6，以筆尖暈染遠景的葉片。（註：以淡色系繪製可表現遠近感。）

13 取 A7，以筆尖在葉片上勾畫短弧線，以繪製葉脈。

14 如圖，紅毛丹繪製完成。

紅毛丹繪製
停格動畫 QRcode

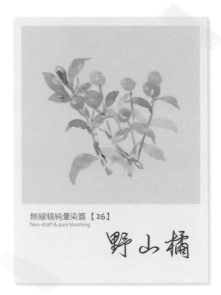

無線稿純暈染篇【26】
Non-draft & pure blooming

野山橘

調色方法 COLOR

A1 │ Z03 鮮黃 **6** + Z05 陽橙 **1**

A2 │ Z03 鮮黃 **2** + Z04 銘黃 **3** + 水 **1**

A3 │ Z20 深綠 **6** + Z15 咖啡 **1** + 水 **1**

A4 │ Z17 草綠 **2** + Z15 咖啡 **1** + 水 **5**

A5 │ Z20 深綠 **7** + Z15 咖啡 **1** + 水 **1**

A6 │ Z17 草綠 **2** + Z15 咖啡 **1** + 水 **6**

步驟説明 STEP BY STEP

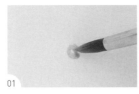

01
取 A1，以筆尖暈染果實，
並留反光白點，增加立體
感。

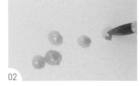

02
以筆尖持續暈染果實。

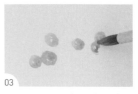

03
取 A2，以筆尖暈染果實，
並留反光白點。

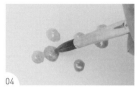

04 以筆尖暈染果實，以繪製暗部。

05 如圖，果實繪製完成。

06 取 A3，以筆尖在右方暈染葉片。

07 以筆尖持續暈染葉片，並留反光白點。

08 取 A4，以筆尖在左方暈染莖部。

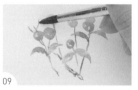

09 以筆尖持續暈染莖部，並留反光白點與白線。

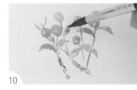

10 取 A5，以筆尖暈染葉片，並留反光白點。

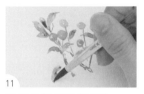

11 以筆尖持續暈染葉片。

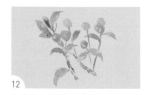

12 如圖，葉片繪製完成。

13 取 A6，以筆腹暈染葉片。
（註：以淡色系繪製可表現遠近感。）

14 如圖，野山橘繪製完成。

野山橘繪製
停格動畫 QRcode

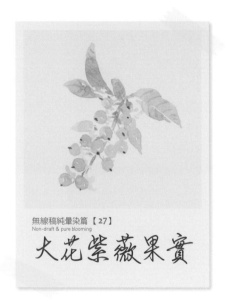

無線稿純暈染篇【27】
Non-draft & pure blooming

大花紫薇果實

🍒 調色方法 COLOR

A1 │ Z11 土黃 ④ + Z14 褐 ① + 水 ②

A2 │ Z14 褐 ① + Z17 草綠 ② + 水 ③

A3 │ Z14 褐 ① + Z17 草綠 ③ + 水 ②

A4 │ Z11 土黃 ⑤ + Z17 草綠 ① + 水 ④

A5 │ Z11 土黃 ④ + Z17 草綠 ① + 水 ⑤

A6 │ Z15 咖啡 ④ + Z20 深綠 ① + 水 ⑤

A7 │ Z15 咖啡 ② + Z20 深綠 ④ + 水 ①

🌸 步驟說明 STEP BY STEP

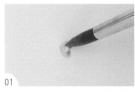

01

取 A1，以筆尖暈染果實，並留反光白點，增加立體感。

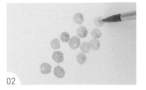

02

以筆尖持續暈染出其他果實。

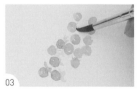

03

取 A2，以筆腹暈染遠景的果實。（註：以淡色系繪製可表現遠近感。）

246

04
如圖，果實繪製完成。

05
取 A3，以筆尖暈染莖部，並留反光白線。

06
如圖，莖部繪製完成。

07
取 A4，以筆尖暈染右方葉片，並留反光白線。

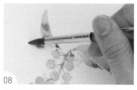

08
以筆尖持續暈染左方的葉片，以繪製近景。

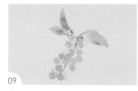

09
如圖，近景的葉片繪製完成。

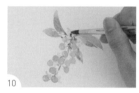

10
取 A5，以筆尖暈染遠景的葉片。（註：以淡色系繪製可表現遠近感。）

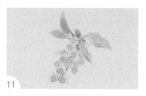

11
如圖，遠景的葉片繪製完成。

12
取 A6，以筆尖在果實上暈染小點，以繪製蒂頭。

13
取 A7，以筆尖在葉片上勾畫弧線，以繪製葉脈。

14
如圖，大花紫薇果實繪製完成。

大花紫薇果實繪製
停格動畫 QRcode

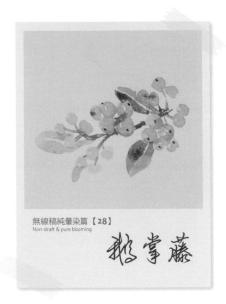

無線稿純染篇【28】
Non-draft & pure blooming

鵝掌藤

調色方法 COLOR

A1 ｜ Z03 鮮黃 **6** + Z05 陽橙 **1**

A2 ｜ Z11 土黃 **8** + Z14 褐 **1**

A3 ｜ Z14 褐 **7**

A4 ｜ Z14 褐 **3** + Z15 咖啡 **1** + 水 **9**

A5 ｜ Z14 褐 **1** + Z11 土黃 **3** + 水 **6**

A6 ｜ Z17 草綠 **6** + Z15 咖啡 **1** + 水 **1**

A7 ｜ Z17 草綠 **4** + Z15 咖啡 **1** + 水 **9**

A8 ｜ Z14 褐 **4** + 水 **1**

步驟説明 STEP BY STEP

01

取 A1，以筆尖暈染果實，並留反光白點，增加立體感。

02

以筆尖持續暈染果實。

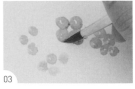

03

取 A2，以筆尖勾畫果實邊緣，以繪製暗部。

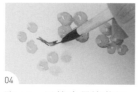

04

取 A3，以筆尖暈染莖部，並留反光白線。

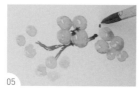

05

以筆尖持續暈染莖部。

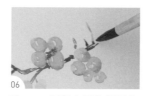

06

取 A4，以筆尖暈染與果實連接的莖部。

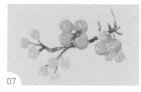

07

如圖，莖部繪製完成。

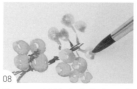

08

取 A5，以筆尖在右方暈染果實。（註：以淡色系繪製可表現遠近感。）

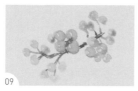

09

如圖，遠景的果實繪製完成。

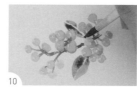

10

取 A6，以筆尖暈染近景的葉片，並留白線，表現出葉脈。

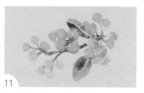

11

如圖，近景的葉片繪製完成。

12

取 A7，以筆尖依序暈染遠景的葉片。（註：以淡色系繪製可表現遠近感。）

13

取 A8，以筆尖在果實上暈染小點，以繪製蒂頭。

14

如圖，鵝掌藤繪製完成。

鵝掌藤繪製
停格動畫 QRcode

無線稿純暈染篇【29】
Non-draft & pure blooming

流蘇果實

調色方法 COLOR

A1 │ Z15 咖啡 ❻ + Z22 藍 ❺

A2 │ Z14 褐 ❶ + Z16 黃綠 ❹ + 水 ❶

A3 │ Z17 草綠 ❼ + Z15 咖啡 ❶ + 水 ❷

A4 │ Z17 草綠 ❻ + Z15 咖啡 ❶ + 水 ❶

A5 │ Z15 咖啡 ❷ + Z20 深綠 ❶ + 水 ❷

A6 │ Z17 草綠 ❺ + Z15 咖啡 ❶ + 水 ❹

A7 │ Z17 草綠 ❺ + Z15 咖啡 ❶ + 水 ❽

步驟說明 STEP BY STEP

01

取 A1，以筆尖暈染成熟的果實。

02

以筆尖持續暈染果實，並留反光白點與白線，增加立體感。

03

取 A2，以筆尖暈染未成熟的果實，並留反光白點。

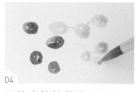

04
以筆尖持續暈染果實與果柄。

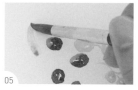

05
取 A3，以筆腹暈染左方葉片。

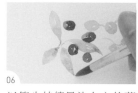

06
以筆尖持續暈染左方的葉片，並留反光白線。

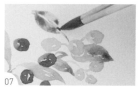

07
取 A4，以筆尖暈染右方葉片，並留反光白線。

08
如圖，葉片繪製完成。

09
取 A5，以筆尖暈染莖部，並留反光白線。

10
取 A6，以筆尖暈染右方葉片，以繪製暗部。

11
如圖，葉片的暗部繪製完成。

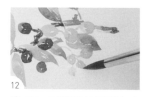

12
取 A7，以筆尖暈染下方未成熟果實。（註：以淡色系繪製可表現遠近感。）

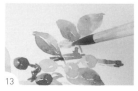

13
以筆尖暈染上方遠景的葉片。

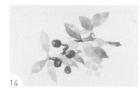

14
如圖，流蘇果實繪製完成。

流蘇果實繪製
停格動畫 QRcode

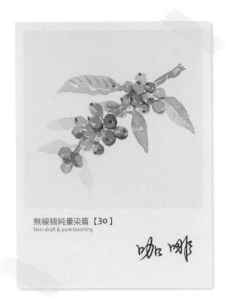

無線稿純純量染篇【30】
Non-draft & pure blooming

咖啡

調色方法 COLOR

A1 | Z12 黃褐 **6** + Z14 褐 **2** + 水 **1**

A2 | Z17 草綠 **2** + Z15 咖啡 **1** + 水 **7**

A3 | Z09 玫瑰紅 **5** + Z14 褐 **2** + 水 **1**

A4 | Z13 椰褐 **8**

A5 | Z13 椰褐 **4** + Z22 藍 **1** + 水 **5**

A6 | Z15 咖啡 **1** + Z17 草綠 **7** + 水 **2**

A7 | Z17 草綠 **4** + Z13 椰褐 **1** + 水 **5**

A8 | Z15 咖啡 **1** + Z17 草綠 **6** + 水 **3**

步驟説明 STEP BY STEP

01

取 A1，以筆尖暈染果實，並留反光白點，增加立體感。

02

如圖，果實繪製完成。

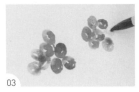

03

取 A2，以筆尖暈染未成熟果實，並留反光白點。

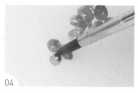

04 取 A3，以筆尖暈染果實。（註：以淡色系繪製可表現遠近感。）

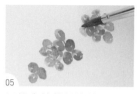

05 以筆尖持續暈染後方的果實。

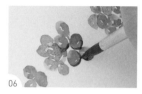

06 取 A4，以筆尖在果實邊緣勾畫弧線，以繪製暗部。

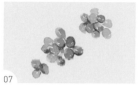

07 如圖，果實的暗部繪製完成。

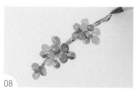

08 取 A5，以筆尖暈染莖部，並留反光白線。

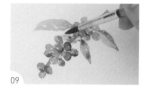

09 取 A6，以筆尖暈染葉片，並留反光白點與白線。

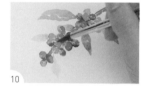

10 取 A7，以筆尖暈染其他葉片。（註：以淡色系繪製可表現遠近感。）

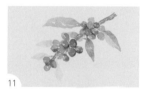

11 如圖，葉片繪製完成。

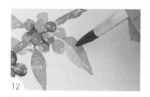

12 取 A8，以筆尖在葉片上勾畫弧線，以繪製葉脈。

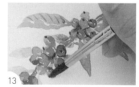

13 以筆尖在果實上暈染出小點，以繪製蒂頭。

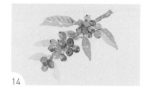

14 如圖，咖啡繪製完成。

咖啡繪製
停格動畫 QRcode

無線稿純暈染篇【31】
Non-draft & pure blooming

黑莓

調色方法 COLOR

A1 | Z20 深綠 **4** + Z20 綠 **4**

A2 | Z20 深綠 **4** + Z22 藍 **5**

A3 | Z17 草綠 **4** + Z15 咖啡 **1** + 水 **6**

A4 | Z17 草綠 **5** + Z15 咖啡 **1** + 水 **6**

A5 | Z17 草綠 **6** + Z15 咖啡 **1** + 水 **2**

A6 | Z17 草綠 **2** + Z15 咖啡 **1** + 水 **5**

A7 | Z17 草綠 **2** + Z15 咖啡 **1** + 水 **7**

A8 | Z17 草綠 **2** + Z15 咖啡 **1** + 水 **7**

步驟説明 STEP BY STEP

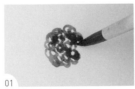

01

取 A1，以筆尖暈染果實，並留反光白點，增加立體感。

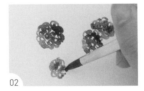

02

取 A2，以筆尖暈染果實。（註：以淡色系繪製可表現遠近感。）

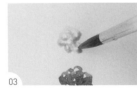

03

取 A3，以筆尖暈染未成熟的果實，並留反光白點。

04 如圖，果實繪製完成。

05 取 A4，以筆尖暈染莖部，並留反光白線。

06 以筆尖持續暈染蒂頭的葉片。

07 如圖，莖部與蒂頭葉片繪製完成。

08 取 A5，以筆尖暈染葉片，並留反光白點。

09 如圖，近景的葉片繪製完成。

10 取 A6，以筆尖暈染莖部與凋謝的花。

11 以筆尖持續暈染蒂頭的葉片。

12 取 A7，以筆尖暈染遠景的葉片。（註：以淡色系繪製可表現遠近感。）

13 取 A8，以筆尖暈染左方凋謝的花，以增加層次感。

14 如圖，黑莓繪製完成。

黑莓繪製
停格動畫 QRcode

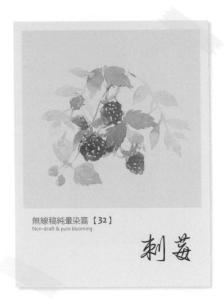

無線稿純暈染篇【32】
Non-draft & pure blooming

刺莓

調色方法 COLOR

A1 ｜ Z08 紅 **5** + Z07 橘 **2** + 水 **1**

A2 ｜ Z17 草綠 **4** + Z13 椰褐 **1** + 水 **5**

A3 ｜ Z15 咖啡 **6** + Z20 深綠 **1** + 水 **2**

A4 ｜ Z17 草綠 **1** + Z15 咖啡 **1** + 水 **8**

A5 ｜ Z15 咖啡 **2** + Z13 椰褐 **1** + 水 **6**

步驟説明 STEP BY STEP

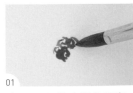

01

取 A1，以筆尖暈染果實，並留反光白點，增加立體感。

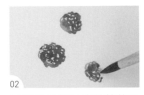

02

以筆尖持續暈染其他的果實。

03

如圖，果實繪製完成。

04 取 A2，以筆尖暈染蒂頭葉片與莖部。

05 以筆腹暈染左方葉片，並留反光白點。

06 以筆尖持續暈染葉片與未成熟果實。

07 如圖，蒂頭葉片、莖部與未成熟果實繪製完成。

08 取 A3，以筆腹暈染右方葉片，並留反光白線。

09 以筆尖持續暈染上方的葉片，以繪製近景。

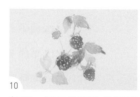

10 如圖，近景的葉片繪製完成。

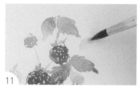

11 取 A4，以筆尖暈染遠景的葉片。（註：以淡色系繪製可表現遠近感。）

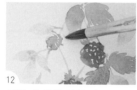

12 以筆尖持續暈染遠景的葉片與莖部。

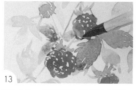

13 取 A5，以筆尖暈染枯葉，並留反光白線。

14 如圖，刺莓繪製完成。

刺莓繪製
停格動畫 QRcode

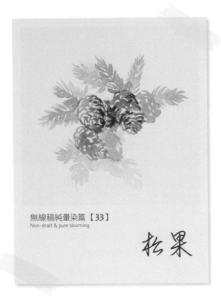

無線稿純暈染篇【33】
Non-draft & pure blooming

松果

調色方法 COLOR

A1 | Z14 褐 **5** + 水 **1**

A2 | Z13 椰褐 **4** + Z24 湛藍 **1** + 水 **3**

A3 | Z14 褐 **1** + Z03 鮮黃 **1** + 水 **7**

A4 | Z17 草綠 **4** + Z15 咖啡 **1** + 水 **4**

A5 | Z15 咖啡 **6** + Z20 深綠 **1** + 水 **2**

A6 | Z17 草綠 **1** + Z15 咖啡 **1** + 水 **7**

A7 | Z15 咖啡 **4** + Z20 深綠 **1** + 水 **3**

步驟說明 STEP BY STEP

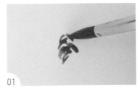

01

取 A1，以筆尖暈染鱗片，並在鱗片間留白。

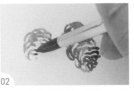

02

以筆尖持續暈染鱗片，使鱗片組成毬果。

03

如圖，鱗片與毬果繪製完成。

04 取 A2，以筆尖暈染鱗片，並在鱗片間留白，以增加層次感。

05 以筆尖在左下方持續暈染鱗片，使鱗片組成毬果。

06 取 A3，以筆尖暈染遠景的毬果。（註：以淡色系繪製可表現遠近感。）

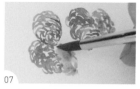

07 以筆尖持續在左下方暈染遠景的毬果。

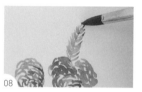

08 取 A4，以筆尖在右上方暈染莖部與葉片。

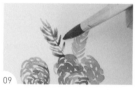

09 取 A5，以筆尖在上方暈染莖部與葉片。

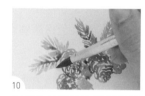

10 以筆尖持續暈染莖部與葉片。

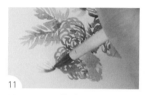

11 取 A6，以筆尖暈染莖部與葉片。（註：以淡色系繪製可表現遠近感。）

12 以筆尖在左下方持續暈染遠景的莖部與葉片。

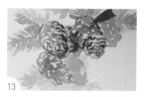

13 取 A7，以筆尖將毬果暈染上色，以繪製暗部。

14 如圖，松果繪製完成。

松果繪製
停格動畫 QRcode

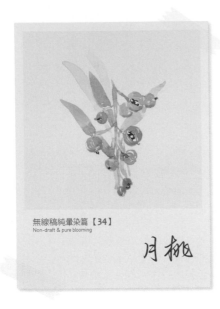

無線稿純暈染篇【34】
Non-draft & pure blooming

月桃

調色方法 COLOR

A1 │ Z06 橙 **8** + Z07 橘 **1**

A2 │ Z12 黃褐 **8**

A3 │ Z17 草綠 + Z15 咖啡 + 水

A4 │ Z17 草綠 **2** + Z15 咖啡 **1** + 水 **4**

A5 │ Z15 咖啡 **1** + Z20 深綠 **6**

A6 │ Z17 草綠 **6** + Z15 咖啡 **1** + 水 **1**

A7 │ Z12 黃褐 **3** + Z06 橙 **5**

A8 │ Z20 深綠 **1** + Z22 藍 **2** + 水 **4**

步驟說明 STEP BY STEP

01
取 A1，以筆尖暈染果實，並留反光白線，增加立體感。

02
以筆尖持續暈染其他的果實。

03
取 A2，以筆尖在果實上勾畫短弧線，以繪製暗部。

04 如圖，果實的暗部繪製完成。

05 取 A3，以筆尖暈染莖部，並留反光白線。

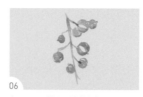

06 如圖，莖部繪製完成。

07 取 A4，以筆尖暈染右上方葉片。

08 如圖，右上方葉片繪製完成。

09 取 A5，以筆尖暈染近景的葉片。

10 取 A6，以筆尖暈染遠景的葉片。（註：以淡色系繪製可表現遠近感。）

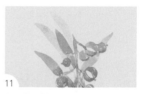

11 如圖，遠景的葉片繪製完成。

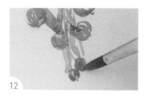

12 取 A7，以筆尖在右下方暈染果實，並留反光白點。

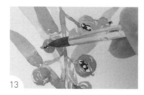

13 取 A8，以筆尖將果實暈染上色，以繪製種子。

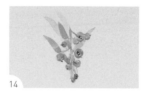

14 如圖，月桃繪製完成。

月桃繪製
停格動畫 QRcode

無線稿純暈染篇【35】
Non-draft & pure blooming

闊葉十大功勞

調色方法 Color

A1 | Z24 湛藍 ❺ + 水 ❺

A2 | Z15 咖啡 ❶ + Z13 椰褐 ❶ + 水 ❽

A3 | Z12 黃褐 ❸ + Z14 褐 ❶ + 水 ❺

A4 | Z24 湛藍 ❺ + Z14 褐 ❶ + 水 ❶

A5 | Z20 深綠 ❻ + Z15 咖啡 ❶ + 水 ❻

A6 | Z17 草綠 ❹ + Z15 咖啡 ❶ + 水 ❽

A7 | Z24 湛藍 ❶ + Z14 褐 ❶ + 水 ❺

步驟說明 Step by Step

01

取 A1，以筆尖暈染果實，
使果實成串排列。

02

如圖，果實繪製完成。

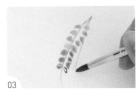

03

取 A2，以筆尖勾畫弧線，
以繪製莖部。

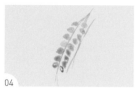

04

如圖，莖部繪製完成。

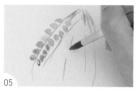

05

取 A3，以筆尖勾畫莖部，以增加層次感。

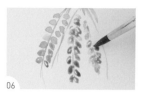

06

取 A4，以筆尖在莖部兩側暈染果實，並留反光白點，增加立體感。

07

如圖，近景的果實繪製完成。

08

以筆尖持續暈染遠景的果實。（註：以淡色系繪製可表現遠近感。）

09

如圖，遠景的果實繪製完成。

10

取 A5，以筆尖暈染莖部與葉片，並留反光白點。

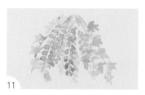

11

如圖，莖部與葉片繪製完成。

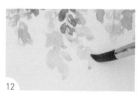

12

取 A6，以筆尖暈染莖部與葉片。（註：以淡色系繪製可表現遠近感。）

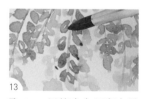

13

取 A7，以筆尖在果實上暈染小點，以繪製蒂頭。

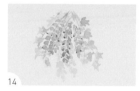

14

如圖，闊葉十大功勞繪製完成。

闊葉十大功勞繪製
停格動畫 QRcode

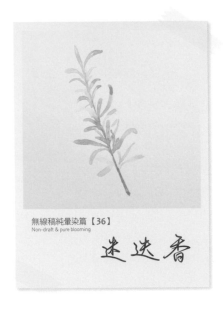

無線稿純染暈篇【36】
Non-draft & pure blooming

迷迭香

調色方法 COLOR

A1 | Z17 草綠 ❻ + 水 ❷

A2 | Z20 深綠 ❼ + Z13 椰褐 ❶ + 水 ❶

A3 | Z17 草綠 ❼ + Z15 咖啡 ❶

A4 | Z17 草綠 ❹ + Z15 咖啡 ❶ + 水 ❾

A5 | Z15 咖啡 ❶ + Z13 椰褐 ❶ + 水 ❻

步驟說明 STEP BY STEP

01
取 A1，以筆腹暈染葉片，並留反光白點，增加立體感。

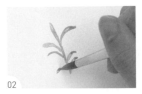

02
以筆尖持續暈染葉片與莖部，並留反光白點。

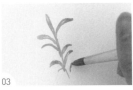

03
取 A2，以筆尖暈染右方葉片。

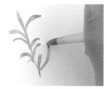

04 以筆尖持續暈染右方的葉片，並留反光白點。

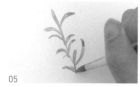

05 以筆尖持續暈染左下方葉片。

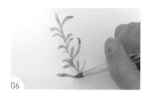

06 取 A3，以筆尖暈染下方葉片，以增加層次感。

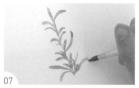

07 以筆尖持續暈染下方的葉片，並留反光白點。

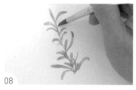

08 取 A4，以筆尖在右上方暈染葉片。

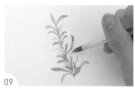

09 以筆尖持續暈染其他葉片。（註：以淡色系繪製可表現遠近感。）

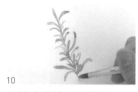

10 以筆尖暈染下方莖部。

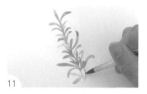

11 以筆尖持續暈染下方的葉片。

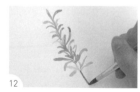

12 取 A5，以筆尖暈染莖部，並留反光白點。

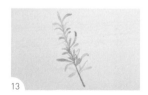

13 如圖，迷迭香繪製完成。

迷迭香繪製
停格動畫 QRcode

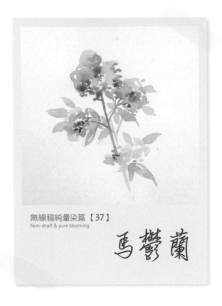

無線稿純暈染篇【37】
Non-draft & pure blooming

馬鬱蘭

調色方法 COLOR

A1 │ Z09 玫瑰紅 **2** + Z12 黃褐 **1** + 水 **6**

A2 │ Z21 天藍 **1** + Z09 玫瑰紅 **2** + 水 **5**

A3 │ Z12 黃褐 **1** + Z10 暗紅 **1** + 水 **5**

A4 │ Z17 草綠 **7** + Z15 咖啡 **1** + 水 **1**

A5 │ Z17 草綠 **3** + Z15 咖啡 **1** + 水 **9**

A6 │ Z17 草綠 **2** + Z15 咖啡 **1** + 水 **9**

A7 │ Z10 暗紅 **1** + Z23 鋼青 **2** + Z15 咖啡 **1** + 水 **5**

步驟說明 STEP BY STEP

01

取 A1，以筆尖暈染花瓣，並留反光白點與白線，增加立體感。

02

取 A2，以筆尖暈染花瓣，以繪製暗部。

03

取 A3，以筆尖勾畫線條，以繪製莖部。

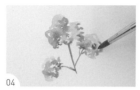

04 重複步驟 1-2，在左右兩側莖部末端暈染花瓣。

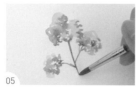

05 重複步驟 4，以筆尖持續勾畫莖部。

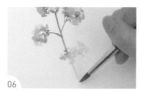

06 以筆尖暈染下方莖部與花瓣。（註：以淡色系繪製可表現遠近感。）

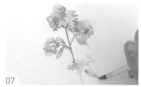

07 取 A4，以筆尖暈染近景的葉片，並留反光白點與白線。

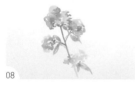

08 如圖，近景的葉片繪製完成。

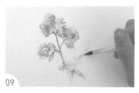

09 取 A5，以筆尖暈染後方的葉片。（註：以淡色系繪製可表現遠近感。）

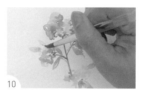

10 以筆尖持續暈染後方的葉片。

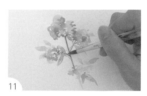

11 取 A6，以筆尖暈染後方的葉片，以增加層次感。

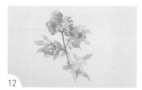

12 如圖，後方的葉片繪製完成。

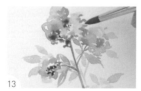

13 取 A7，以筆尖在花瓣上暈染，以繪製花苞。

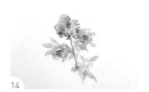

14 如圖，馬鬱蘭繪製完成。

馬鬱蘭繪製
停格動畫 QRcode

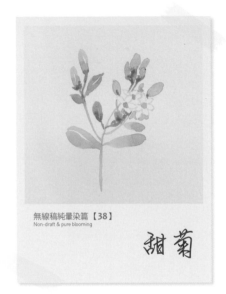

無線稿純暈染篇【38】
Non-draft & pure blooming

甜菊

調色方法 COLOR

A1 | Z20 深綠 ❸ + Z15 咖啡 ❶ + 水 ❹

A2 | Z20 深綠 ❸ + Z15 咖啡 ❶ + 水 ❷

A3 | Z17 草綠 ❹ + Z15 咖啡 ❶ + 水 ❺

A4 | Z17 草綠 ❷ + Z15 咖啡 ❶ + 水 ❾

A5 | Z17 草綠 ❹ + Z15 咖啡 ❷ + 水 ❾

A6 | Z17 草綠 ❹ + Z15 咖啡 ❶ + 水 ❹

A7 | Z17 草綠 ❹ + Z15 咖啡 ❶ + 水 ❾

A8 | Z17 草綠 ❹ + 水 ❷

A9 | Z20 深綠 ❼ + Z15 咖啡 ❶ + 水 ❶

步驟說明 STEP BY STEP

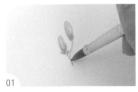

01
取 A1，以筆尖暈染花苞與花托，並留反光白點，增加立體感。

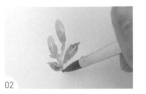

02
取 A2，以筆尖暈染葉片，並留反光白線。

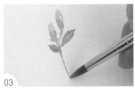

03
取 A3，以筆尖勾畫弧線，以繪製莖部。

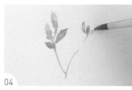

04 以筆尖暈染右方莖部與花苞。

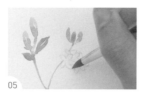

05 取 A4，以筆尖勾畫花瓣的輪廓。

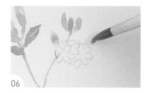

06 取 A5，以筆尖暈染葉片。（註：以淡色系繪製可表現遠近感。）

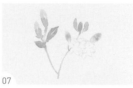

07 如圖，遠景的葉片繪製完成。

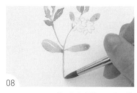

08 取 A6，以筆尖暈染下方葉片與莖部。

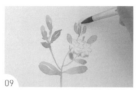

09 取 A7，以筆尖暈染上方葉片。

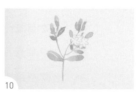

10 如圖，莖部與葉片繪製完成。

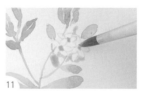

11 取 A8，以筆尖暈染小點，以繪製花心。

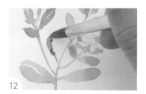

12 取 A9，以筆尖暈染葉片，並留反光白線。

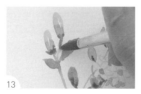

13 以筆尖暈染花托，以增加層次感。

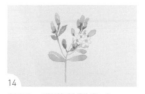

14 如圖，甜菊繪製完成。

甜菊繪製
停格動畫 QRcode

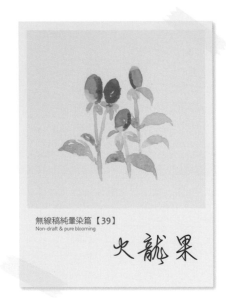

無線稿純暈染篇【39】
Non-draft & pure blooming

火龍果

調色方法 COLOR

A1 │ Z08 紅 **3** + Z15 咖啡 **1**

A2 │ Z07 橘 **8** + Z08 紅 **1**

A3 │ Z17 草綠 **5** + Z15 咖啡 **1** + 水 **4**

A4 │ Z17 草綠 **6** + 水 **1**

A5 │ Z17 草綠 **3** + Z20 綠 **1** + 水 **4**

A6 │ Z20 深綠 **4** + Z13 椰褐 **1** + 水 **2**

A7 │ Z13 椰褐 **1** + Z08 紅 **2** + 水 **3**

步驟說明 STEP BY STEP

01

取 A1，以筆尖暈染果實。

02

以筆尖持續暈染果實。

03

如圖，果實繪製完成。

270

04

取 A2，以筆尖暈染果實。

05

以筆尖持續暈染果實。

06

取 A3，以筆尖在果實下方暈染蒂頭葉片。

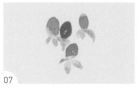

07

如圖，蒂頭葉片繪製完成。

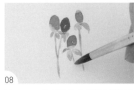

08

取 A4，以筆尖在蒂頭葉片下勾畫莖部。

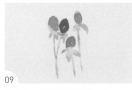

09

如圖，莖部繪製完成。

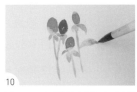

10

取 A5，以筆尖暈染右方葉片。

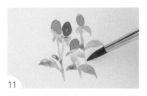

11

取 A6，以筆尖暈染下方葉片。

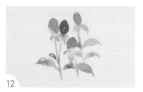

12

如圖，葉片繪製完成。

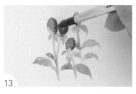

13

取 A7，以筆尖在果實邊緣暈染上色，以繪製暗部。

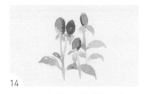

14

如圖，火龍果繪製完成。

火龍果繪製
停格動畫 QRcode

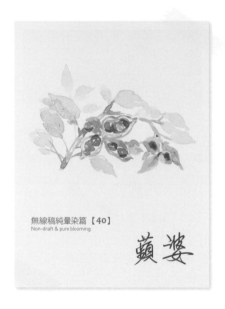

無線稿純暈染篇【40】
Non-draft & pure blooming

蘋婆

調色方法 COLOR

A1 | Z11 土黃 ❹ + Z14 褐 ❶ + 水 ❺

A2 | Z09 玫瑰紅 ❸ + Z14 褐 ❷

A3 | Z22 藍 ❶ + Z15 咖啡 ❶ + 水 ❶

A4 | Z10 暗紅 ❷ + Z15 咖啡 ❶ + 水 ❺

A5 | Z10 暗紅 ❸ + Z15 咖啡 ❶ + 水 ❸

A6 | Z08 紅 ❹ + Z15 咖啡 ❶ + 水 ❻

A7 | Z15 咖啡 ❹ + Z20 深綠 ❶ + 水 ❺

A8 | Z17 草綠 ❻ + Z15 咖啡 ❶ + 水

A9 | Z17 草綠 ❷ + Z15 咖啡 ❶ + 水 ❻

A10 | Z10 暗紅 ❸ + Z15 咖啡 ❶ + 水 ❺

步驟說明 STEP BY STEP

01
取 A1，以筆尖勾畫弧線，以繪製果殼輪廓。

02
以筆尖持續勾畫果殼的輪廓。

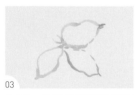

03
如圖，果殼的輪廓繪製完成。

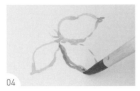

04 取 A2，以筆尖在果殼輪廓外圈勾畫，以繪製果殼邊緣線。

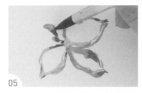

05 以筆尖持續勾畫果殼的邊緣線。

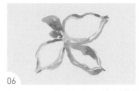

06 如圖，果殼的邊緣線繪製完成。

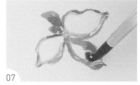

07 取 A3，以筆尖在果殼內暈染種子，並留反光白點，增加立體感。

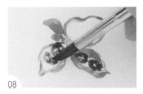

08 以筆尖持續暈染種子。

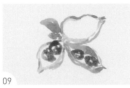

09 如圖，部分的種子繪製完成。

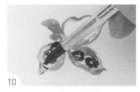

10 取 A4，以筆尖暈染種子，以增加層次感。

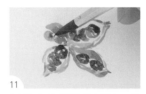

11 以筆尖持續暈染種子，並留反光白點。

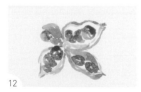

12 如圖，種子繪製完成。

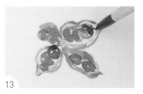

13 取 A5，以筆尖在種子與果殼之間暈染上色，以繪製陰影。

14 取 A6，以筆尖在右下方暈染出果殼。

15 如圖，陰影與果殼繪製完成。

16

取 A7，以筆尖暈染莖部，並留反光白點與白線。

17

以筆尖持續暈染右方的莖部，並留反光白點。

18

以筆尖持續暈染左下方莖部。

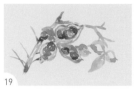

19

如圖，莖部繪製完成。

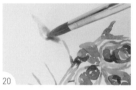

20

取 A8，以筆尖暈染左方葉片，並留反光白點。

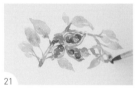

21

以筆尖持續暈染其他的葉片。

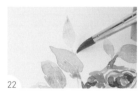

22

取 A9，以筆尖暈染遠景的葉片。（註：以淡色系繪製可表現遠近感。）

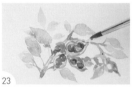

23

以筆尖持續暈染遠景的葉片。

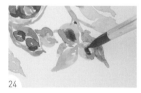

24

取 A10，以筆尖暈染右下方果殼內的種子。

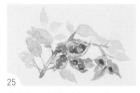

25

如圖，蘋婆繪製完成。

蘋婆繪製
停格動畫 QRcode

274

調色方法 COLOR

A1 | Z17 草綠 ❶ + Z14 褐 ❶ + 水 ❾

A2 | Z13 椰褐 ❶ + Z15 咖啡 ❶ + 水 ❾

A3 | Z08 紅 ❿

A4 | Z17 草綠 ❹ + Z15 咖啡 ❶ + 水 ❹

A5 | Z17 草綠 ❹ + Z14 褐 ❶ + 水 ❾

A6 | Z14 褐 ❸ + Z24 湛藍 ❶ + 水 ❽

A7 | Z14 褐 ❸ + Z24 湛藍 ❶ + 水 ❼

A8 | Z17 草綠 ❹ + Z14 褐 ❶ + 水 ❽

A9 | Z15 咖啡 ❾ + 水 ❶

A10 | Z17 草綠 ❻ + Z13 椰褐 ❶ + 水 ❹

A11 | Z08 紅 ❼ + Z10 暗紅 ❸

A12 | Z17 草綠 ❹ + Z12 黃褐 ❶ + 水 ❶

A13 | Z17 草綠 ❹ + Z12 黃褐 ❶ + 水 ❽

無線稿純暈染篇【41】
Non-draft & pure blooming

花圈 1

步驟說明 STEP BY STEP

01
取 A1，以筆尖在左下方勾畫弧線，以繪製棉花的輪廓。

02
以筆尖在右下方勾畫棉花的輪廓。

03
以筆腹暈染棉花。

04

取 A2，以筆尖暈染左下方棉花，以繪製暗部。

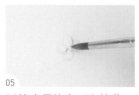

05

以筆尖暈染右下方棉花。

06

如圖，下方棉花繪製完成。

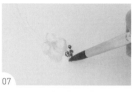

07

取 A3，以筆尖暈染左下方山歸來的果實，並留反光白點，增加立體感。

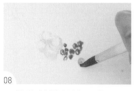

08

以筆腹持續暈染果實。

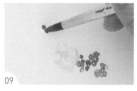

09

以筆尖暈染左方果實。

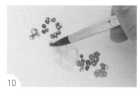

10

以筆尖持續暈染果實，並留反光白點。

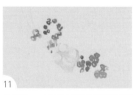

11

如圖，山歸來的果實繪製完成。

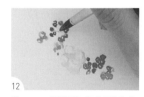

12

取 A4，以筆尖在左下方勾畫短線，以繪製山歸來的莖部。

13

以筆尖持續在右下方勾畫莖部。

14

如圖，山歸來的莖部繪製完成。

15

取 A5，以筆腹在左方勾畫棉花輪廓。

16 如圖，棉花輪廓繪製完成。

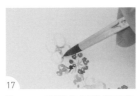

17 取 A6，以筆尖暈染棉花的暗部。

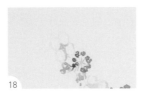

18 如圖，棉花的暗部繪製完成。

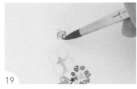

19 取 A7，以筆尖在左方勾畫弧線，以繪製松果的鱗片。

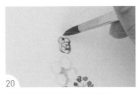

20 以筆尖持續勾畫鱗片。

21 以筆腹暈染松果。

22 以筆尖在右下方勾畫松果的鱗片。

23 如圖，松果繪製完成。

24 取 A8，以筆尖在上方勾畫弧線，以繪製棉花的輪廓。

25 如圖，上方棉花繪製完成。

26 取 A9，以筆尖在棉花旁暈染松果。

27 以筆尖持續在右方暈染松果。

28

取 A10，以筆尖在下方暈染尤加利葉，並留反光白點，增加立體感。

29

如圖，尤加利葉繪製完成。

30

以筆尖在左下方暈染尤加利葉，並留反光白點。

31

以筆尖在左方暈染尤加利葉。

32

以筆尖在右下方暈染尤加利葉與莖部。

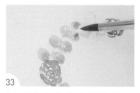

33

以筆尖在左上方暈染尤加利葉與莖部。

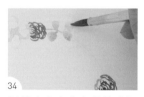

34

以筆尖在右上方暈染尤加利葉與莖部。

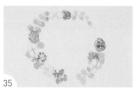

35

如圖，近景尤加利葉與莖部繪製完成。

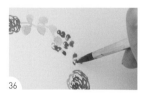

36

取 A11，以筆尖在右上方暈染山歸來的果實，並留反光白點。

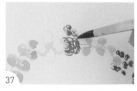

37

以筆尖在上方暈染果實，並留反光白點。

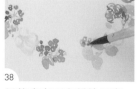

38

以筆尖在下方暈染果實，並留反光白點。

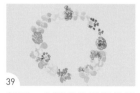

39

如圖，山歸來的果實繪製完成。

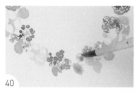

40
取 A12，以筆尖在下方暈染尤加利葉。

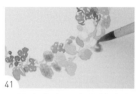

41
以筆尖在右下方暈染尤加利葉，並留反光白點。

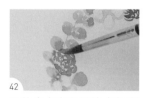

42
以筆尖在左方暈染尤加利葉，並留反光白點。

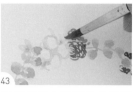

43
以筆尖在上方暈染尤加利葉。

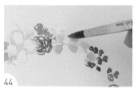

44
以筆尖持續在上方暈染尤加利葉。

45
以筆尖在右方暈染尤加利葉。

46
以筆尖在左方暈染尤加利葉。

47
取 A13，以筆尖在上方暈染尤加利葉，以加強層次感。

48
以筆尖在左下方暈染尤加利葉。

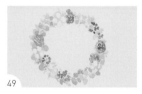

49
如圖，花圈 1 繪製完成。

花圈 1 繪製
停格動畫 QRcode

色標

A1
A2
A3
A4
A5
A6
A7
A8
A9
A10
A11
A12
A13
A14
A15

無線稿純暈染篇【42】
Non-draft & pure blooming

花圈 2

🍒 調色方法 COLOR

A1 │ Z09 玫瑰紅 **1** + 水 **8**

A2 │ Z08 紅 **4** + Z15 咖啡 **1** + 水 **6**

A3 │ Z10 暗紅 **2** + Z15 咖啡 **1** + 水 **4**

A4 │ Z09 玫瑰紅 **2** + Z15 咖啡 **1** + 水 **3**

A5 │ Z10 暗紅 **2** + Z15 咖啡 **1** + 水 **8**

A6 │ Z06 橙 **8** + Z04 銘黃 **1** + 水 **2**

A7 │ Z17 草綠 **1** + Z14 褐 **1** + 水 **9**

A8 │ Z17 草綠 **2** + Z15 咖啡 **1** + 水 **7**

A9 │ Z10 暗紅 **2** + Z15 咖啡 **1** + 水 **7**

A10 │ Z17 草綠 **2** + Z15 咖啡 **1** + 水 **5**

A11 │ Z17 草綠 **7** + Z13 椰褐 **1** + 水 **1**

A12 │ Z05 陽橙 **1** + 水 **8**

A13 │ Z14 褐 **1** + Z15 咖啡 **1** + 水 **7**

A14 │ Z17 草綠 **4** + Z15 咖啡 **1** + 水 **5**

A15 │ Z15 咖啡 **1** + Z20 深綠 **6** + 水 **2**

🌸 步驟説明 STEP BY STEP

01
取 A1，以筆腹暈染左下方
玫瑰花。

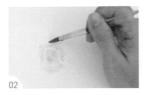

02
以筆腹持續暈染左下方玫
瑰花。

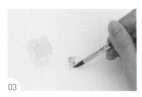

03
取 A2，以筆尖勾畫弧線，
以繪製松果的鱗片。

04
如圖，右下方松果繪製完成。

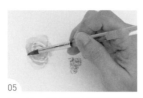

05
取 A3，以筆尖暈染玫瑰花的花瓣，以增加層次感。

06
如圖，玫瑰花的層次感繪製完成。

07
取 A4，以筆尖暈染玫瑰花的花心，以繪製暗部。

08
如圖，玫瑰花的暗部繪製完成。

09
取 A5，以筆尖在左下方暈染乾燥果實。

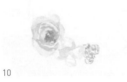

10
如圖，乾燥果實繪製完成。

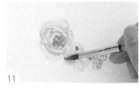

11
取 A6，以筆尖在果實上暈染小點，以繪製果實內部。

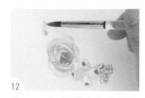

12
取 A7，以筆腹在左方暈染尤加利葉。

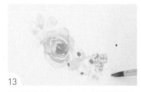

13
以筆腹在右下方持續暈染尤加利葉，並預留反光白點，增加立體感。

14
如圖，尤加利葉繪製完成。

15
取 A8，以筆尖在右下方勾畫圓圈，以繪製乾燥果實。

16 以筆尖在左上方繪製乾燥果實。

17 如圖,乾燥果實繪製完成。

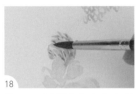

18 取 A9,以筆尖在左上方暈染千日紅,並留反光白線。

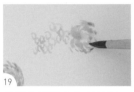

19 以筆尖暈染上方千日紅。

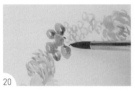

20 取 A10,以筆尖左上方暈染苦楝果實,並留反光白線。

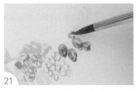

21 取 A11,以筆尖暈染左上方暈染苦楝果實。

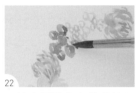

22 以筆尖暈染上方的苦楝果實。

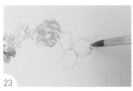

23 取 A12,以筆尖在上方勾畫乾燥果實的輪廓。

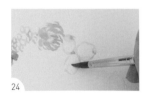

24 以筆腹暈染上方的乾燥果實。

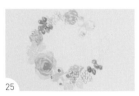

25 以筆腹右方暈染松果,並留反光白線。

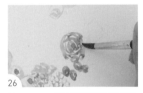

26 取 A13,以筆腹持續暈染右方松果。

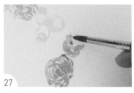

27 以筆腹持續暈染右上方松果。

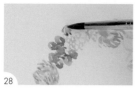

28

以筆腹持續暈染左上方松果。

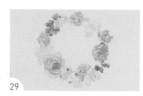

29

如圖，松果繪製完成。

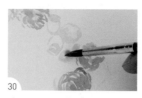

30

取 A14，以筆腹暈染右上方尤加利葉，並留反光白點。

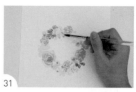

31

以筆腹暈染左上方尤加利葉。

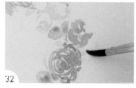

32

以筆腹暈染右方尤加利葉。

33

取 A15，以筆腹暈染下方莖部與葉片。

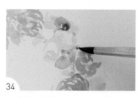

34

以筆腹暈染右上方葉片。

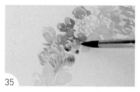

35

以筆腹暈染左上方葉片。

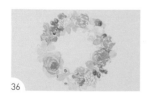

36

如圖，花圈 2 繪製完成。

花圈 2 繪製
停格動畫 QRcode

水彩的
插畫練習帖

暈染出清新自然的
花卉植物

國家圖書館出版品預行編目（CIP）資料

水彩的插畫練習帖：暈染出清新自然的花卉植物 /
簡文萱作-- 初版. -- 臺北市：四塊玉文創有限公司,
2024.07
　　面； 公分
　　ISBN 978-626-7096-62-8（平裝）

1.CST: 水彩畫 2.CST: 繪畫技法

948.4　　　　　　　　　　　　　112015930

書　　　名	水彩的插畫練習帖：暈染出清新自然的花卉植物
作　　　者	簡文萱
主　　　編	譽緻國際美學企業社・莊旻嬑
助理編輯	譽緻國際美學企業社・許雅容
美　　　編	譽緻國際美學企業社・羅光宇
攝　影　師	吳曜宇
發　行　人	程顯灝
總　編　輯	盧美娜
美　術　設　計	博威廣告
製　作　設　計	國義傳播
發　行　部	侯莉莉
印　　務	許丁財
法　律　顧　問	樸泰國際法律事務所許家華律師
出　版　者	四塊玉文創有限公司

總　代　理	三友圖書有限公司
地　　　址	106 台北市安和路 2 段 213 號 9 樓
電　　　話	（02）2377-4155、（02）2377-1163
傳　　　真	（02）2377-4355、（02）2377-1213
E - m a i l	service@sanyau.com.tw
郵　政　劃　撥	05844889 三友圖書有限公司
總　經　銷	大和書報圖書股份有限公司
地　　　址	新北市新莊區五工五路 2 號
電　　　話	（02）8990-2588
傳　　　真	（02）2299-7900
初　　　版	2024 年 07 月
定　　　價	新臺幣 448 元
I S B N	978-626-7096-62-8（平裝）
E P U B	978-626-7096-94-9 （2024 年 09 月上市）

三友官網　　　三友 Line@